好咖啡，烘一杯

《咖啡大叔嚴選》

50間自家烘焙咖啡館的美味配方

〔文字・攝影〕咖啡大叔 許吉東

你好，我是咖啡大叔

原本只是抱著記錄學習心得的想法，開始了網路部落格的寫作，幾年下來，也拜訪過兩百多間咖啡店，而且大多數是以自家烘焙咖啡為主。就這樣從自烘店為主軸，再去介紹其他關於咖啡生豆、咖啡機、周邊器具，甚至是各種比賽活動的資訊。逐漸的，咖啡填滿了我的生活。

聊天，就是我學習的工具。每個咖啡店老闆就是一本書，從咖啡專業到經營概念，看得到的就仔細看，看不到的就用力問。將得到的訊息咀嚼消化後，化為文字和照片，呈現在網站上。除了當作自己的心得紀錄外，也希望與其他人分享這分對於咖啡的熱愛。

有時候大家會問，你都沒有想過要出書嗎？但我知道自己從小就不是會準時交作業的學生，而頂多半桶水的咖啡常識，又怎麼能著書立作？期間雖然和幾間出版社洽談過，但因為對自己缺乏信心，出書的念頭就這樣埋了兩、三年。

直到這次遇到麥田出版社，被告知他們想要編寫一本關於 50 間自家烘焙咖啡館的書，問我有沒有興趣？有有有！肯定是有的。我告訴自己是時候了，結了婚，也生了女兒，是不是該寫本書，為自己這段咖啡旅程留下紀錄？

50 家咖啡店、50 位老闆的人生經驗、50 個烘焙概念、50 種沖煮手法，這本書不只是我一個人的經驗和看法，而是綜合了大家的知識專業。謝謝這些好朋友的信任，願意毫無保留地把這些知識與我分享，再讓我有這個機會分享給讀者。

你好，我是咖啡大叔，請多指教。

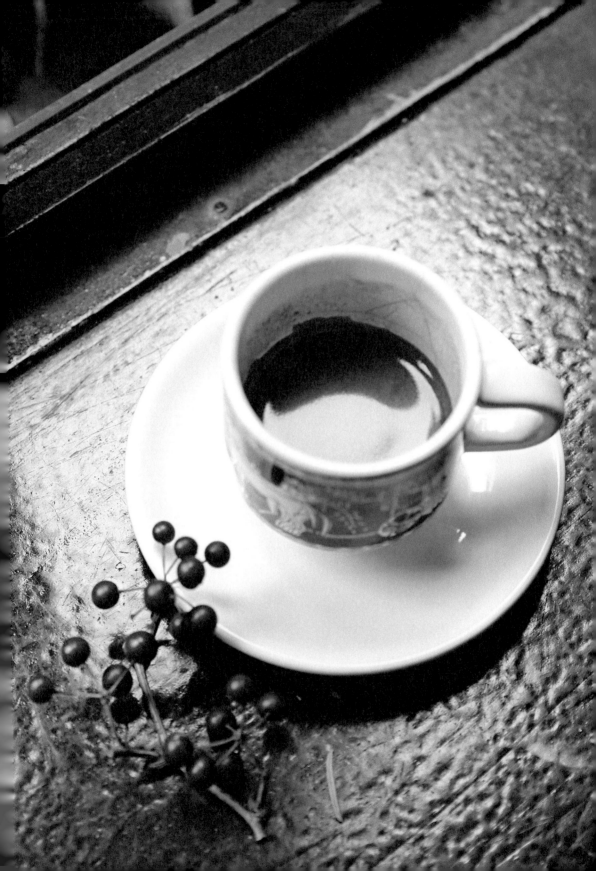

為咖啡上癮者的旅途引一盞明燈

從認識大叔起，幾年下來我一直慫恿他出書，他一概淡然地搖搖頭，說自己怕累又嫌麻煩。這會兒終於盼到了，一瞧，喲！他竟然選擇了最辛苦的一條出書之路，花了數個月一一走訪全台灣 50 間自家烘焙咖啡館，除了創業歷程，更直搗生豆庫房，拆解、曝光咖啡人極私密的咖啡設備、烘焙手法、沖煮細節，除了大叔，應該也沒有幾個人能辦到了！

身為擁有烘焙背景的咖啡人，大叔幾乎所有時間都流浪在大小咖啡館裡，不藏私地分享，總是能為咖啡上癮者的旅途引「一盞明燈」。想必這本書將成為 2014 年咖啡環島的索引，50 間美好的咖啡館，你打算花多久時間一一收藏（品嚐）？

——質人文化創意總監、《咖啡職人的愛與偏執》作者　譚聿芯Ling

學習精品咖啡的一扇門

我常建議學習咖啡的新手們，必須並進地學習三件事情：

1. 咖啡的專業知識。　　2. 咖啡的製作技巧。　　3. 咖啡的鑑賞品味。

無疑地，品味是最困難學習與傳授的，唯有透過親身的體驗，才能了解其中的差異；從咖啡大叔筆下，可以了解每位經營者的用心，走一趟這些店家，可以感受到每間咖啡館的獨特！

——《Espresso咖啡聖經》作者　劉家維

享受存在的美好溫度

很多人愛喝咖啡，很多人也愛聊咖啡和開咖啡館。然而，懂得感受和享受咖啡的人，其實並不多！

我喜歡咖啡，也愛和咖啡大叔聊咖啡、品咖啡。因為，我們都喜歡咖啡帶給我們的生活美學，不是高不可攀的數據，而是享受一份存在的美好溫度！

——美食旅遊作家暨廣播主持人　溫士凱 Danny Wen

不為盲目而追，只為喜好而迷

「咖啡大叔」儼然已是咖啡資訊的 GPS，無庸置疑。

本身是烘豆師的咖啡大叔，專業程度不在話下，文章鞭辟入裡，而業界的許多資訊，也總是由他掌握第一手消息。

「不為盲目而追，只為喜好而迷。」我想，這種狂熱是他存在於基因中的本能，一種令所有咖啡人都羨慕的本能。

<div align="right">

——咖啡王子　張仲侖

</div>

書本散發咖啡香

還記得最近我在博客來網路書局尋找咖啡書籍時，無意間發現幾乎每本都有咖啡大叔的評語，一個細膩用心在咖啡領域上的超級專家，閱讀著敏銳的品味心得，書本彷彿悄悄散發咖啡香，讀咖啡大叔的書是一種生活享受，也讓人迫不及待準備尋訪書裡推薦的自家烘焙咖啡館。

<div align="right">

——旅遊作家　肉魯

</div>

不只是咖啡香

工業革命後，反思傳統手工業的溫度，從土地到桌子的這個咖啡農產品，烘焙師從幕後走進了咖啡館，拉近了人與土地的距離，走進自家烘焙咖啡館，啜飲一杯主人的心血，喝到的不只是咖啡香，而是濃厚的人情味。

<div align="right">

——青田七六文化長　水瓶子

</div>

目錄 Contents

Part ① 城市喧囂裡的避風港

台北

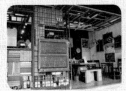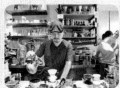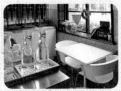

Part ②
似在城市又在鄉村

Part ③
唾手可得的世外桃源

Part 4
新舊文化的交界線

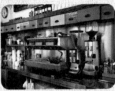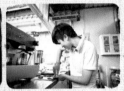

邁向優質烘焙的第一步

自家烘焙咖啡風潮的興起

短短十年的時間，咖啡生豆的進口量從每年 6,000 公噸，增為三倍，達到 18,000 公噸之多。這表示，台灣消費者的咖啡飲用量增加三倍，或許這得歸功於伯朗咖啡、星巴克、85 度 C 還有超商平價咖啡的普及化，讓咖啡逐漸成為台灣飲食習慣的一部分。

除了總量的增加之外，品質方面的提升也是業者們努力的目標。目前全台各地有提供自家烘焙咖啡的店家，約有一千間左右，大多數位在都會型城市，甚至出現連鎖經營的模式。也因為這股自家烘焙風潮的興起，使得烘焙咖啡豆成為開業的重要課題之一。

為什麼我們要自家烘焙

傳統的大型烘豆工廠，動輒是 60、100 公斤級的烘焙機具，所使用的咖啡生豆通常是平價的大宗商業豆，烘焙出的咖啡豆都成為了罐裝咖啡或早餐店的廉價咖啡，有時為求用量少口感濃，所以烘焙程度都採取重深烘焙或加入咖啡因含量高的羅布斯塔種咖啡，造成消費者對咖啡的印象，就是又濃又苦的感覺。

而自家烘焙咖啡在生豆選擇上，走的是莊園級精品路線，採客製化小量烘焙，以保留咖啡原本的產地特色為優先考量。除了在品項上提供給消費者更加多樣性，新鮮度更是無可挑剔，對於講究咖啡品質的消費者來說，能夠品嚐到咖啡原有的酸甜風味，是個更好的選擇。

烘豆師所應具備的能力

要成為一位稱職的咖啡豆烘焙師至少應具備四種能力。

❶ 生豆鑑別：以經驗或儀器來判定生豆品質、挑除瑕疵。
❷ 咖啡烘焙：熟悉機器功能並能完全加以操控，烘焙出品質穩定的咖啡豆。
❸ 咖啡杯測：對烘焙完成的咖啡豆，評鑑並描述風味，找出烘焙所造成的優缺點。
❹ 配方調製：調和出具有個人特色的綜合咖啡，符合營業上需求。

優秀的烘豆師必須透過不斷地烘焙與紀錄，才能克服在咖啡豆烘焙過程中所遭遇到的諸多變因，同時也藉著杯測樣本數的累積，達到對於來自不同產地的咖啡豆，在風味的表現上，有著更深入且全面的瞭解。如此，對於綜合配方的調製，自然能夠信手拈來，將所要表現的風味確實傳達給消費者。

烘焙咖啡從這裡開始

「一鍋、二豆、三烘焙。」在這句話裡，指出了影響烘焙咖啡的要素。

鍋，指的就是用來烘焙咖啡的機具。烘豆機的穩定度與可操控度，關係著風味上的可複製性。也就是說，偶然的優質烘焙並不值得慶幸，好的味道必須能夠再次地被複製出來，保持一定的水準。所以機器製造商都在這方面下足了功夫，除了溫度量測日益精確之外，拜科技發達所賜，近年來的新款烘豆機，甚至已經能夠按照電腦所設定的資料，來調整風量、火力，試圖將人為操作所造成的誤差降至最低。

在烘焙機是穩定且可操控的情況下，從生豆的品質就能預見結果，放什麼進去機器裡面，出來的就是什麼東西。生豆的粒徑大小、含水量、質地軟硬都會在烘焙過程中造成影響。新鮮的生豆經過高溫烘焙之後，有著豐富的香氣和風味，要是存放時間過久或保存環境不當，都會使得生豆風味流失，最後的成果肯定是差強人意的。

烘焙技巧被放在最後，是因為同款生豆在使用相同機器並採取正確的烘焙方式時，所產生的差異，就是所謂的「個人風格」。最大的分別，通常是因為烘焙的深淺度所造成，讓咖啡的酸質、甜感、苦味、厚實感有所不同，所保留的風味與乾淨度也是一大關鍵。

咖啡烘焙的原理與過程

我們必須先了解到，生豆是咖啡漿果內的堅硬種子，除了粗纖維之外，還含有水分、綠原酸、蛋白質、生物鹼、咖啡因、脂肪類、糖類等物質。在高溫烘焙的同時，上述的物質會出現像是梅納反應、史崔克降解等化學變化，從而產生咖啡單寧酸、菸草酸、芳香酯、醇類、碳水化合物等影響咖啡風味的物質。

所以，對於烘焙咖啡豆這件事，我們可以將它理解為溫度上升的過程，但必須是在受控制的情況之下。也因為如此，烘焙時的溫度高低與升溫快慢，就是造成風味差異的主要原因。

從實際的烘焙過程中，我們可以觀察到生豆顏色的變化，會從原本含水量高時的青綠色，經過高溫烘焙脫去大部分的水分後，轉為略白的黃色。隨著溫度繼續上升，逐漸泛黃，當到達產生梅納反應的溫度時，表面明顯地變為褐色，並逐漸加深。若持續的加溫，會出現碳化現象，咖啡豆就變成深黑色，表面還帶著油脂的亮感，若不停止加熱，最後還會起火燃燒。

除了顏色上的變化，咖啡豆的體積也會出現不同的改變，除了小幅度的受熱膨脹之外，還會在不同溫度時，產生兩次爆裂的現象，體積約會增加 60% 之多。在體積膨脹的同時，由於失去水分和銀皮脫除的原因，總重量也會減少，隨著烘焙度的淺到深，大約會減少 12～22% 的重量。

　　除了烘焙溫度和時間長短之外，藉由外觀顏色、體積變化、失重比率，我們可以初步判斷出咖啡豆的烘焙程度。另外，也可以透過 Agtron 焦糖化光譜分析儀來做檢測，精準地得到烘焙度的深淺為何。

了解咖啡烘焙機器的設計原理

　　以台灣製造的烘豆機為例，在烘焙過程中，能夠控制的功能有瓦斯火力、排氣閥門、鍋爐（烘焙鼓）轉速；提供的溫度觀察數值則有爐內豆溫、出風口溫度這兩項，並有觀豆窗和取樣棒來判斷生豆外貌和氣味。

　　不停旋轉的鍋爐是為了讓生豆能夠均勻受熱，鍋爐內良好的擋板設計，讓攪動時更顯活潑跳躍，避免點狀燙傷。當轉速緩慢時，生豆與鍋爐接觸的時間長；轉動快速時，生豆停滯在熱風中的時間長，這兩者對風味會產生影響。但是鍋爐轉速在大部分的烘焙機器，像是德國、日本，美國製造的，是無法調整的。

　　除了火力之外，瓦斯火排與鍋爐之間的距離，稱為火距，也是機器設計時的一大難題。日系品牌烘豆機經常施作的改裝，就是增加瓦斯噴嘴數目，但把火距拉遠，其實考慮的也是均勻受熱的問題。台灣製造的新款機器，則是把瓦斯噴嘴改為三排雙開關的設計，視烘焙量多寡點火，增加操作的靈活度。

　　點火加熱，熱能會藉由傳導、對流、輻射這三種型態，對咖啡豆產生加熱效果。

　　除了全熱風式機器是以對流熱為主之外，我們常聽到的還有半熱風和直火式這兩種機器。簡單來說，直火式烘豆機的烘焙室鍋壁是有打孔的，能讓輻射熱直接作用到生豆上面，這樣的機器，還可以加裝遠紅外線套件，讓輻射熱達到最大效用。

　　半熱風式機器則是利用傳導熱與對流熱為主，當火力固定時，排氣閥門的大小控制，就是影響對流熱的主要因素。

實際操作咖啡烘焙機器的步驟

啟動機器，點燃火源，待鍋爐溫度提升到一定程度後，將咖啡生豆投入。

此時室溫狀態的生豆會跟熱燙的鍋爐產生熱交換，從儀表上可以觀測到鍋爐溫度會下降，依照生豆數量的多寡，這個熱交換的時間也會隨之增加。直到生豆吸熱完全後，鍋爐溫度開始上升，我們通常稱之為「回溫點」或「反彈點」。

生豆投入前，關火與否，視每個人的烘焙習慣不同，但是這會影響到回溫點的高低，需注意。

一開始的溫度上升會較快，但隨著豆色泛黃、水分減少，溫度上升會逐漸趨緩而穩定。若是利用取樣棒取出生豆，可以很明顯地聞到味道的變化，從水分蒸發的青草澀味到類似烤麵包或地瓜的香氣，這時銀皮也會逐漸剝離，可以適度地打開排氣閥門，讓銀皮吹出。在第一次爆裂之前，溫度上升趨緩，生豆從熱風中大量吸取熱量，準備迎接爆裂。

從零星的爆裂聲開始，逐漸密集，溫度上升加快，煙氣大量排出，這時需透過排氣閥門讓它適當排氣。需注意的是，過大的排氣量會導致對流熱過強，而出現不好的風味。

持續加熱，第一次爆裂聲響暫歇之後，咖啡豆醞釀著第二次爆裂，兩者溫度約會相差25℃。第二次爆裂時，煙霧加劇，咖啡豆逐漸轉向深褐色，略微出現焦香氣。

下豆前，啟動冷卻盤風扇與攪拌，使咖啡豆在最短時間內降溫，以保持風味良好。

如何才能達到穩定的烘焙

如何達到穩定的烘焙，複製出最完美的那個味道，是每個烘豆師最大的課題。

❶ 根據生豆粒徑、含水量、質地軟硬，事前制訂烘焙計劃曲線，並詳實記錄烘焙過程的各項數據，做為參考改正的依據。

❷ 利用固定的回溫點為基準，讓升溫曲線保持一致，避免無謂的火力調整與修正。

❸ 確實做好烘豆機器的保養與清潔，包含集塵桶及排氣通道管路，讓烘焙條件保持一致。

❹ 慎選烘豆機擺放位置，讓環境因素降至最低，甚至每批次的烘焙鍋數都得控制在一定範圍，避免過少或過多。

以上，是我個人對於烘焙的概念與建議，或許無法套用在每種機器或生豆上，但也因為如此，烘焙咖啡豆就是這麼有趣且具有挑戰性的工作，追求完美的極致風味，是烘豆師們永遠無法停止的目標。

極淺烘焙精品咖啡的第一次接觸

大約是在七、八年前，在友人的帶領下，來到某間很隱密的自烘店裡，初次接觸到極淺烘焙咖啡的風味，在被花果酸香震攝到的同時，也認識到微批次精品咖啡的無限可能。這位很有自己堅持的老闆不是很喜歡接受採訪，但他對於自家烘焙咖啡領域的影響，是不能抹滅的。我想把他的一些概念介紹給大家。

與產地建立直接貿易關係

烘豆師不是魔術師，無中生有的奇蹟不會發生在咖啡烘焙上，生豆本身就已經決定最後的風味。高品質的咖啡生豆就像是精準的音符，由烘豆師揮舞著極淺烘焙這根指揮棒，演繹出風與火的協奏曲，向世人展現出絕佳的產區特色。

這間自烘店的老闆，自己從世界各咖啡產地國進口生豆，就是希望能夠獲得當季採收且風味與品質上符合需求的產品。「傳統的生豆貿易商，會產生倉儲囤貨的成本，而這個成本勢必會轉嫁到消費者身上。」最理想的模式，是和產地建立起直接貿易的關係，當咖啡小農或是合作社、處理廠，在咖啡採收完成處理製作後，就直接運送到烘焙者手上，轉變成咖啡豆或是一杯杯的咖啡讓消費者享受。

但在資金有限的情況下，他只能透過中間人來處理相關事務，請中間人把來自各莊園、合作社、處理廠的不同生豆樣品，先寄送來台灣，經過烘焙杯測後，馬上決定當季採購的標的物。經過多年的合作經驗，經常能取得風味特殊的微批次生豆，台灣市場的反應也非常熱烈。

真空保存，是目前大多數人認為保存生豆的最佳方式，數年來，他也是採用這樣的處理方式。但後來發現真空袋因為內外的壓力差，會有生豆本身的水氣向外滲出的情況發生，造成些微的影響。所以目前改採氮氣填充的方式，在抽出空氣的同時把氮氣打入鋁箔包裝內，延緩生豆衰敗的現象。

目前所採購的生豆種類,包括非洲系的衣索比亞、坦尚尼亞、肯亞、盧安達、浦隆地;中美洲的墨西哥、薩爾瓦多、宏都拉斯、瓜地馬拉、哥斯大黎加、巴拿馬、尼加拉瓜;南美洲的哥倫比亞、巴西。

跨越非洲、中美洲及亞洲的平衡風味

「傳統的義式配方概念,講求的平衡,幾乎都認為要跨洲,就是把非洲、中美洲、亞洲等不同產地的咖啡豆都放在一塊。」他認為這樣所產生出來的平衡感,是地理上的平衡,把因風土環境所造成的差異綜合起來。這樣的概念雖然不錯,但他喜歡的組成方式,是先找出一支自己最愛的咖啡豆,用它來當作風味主軸,所佔比例要高,其他的就只是搭配而不能過於突兀。這樣的平衡,是風味上的。

烘焙程度都是一爆初就下豆的 Hachira、Lycello、Perci Red,再加上一爆密集的日曬烏干達,負責融合前三種的味道和提供質地上的黏稠感。其中堪稱是 90+ 招牌產品的衣索比亞 Hachira,就是扮演著風味主軸的角色,呈現出溫和花香與水果酸甜;巴拿馬藝妓種的 Lycello,負責增加亮度,同時提供葡萄柚般的酸質;同為藝妓種的 Perci Red 則是日曬處理風味的代表作,熟果般的酸甜感來自這裡。

綜合配方內的四種咖啡豆都是分開烘焙,烘焙完成後再做混合,而且混合的方式很特別,是以一份濃縮咖啡的使用量為基準,用秤計量、小包封裝。目的是要確保每次沖煮濃縮咖啡的時候,每種咖啡豆所佔的比例都是一樣的。養豆熟成時間約十天,就可以拿來使用。

極淺烘焙的成功祕訣

從二十年前的深烘焙轉變成極淺焙,其實他並沒有排斥深烘的東西,只是想要讓咖啡展現出不同風貌,尤其是質地絕佳的生豆特別適合用極淺烘焙來表現,就像是烹煮牛排一樣的道理。

「極淺烘焙的問題,在於表裡要一致。」有時沒有熟到裡面去,外深內生,這樣的生澀味造成一般人普遍對於淺烘焙的壞印象。當然我們可以透過像是焦糖化檢測儀這類的昂貴機器,來判斷內外烘焙程度的差異,但是他在沒有儀器的狀況之下,只能透過味道來做鑑別。

1　2　|　3

1　新鮮,是咖啡唯一的生命,對生豆、熟豆來說都是相同的。

2　烘焙完成的咖啡豆,先在玻璃罐內歷經熟成發展,接著會被裝袋販售。包裝袋上都會標註烘焙日期、風味最佳期限(通常是十四天),透明而公開的資訊,讓消費者對手中的咖啡豆不會產生懷疑。

3　極淺烘焙的咖啡豆,膨脹度低、質地堅硬,在研磨的時候就能感覺到。

詳實地記錄烘焙過程中的每個數據，如果喝到的是有瑕疵的風味，就回過頭來修正它。

同時他認為，極淺烘焙需要搭配的是快烘，就是用較短的烘焙時間保留住風味，最理想的是每鍋不超過 12 分鐘。較短的時間，常會伴隨著烘不透的情況，所以可以利用較強的火力，縮短時間的同時，也兼顧到熱能的穿透性。當火力強烈又不想讓表面烤焦的話，空氣的流動就必須良好，在熱對流置換快速的同時，溫度就會緩緩地上升。

咖啡生豆的質地緊密、含水率、粒徑，都會影響到烘焙，所以他會去調整每一段的升溫速率，配合不同的生豆特性，尤其是在烘焙日曬豆的時間，比較會有拉快溫升的動作。

1
2 3

1　西班牙老師傅打造的經典款式，5 公斤級咖啡豆烘焙機，熱源來自烘焙鼓中右方，是其最大的特點。
2　Synesso 義式咖啡機的強大之處在於恆溫控制。
3　爆炸性的花果香甜在嘴巴裡面綻放，極淺烘焙濃縮咖啡的世界非常迷人。

極淺焙咖啡沖泡法 ❶：濃縮萃取

在萃取濃縮咖啡的時候，是採用濾杯分離的方式，將已經事先分裝的咖啡豆倒進磨豆機內，研磨後直接用濾杯盛接，再以針狀物體繞圈攪勻粉體，最後放在桌面做填壓的動作。每份濃縮咖啡使用的咖啡粉重量為 20 公克重，萃取時以秤計量，將咖啡杯直接放在秤上，萃取出液重為 21 公克的濃縮咖啡。

在萃取時，以無底把手來觀察濃縮咖啡的萃取狀況，「我會去觀察三個不同時間點，第一滴流出來的時間、周圍流出的液體因為重力而匯集的時間、最後完成萃取的時間。」根據經驗，流出第一滴的時間約在 5～6 秒最佳，而匯流的時間則是越快越好，這代表咖啡豆的

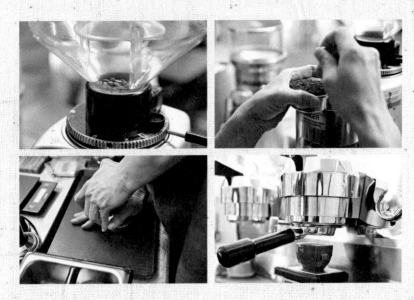

|1|2|
|3|4|

步驟1　以 Mazzer Robur 錐刀式磨豆機研磨，一次只倒入一杯份的咖啡豆。
步驟2　以軟針在粉體內繞圈，讓粉末分布均勻。
步驟3　在桌面上進行填壓。
步驟4　將填壓完成的濾杯放回沖煮把手內，扣上機器開始萃取，最下方是電子秤。

熟成發展是否足夠？填粉時有沒有均勻？為把影響降到最低，除了十天的養豆期之外，在填壓前會用針狀物來攪拌粉體。最後一個是萃取所需的總時間，會以喝到的味道當作標準，把每一批次的綜合配方豆，都找出它最適合的萃取時間。

極淺焙咖啡沖泡法 ❷：賽風萃取

「我認為，賽風的溫度是可以控制的。」

他覺得，如果喝到過於濃郁厚重的賽風咖啡，通常是因為萃取溫度過高造成的，要解決這個問題，其實是有訣竅的。秘訣就在於插入上壺的時機，先在下壺倒入所需水量，以酒精燈加熱的同時，可以用溫度計做為輔助，當到達設定的溫度時，就把上壺插入，而不是任由下壺的冷水被煮到沸騰冒泡，這樣往往就過熱了。

原本在下壺內的水，因空氣受熱膨脹後產生壓力，就會逐漸地被推到上壺。這時候，可以利用火力強弱或是熱源的距離遠近，來控制熱水上升的速度。他建議這段熱水上升的時間，約在 50 秒鐘，水位會抵達濾布上方約 1 公分的地方，這時熱水溫度則會由原本的80℃，升高到85℃。

這也是倒入咖啡粉的時間點，粉水比例為1：12，通常使用 14.2 公克咖啡粉、170.2 公克的水量。熱水持續不斷地上升，等水位完全上升到上壺最高處，大約是 1 分鐘，此時上壺的溫度又增加 3～4℃。接著就是輕柔地攪拌，帶動水流，讓熱水均勻地和咖啡粉接觸就可以。

這樣的沖煮手法，主要是針對極淺烘焙咖啡，利用較低的萃取溫度、輕柔地攪拌，強調出酸度。通常在出杯之前，會取少量來試飲風味，確定無誤後才會出給客人。

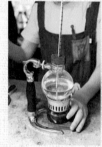

1
2 3 4 5 6

1　用賽風沖煮出來的極淺烘焙咖啡，表面泛著一層油花，是風味與口感的來源。
2　加熱下壺時利用溫度計觀測。
3　藉由移動熱源的遠近控制上升的速度。
4　使用較寬口徑的上壺，讓咖啡粉層分散面積較廣，同時也比較薄。
5　在各個階段透過香氣來判斷萃取程度。
6　以濕布冷卻下壺，讓咖啡液快速降回。

愛上咖啡，無須掌聲

對於想要像他一樣，投身自家烘焙咖啡的朋友，這位老闆認為：「其實我都不給建議，很多人都說喜歡咖啡，但在我看來，對於咖啡只有喜歡是不夠的，要非常的熱愛，愛到勝過一切才行！」同時他覺得，愛上咖啡的快樂，跟別人的掌聲是沒有關係的，就像愛迪生發明燈泡，歷經了無數次失敗，當手中那顆燈泡亮起來的時候，雖然只有一個人，但那種快樂是溢於言表的。

深入Cafe Lulu，一探烘豆工場的面貌

☕〔任性本店〕台中市北區五常街 217 號　☎（04）2206-6866
☕〔大墩分店〕台中市西區大墩十街 70 號　☎（04）2328-9288
☕〔烘焙工場〕台中市北區東成三街 420 號〔備註〕未開放參觀，請事先聯絡。

林凡宇，被同行們稱為林總裁，現和妻子魏汝瑛共同經營 Cafe Lulu 咖啡店，主要負責咖啡豆烘焙。近年來，除了積極開發新款烘豆機之外，並引進國際知名品牌 Loring 全熱風式咖啡烘焙機，也同時跨足生豆進口的業務。

談到引進 Loring 的原因，林凡宇說：「在開發黑焰烘豆機的過程裡面，我們所重視的是熱流，但是在直火式『燥氣』的這個部分一直沒有辦法解決，而像 Loring 這樣的全封閉式設計，應該可以解決問題。」2014 年二月份前往日本大阪，拜訪亞洲區代理 DCS 公司，原本要購入 35 公斤級機器，但剛好遇上「Loring S15」的新款發表，正符合他的需求。目前的售價大約是八萬元美金，但加上進口關稅、營業稅、安裝費用和輔助設備，則要價約三百多萬台幣。

「它把燃燒器和後燃機整合在一起，使用起來很省瓦斯。」林凡宇在為我們解釋這台機器的功能時談到，透過觸控式面板和空壓系統來操作的 Loring S15 全熱風式烘豆機，在機器啟動前，水壓、氣壓、瓦斯都要符合系統標準才可以啟動，而後燃機、進氣、二次循環氣等溫度數據都可以被記錄下來，就連下豆閘門都可以透過面板自動開啟。

提起使用上的優點，他表示：「這台機器可以做到的，就是可以記錄下你的烘焙曲線，然後再幫你完整重現。」過程中也可以修正溫升參數，系統會自動配置火力大小。

最值得關注的，就是進排氣系統，它分為第一次進氣和第二次進氣。所謂第一次進氣就是抽取外面的冷空氣，加熱後進到烘焙鼓內；而第二次進氣（回收氣）則是將烘焙鼓內的排煙，以後燃器燃燒掉煙塵後，再和第一次進氣的熱空氣混合，一起進到烘焙鼓內。透過可變轉速的循環風扇，來控制進入烘焙鼓內的熱風效能，同時排出多餘的熱氣。這樣的無煙系統，讓烘焙過程幾乎不會有煙霧產生，非常的節能環保。

「黑焰」咖啡烘焙機

三年前，與機器廠商共同開發命名為「黑焰」的咖啡烘焙機，原本從事機器相關工作的林凡宇，對機器加工、熱原理調整，非常有自己的想法。談到這款直火式烘豆機的設計概

1　Loring Smart Roast 是來自美國的全熱風式烘豆機，依照烘焙量大小分為 15、35、70 公斤的等級，以工業級的控制規格，獲得不少知名烘焙工廠採用，但在台灣卻非常少見，或許是因沒有正式代理商的緣故。

2　Loring S15 會接觸高溫的部件，都是採用 316 抗耐蝕不鏽鋼製作。

3　透過觸控式面板來操作，烘焙過程的每個步驟都可以設定和記錄，為使用者設想得相當完善。

4　控制面板下方就是工業級電腦設備。

5　加熱、燃燒、集塵桶、空氣壓力等部件都在機器後方。

6　獅子心鮪魚肚的林總裁。

7　黑焰 Black Flame 3 公斤級直火式烘豆機，烘焙鼓採用相對穩定的直驅馬達。

8　剪開鉛封，打開貨櫃艙門的速度非常緩慢，防止袋裝的咖啡豆傾落而下。

9　堆疊在棧板上，推進恆溫倉庫內存放。

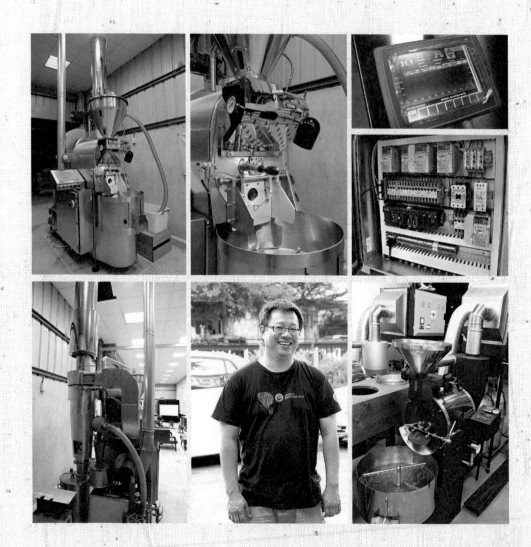

念，他說：「其實我們要做的是『熱流』，因為我覺得咖啡豆烘焙就是熱流管理，首先要考慮到的是環境溫度的問題，當空氣進來被燃燒後再流出去，藉由流量的管理，就可以知道加熱這個產品時的熱能調整。」他同時認為，要屏除對於咖啡烘焙的過多幻想，整個過程其實就是熱量的轉換而已。

會選擇設定為直火式的原因，林凡宇說這跟風味有關係：「簡單來講，我喜歡烤肉，直火就像是烤肉一樣，會有比較豐富奔放的味道。」他覺得，直火烘焙能有效地強調前段的風味，做出甜度，讓消費者能很清楚地感受到這樣的風味。但要特別注意的，就是直火烘焙的咖啡豆需要較長的時間讓它發展。據他表示，接下來還會再開發出新款 3～5 公斤級電腦版全熱風烘豆機，相當令人期待。

從國外引進咖啡種子

原本是在機械產業擔任上班族的林凡宇，會接觸咖啡烘焙的原因，是由於妻子魏汝瑛在經營咖啡店時，向他抱怨咖啡豆的來源品質不穩定，才興起自家烘焙的念頭。「把車開到廠商門口，30 分鐘吧，就把烘豆機買回來了！」總裁般的豪邁，總是我們相比不上的。但同時要兼顧工作與烘豆，幾乎每天只有六個小時睡覺的時間是空閒的，直到 2010 年才全心投入咖啡事業。

當黑毓咖啡烘焙機即將上市，解決了生產設備這個問題時，林凡宇接著要思考的，就是原物料的來源。他希望透過貿易商從產地直接進口所需要的咖啡生豆，這樣在品質、數量和市場競爭性等各方面都可以達到穩定，而最早鎖定的目標是玻利維亞。但在第二年要再次進貨的時候，就遇到貿易商不願意再幫忙代辦，只好轉為自行進口，但數量卻由第一年的四十袋，增加到一百六十袋。「我們發現玻利維亞在精緻度的優異，想用它來取代巴西。」玻利維亞咖啡在台灣市場算是相對冷門的品項，但林凡宇賦予了它新的定位。

蘇門答臘瓦哈納莊園日曬處理法生豆更是震撼了咖啡業界，回想當時他說：「小試身手先進了二十袋，其實也是手上沒什麼錢啦，沒想到市場反應很熱烈，幾乎是被秒殺！」由於大家幾乎沒有品嚐過日曬曼特寧的經驗，就這樣被瓦哈納的草莓甜香氣給征服，林凡宇就順勢再進口了一百二十袋的瓦哈納日曬豆。

月營業額已經達到三百萬以上，林凡宇對於生豆採購標的已經擴展到哥倫比亞、巴拿馬、印度等產地，像採訪當天剛好遇到貨櫃要下貨，來自巴拿馬 Finca Santa Teresa 莊園的生豆，大約兩百袋的數量，包括日曬、水洗、蜜處理以及藝妓種等不同品項。

恆溫倉儲的溫度設定在 18～20℃ 之間，避免因為高溫造成咖啡生豆的變質劣化，目前最大儲存量在一千二百袋左右。生豆種類分為自行進口與向貿易商外購這兩部分，自行進口的種類包括哥倫比亞、玻利維亞、尼加拉瓜、巴拿馬、哥斯大黎加以及衣索比亞。

值得一提的是，林凡宇已經著手從國外引進 Geisha、Pacamara 等品種的咖啡種子，在台中達觀部落比度莊園培育出樹苗，目的是減低台灣咖啡農們獲取優良種苗的難度。

個性分明、令人驚艷的味道

以台濃系列命名的綜合配方豆，是由前中後段的概念所構成，強調的是一般消費者容易接受的堅果、巧克力風味，由後段表現最強烈的台濃一號，逐漸變成強調前段花香調性、莓果味的台濃四號。

「台濃四號」包括負責前段香氣的日曬耶加、日曬西達摩，中段則以蜜處理系列表現出甜感與厚實質地，另外用水洗玻利維亞或哥倫比亞等高海拔咖啡架構出甜度與厚段，但還是會依照當季生豆的品質做出調整。烘焙完成後再做混合，烘焙程度大約在二爆之前（Agtron 68～76），林凡宇覺得在分烘的條件之下，可以決定風味出現的位置。依照他的經驗來說，消費者通常喜歡個性分明、令人驚艷的味道，四平八穩的配方反而會被冷落。

要烘出好喝的咖啡，林凡宇認為基本上要從原物料管理著手，「如果沒有一個良好的儲存環境，來確保生豆的新鮮度，怎麼烘都不會好。」在具有良好品質管控的咖啡生豆之後，透過系統化的烘焙，就能夠表現出咖啡原本的美好風味。

| 1 2 3 |

1　來自巴拿馬 Finca Santa Teresa 莊園的咖啡生豆，黑色的 PP 材質包裝取代傳統的麻布袋。
2　真空包裝的哥倫比亞咖啡生豆，品質深得同業的肯定。
3　烘豆工場未來會做為 SCAA 認證教室，並依照咖啡大師競賽的設定來配置。

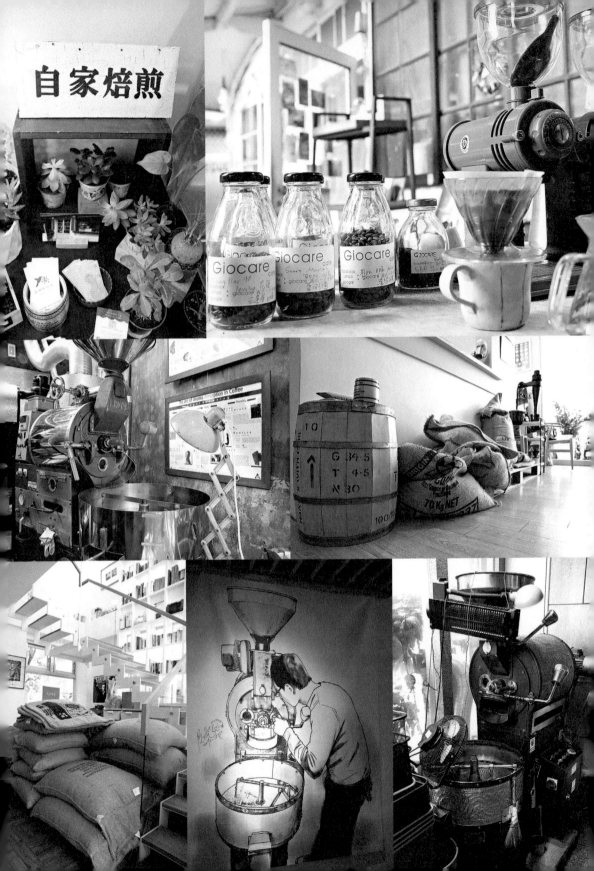

Fika Fika Cafe「我們烘焙咖啡豆時很嚴謹也很繁複，通常一個小時只能烘一爐。」

GABEE.「看你想表達什麼，也就是讓消費者喝到時的感受，不只香氣、口感，甚至是溫度變化對風味的影響。」

Simple Kaffa「這樣的方式不見得最好，但是最穩定，更可以不加修飾地展現出咖啡豆的所有面向。」

Vetti 維堤咖啡「良好的對流熱會讓咖啡豆在中烘焙時呈現焦糖甜感，深烘焙時表現出優雅的巧克力餘韻。」

Phoenix Coffee & Tea「我想要做出酸味、層次感都有，比較大眾化一點的風味。」

卡瓦利咖啡「烘焙紀錄一定要做，不管有沒有十年經驗都一樣。」

拾米屋「咖啡烘得好的人會不斷出現，所以自己的定位要更精準、技術要更精進。」

德佈咖啡台北店「如果真的喜歡咖啡，就著手進行吧！在經歷過開店的過程後，絕對會更喜歡咖啡。」

Single Origin espresso & roast「想要表現出來的味道在烘焙的時候就先決定好。」

沛洛瑟咖啡「烘焙手法越簡單越好，像是火力和風門，調的越多，不穩定的因素就越多。」

爐鍋咖啡「我不會想保有全部特色，只要有烘熟、說得出產區特色就好。」

醜小鴨咖啡「咖啡終究是要給人喝的，所以還是要透過杯測來整理分類，或是直接煮上一把就知道了。」

旅沐豆行「想要開店，就要喜歡跟客人互動，把自己對味道的想法傳達出去。」

無名黑鐵咖啡「烘豆師不是魔術師，原本沒有的味道怎麼變得出來？」

咖啡瑪榭忠孝店「每個產地都有特殊風味，先把優點抓出來，再把缺點蓋掉。」

COFFEE: STAND UP「我大部分時間都在門口挑豆，把有瑕疵的咖啡豆一顆一顆找出來。」

Uni Café「烘焙就是要處理好自己與咖啡豆，還有客人之間的三角關係。」

Cafe Sole「我建議想開咖啡店的朋友，不要花太多錢，也不要用最好的設備。」

Part ① 〔台北〕
城市喧囂裡的避風港

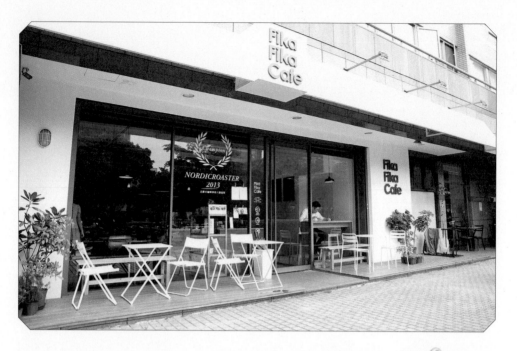

Fika Fika Cafe ✕ 成就來自於分享

☕ 台北市中山區伊通街 33 號　☎ （02）2507-0633

和妻子是世新大學的同班同學，因為咖啡而認識，也攜手在咖啡路上前進，大學三年級時就從美國 Sweet Maria's 網站購買精品生豆，看著 Kenneth Davids 的咖啡烘焙英文書。陳志煌說：「第一次喝到的時候很驚奇，覺得怎麼會有這樣的味道！」接著就靠著和家人商借來的四十萬元資金，開始了這一生的咖啡事業。

取名為煌鼎咖啡生活館，透過網站來販售生豆，要為來自不同產地、莊園的每一款咖啡，寫下烘焙建議、風味特色。十多年前的那一波自家烘焙咖啡浪潮，陳志煌著實推了很大一把。在營利狀況不錯的勢頭下，陸續添購大型烘豆設備，「出現問題沒有人可以問，也沒有書可以看。」在覺得沒有搞定一切之前，沒有開店的計劃。

因為網路世界的言辭交鋒，而關閉網站轉為經營老客戶的生意，陳志煌沉潛數年的時間，2008 年時，以「屋頂上的烘焙手」網誌文章和大家分享心得。「研究久了，有很多東西塞在腦袋裡，就想要分享出來。」也因此常被笑稱是研究單位，但是就這樣默默地專注於烘焙研究上。

在 2013 年前往挪威奧斯陸，參加北歐盃咖啡烘焙大賽並獲得冠軍，陳志煌再次證明自己依然站在浪潮的最前端。問起為何要遠赴萬里之外參賽？他說：「咖啡烘焙的書籍很粗淺，關鍵的東西都沒人要講，就像是義大利的烘豆廠每一家都有自己的獨門秘方。相較之下，北歐很公開，不論是配方比例、烘沖煮參數都樂於分享，讓北歐五國的水準一直提升。」目前他所使用的機器是 San Francisco SF25 半熱風式烘豆機。

從網路銷售轉到開設實體店面，陳志煌認為：「本來只要接電話，現在要直接面對客人。」所以當消費者選擇單品咖啡的時候，都會主動詢問是否滿意，有 90% 的客人都喜歡這樣的北歐風味。

店長小檔案

陳志煌，41 歲，魔羯座。

十五年前唸大學時創立煌鼎咖啡網站，進口銷售精品咖啡生豆，帶起自家烘焙風潮。2008 年以「屋頂上的烘焙手」部落格分享咖啡心得，再次吸引業界討論，2013 年開設「Fika Fika Cafe」實體店面，同年遠赴挪威參加北歐盃咖啡烘焙比賽，獲得冠軍殊榮。

波斯太陽神的動態配方

命名為「Mitra」的配方，原意為波斯太陽神，陳志煌表示：「這是個動態配方，組成的生豆品項會改變，但調性仍然保持一致，是個像陽光一樣溫暖，明亮爽朗的風味。」這次的配方內容是用巴西、哥斯大黎加水洗處理法、日曬耶加雪菲，混合後烘焙，約在一爆結束時下豆，Agtron值是 62～72 之間，總時間為 12 分 30 秒左右。

在設計這款配方的時候，陳志煌希望整體風味是平衡而圓潤的，彼此銜接，不會有特別突出的單一味道，而且要有著咖啡豆本身天然成熟的甜味，而不是只靠焦糖化的甜感，「雖然是淺烘焙，但不要它酸，要甜！」這樣的甜味就算是加入牛奶後，也不會被蓋掉。

另外一款「E68」配方則是走煙燻味的深烘焙路線，綜合了巴西、水洗耶加雪菲、肯亞、伊斯肯達曼特寧、哥斯大黎加，烘焙到二爆初期，用儀器量測 Agtron 值會是 48～52 之間。「店裡的冰沙、黑糖拿鐵就是用這個配方來製作，這樣的風味，年紀大的客人大多會滿意。」

採取混合烘焙的主要原因，依照用途來看，風味會比較圓潤且協調平衡。如果要強調某個味道，讓咖啡豆表現出層次感的時候，才會分開烘焙。

北歐盃咖啡烘焙冠軍的獨門手法

獲得北歐盃咖啡烘焙大賽冠軍的陳志煌，總是不吝與大家分享他的經驗，「我們烘焙咖啡豆時很嚴謹也很繁複，通常一個小時只能烘一爐。」他會在每一爐咖啡豆下鍋冷

卻後，馬上量測 Agtron 值、失重比。接下來就進行試煮，將咖啡豆細研磨後用聰明濾杯和 95℃ 熱水做萃取，看味道上有沒有缺點；並且用義式咖啡機做不填壓沖煮（Filter Shot），透過這些方法來檢視風味，得到的結果就在下一爐時做出修正。

「我會把兩樣東西給最大化，香氣和甜味。」陳志煌表示，要做到這點必須使用品質精良的生豆，比起口感、厚度，他更在意的是怎麼表現出那種在最紅時採收下來的咖啡漿果，本身的甜感。通常他會使用較大的風門與火力來進行烘焙，並在快接近一爆之前將火力轉小，這樣的手法他稱之為「北歐烘焙」。

與烘豆理念相呼應的加壓沖煮法

使用 AeroPress 愛樂壓沖煮單品咖啡，配合咖啡烘焙度來調整粉量，使用 14～16 公克咖啡粉，倒入 210 公克熱水，水溫控制在 93～95℃。淺烘焙的粉量會較多、水溫比較高。略為攪拌就扣上壓筒並稍微回拉，靜置 1 分鐘後開始下壓讓咖啡液體萃出。下壓時間約在 12～18 秒之間，視要強調香氣或口感而定。會取 10 公克咖啡液體冰鎮，讓客人能同時品嘗到咖啡在冰熱狀況下，不同的口感與風味。

1	3	4
2		

1　陳志煌認為，La Marzocco Strada 義式咖啡機跟他的烘焙理論一樣，讓咖啡師透過變壓沖煮，完全掌握前、中、後段的風味，視需求呈現出沉厚或明亮的口感。

2　單品咖啡會用一熱一冰的方式呈現，讓客人品嘗到溫度不同時的風味變化。

3　AeroPress愛樂壓也適合喜歡自己在家沖泡咖啡的人。

4　濃縮咖啡以 17 公克咖啡粉分流萃取各 30 毫升，水溫控制在 94.5℃ 左右。

GABEE. ✕ 咖啡，一趟精彩的旅程

☕ 台北市松山區民生東路三段 113 巷 21 號　☎（02）2713-8772

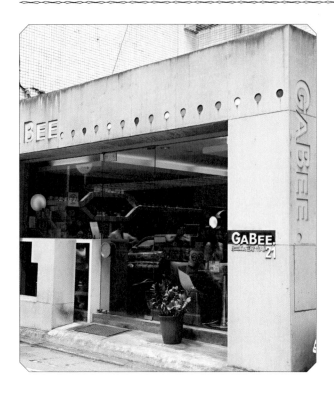

店長小檔案

林東源，41 歲，處女座。

從十八年前進入咖啡業
界開始，工作七年後才
擁有屬於自己的咖啡店
「GABEE.」，並且在
2004、2006 年兩度獲得台
灣咖啡大師比賽冠軍。曾前
往德國接受 Probat 烘豆機
教育訓練，擔任多項咖啡競
賽評審，著有《Latte Art 咖
啡拉花》、《冠軍創意咖
啡》等書，同時也是台灣
區《Coffee t&i》雜誌創辦
人。近年來，除了在兩岸
三地從事咖啡教學，並與
StayReal Cafe by GABEE.、
FAB Cafe 等品牌結盟合作。

　　林東源回憶起代表台灣參加世界杯咖啡師大賽的時候，他說：「當時沒有咖啡烘焙的經驗，為了準備比賽用的配方豆，費了很大功夫與烘豆師溝通。」賽後，覺得自己應該進到下個階段，了解更多在咖啡產業鏈裡的環節，所以前往德國接受烘焙大廠的教育訓練。為了能早日讓自家烘焙的咖啡豆在店內使用，雖然在打烊後已經很累，但是還會練習烘豆，常要到半夜兩三點才能真正休息。「學會烘焙原理後，所有的烘焙曲線及操作細節還是要靠自己完成。」

　　在 GABEE. 店內所提供的單品咖啡，跟一般的店家不同，並不是用產地國或莊園來分類，而是以三種主要的處理法：日曬、水洗、蜜處理來讓客人選擇。我覺得非常有趣，問他為什麼要這樣做？他說：「這樣對咖啡豆的庫存量比較好控制，不必擔心新鮮度，讓客人有更好的體驗。」同時，林東源也認為：「咖啡豆是農產品，每年都會有差異，當然要隨著物料狀況和市場接受度來做調整。」他覺得，咖啡師要有自己的想法，才能打破制約，走出自己的風格。

開店十年，足跡卻踏遍五大洲，林東源不以開設分店為重心，反而是著重於教學輔導和異業結盟的方式，來散佈自己的理念與影響力。「就算 GABEE. 拿過五次冠軍，還是有很多消費者不認識我們，透過品牌合作可以快速地提升能見度。」輔導合作過的品牌太多，已經無法為大家細數，其中以與五月天阿信合作的 StayReal Cafe by GABEE. 最為耳熟能詳，目前在台北、台中、上海各有門市。

隨著咖啡浪潮興起，林東源近年來奔走於中、港、台三地，除了擔任各項比賽評審工作，或是咖啡雜誌的採訪取材，另外也提供咖啡拉花與義式咖啡的訓練課程，儼然是台灣咖啡文化代言人的角色。「台灣的地方小、反應快、有創意，但彼此發生摩擦的情況也多。」在前進中國市場的策略上，GABEE. 與南京喜神四季工坊合作，這是間有著德國 Probat 120公斤級電腦化烘豆機的大型工廠，透過複製烘焙曲線，讓風味能在千里之外重現。同時，這也解決 QS 檢驗、工廠登記許可等相關法規問題。

林東源認為，GABEE. 是個年輕的品牌，還持續地跟隨著市場在進步，他希望能在未來十年奠定下永續發展的基礎。對於咖啡，我們應該用更整體的角度來看，咖啡是文化、是生活，也是體驗人生的出發點與媒介。

聰明濾杯保留原汁原味

身兼烘豆師工作的林東源認為，聰明濾杯是個很接近杯測（Cupping）的器具，所以店內單品咖啡就用這個方式沖煮，先倒入 20 公克咖啡粉，讓客人聞到咖啡的乾香氣，再加入 340 毫升、水溫約為 94℃ 的熱水，此時散發出的味道會和剛才的截然不同，我們稱做濕香氣，靜置 4 分鐘時讓液體萃出到杯中，同時提供風味說明卡片，讓客人閱讀。用這樣的方式保留住咖啡的油脂，並且能品嚐到接近本質的風味。

親赴義大利考察的南北配方

GABEE. 的北義配方是由四種生豆、兩個焙度所組成，分別是烘焙到一爆密集的日曬衣索比亞和瓜地馬拉蜜處理、接近二爆時下豆的肯亞和薩爾瓦多。林東源認為：「如果全部分開烘焙，雖然個別的味道明確，但缺少整體感，會有斷層。」會這麼組合，是希望把突顯出衣索比亞的上揚果香酸質，再用瓜地馬拉的堅果風味做中間的連接，最後用烘焙度稍深的肯亞做出中後段。同時肯亞有著很重要的功能，就是避免加入牛奶後味道被蓋過。而有著香料、木質調性的薩爾瓦多，則讓餘韻更加的有趣與複雜。

「開店前曾經去義大利考察，一路從羅馬、佛羅倫斯到米蘭，我發現越往北邊，咖啡豆烘焙得越淺。」林東源回憶道。所以店內同時供應烘焙度較深的南義配方，讓客人選擇喜歡的風味。南義配方裡面，有接近二爆的瓜地馬拉蜜處理、哥倫比亞，以及二爆開始 30 秒左

右的曼特寧、巴西、水洗羅布斯塔。他覺得，一般對於羅布斯塔的觀念太制式，其實這個品種也有不同產區、處理法，會把品質好的羅布斯塔放在配方裡面，是因為它有著阿拉比卡無法取代的功能。

對於烘焙手法，林東源的看法是：「要先利用儀器工具來測量生豆的含水率、密度、粒徑，不要只靠眼睛觀察。」因為他覺得烘豆前就先了解，比事後檢測更重要。接著就是要熟悉烘豆機，除了基本操作，還有整個系統是如何運作、咖啡豆在烘焙鼓裡接受熱能的狀態。

最後，要有自己的想法，做出獨特風格的咖啡配方，而不是模仿而已。「看你想表達出什麼，也就是讓消費者喝到時的感受，香氣、口感之外，甚至是這杯咖啡在溫度變化時，對風味的影響。」對林東源來說，每一杯咖啡就是一趟精彩的旅程。

配備噴射火源的新款德國機

使用過 Probat 1 公斤、Diedrich 12 公斤等烘豆機後，林東源目前換成 Probat 12 公斤級，擺放在店旁工作間內，一般消費者不太容易發現。新款的德國 Probat 咖啡豆烘焙機有著噴射火源，加熱穩定之外，改採百分比顯示，更能掌握所需單位熱能。

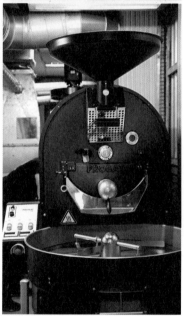

1 2 3 |

1　以 16 公克咖啡粉萃取出 30 毫升的濃縮咖啡，流速約為 25~30 秒。

2　十四年前購入的 Faema E61 復刻版義式咖啡機，伴隨著林東源邁向冠軍之路。

3　北義配方使用錐刀式磨豆機，呈現出圓潤乾淨的風味；南義配方則使用平刀式磨豆機，充分表現出豐富與複雜的口感。

Simple Kaffa ✕ 這是兩人份的冠軍

台北市敦化南路一段 177 巷 48 號 B1　☎（02）8771-1127

店長小檔案

吳則霖，32 歲，射手座。

在這裡經營 Simple Kaffa 只有三年的時間，但其實吳則霖早在求學時就以咖啡三輪車跨入咖啡領域，與那時還是女朋友的琦琦，在假日的時候，到河濱公園或是創意市集活動擺攤。頂著烈日、沒有冷氣，這真的得靠著對咖啡的滿腔熱情，才能支撐下來。

　　辭去正職工作，脫離了擺攤人生，他選擇在東區地下室賣場內開設實體店面。但因為地點的關係，正式開店後的經營其實不算順利，吳則霖說：「試過很多方法都沒有效果，就只能一杯一杯認真做，希望可以留住每一個上門的客人。」那年，他首次晉級台灣咖啡大師比賽前六強，這已經是第三次參加這個比賽。

　　我覺得，他不是天才型的選手，卻是最努力的選手。

　　談到比賽，吳則霖的眼神依舊閃閃發光，他說：「透過

2013 年 TBC 台灣咖啡大師比賽冠軍，2014 年代表台灣前往義大利參加 WBC 世界盃咖啡大師競賽。連續五屆參賽，每次成績都有進步，另外像是手沖、烘豆、拉花比賽也幾乎是每戰必與，曾經拿下世界盃拉花大賽台灣選拔賽第二名的好成績。咖啡資歷約有九年的時間，現與老婆琦琦共同經營咖啡店，並與富錦樹異業結盟協作「Fujin·tree 353 cafe by simple kaffa」。

比賽，可以對自己的技術做檢視，在不熟悉的環境下，會出現一些平常營業時不會發現的問題。」在代表台灣參加世界盃大賽前，他也特地帶領店內員工，到阿里山鄒族園、卓武山等咖啡莊園參訪。他覺得，之前描述咖啡風味或製程，都只是參照書上的資料，這次能直接從農民口中聽到關於種植和處理的細節，受益良多，他也希望能再次把這些新體驗帶上比賽舞台。

一般人在家也可以複製的沖泡法

以聰明濾杯取代原本的手沖方式，吳則霖說：「這樣的方式不見得最好，但是最穩定。更可以不加修飾地展現出咖啡豆的所有面向。」為了在繁忙時段提升出杯速度，同時透過簡單的操作流程讓味道重現度提高，避免像傳統手沖的技術性高、細節多，影響到咖啡的品質。而且在採用這個方式出杯後，客人也對聰明濾杯這個產品興趣度提高，購買回家的意願隨著增加。

使用 22 公克咖啡粉，Ditting 磨豆機研磨刻度 5，倒滿 90～92℃ 的熱水，靜置 2 分鐘後，在抽出前用木匙稍做攪拌，萃取出 330 毫升的咖啡液體，粉水比率約是 1：15。

1	2	3
4	5	6

1　位於地下室賣場內的 Simple Kaffa，常讓特地上門的客人一陣好找。
2　空間上與其他服裝飾品櫃位相連，與一般咖啡店大異其趣。
3　冠軍獎座。
4　吳則霖夫婦正在討論義大利的比賽行程。
5　每有空檔就會與員工來場小型的教育訓練。
6　其他店面陳列的是服裝，Simple Kaffa 則是咖啡器具。

呈現果香系酸質與蔗糖甜感

　　店內使用的配方豆，承襲自第一次參加比賽時的架構，吳則霖說：「我喜歡它的厚實度、甜感好，喝入口時那股香氣還是會在。」採用的是瓜地馬拉、巴西去果皮日曬、衣索比亞日曬處理法，以分開烘焙再做混合的方式，烘焙程度約在第二次爆裂前 5℃。純飲濃縮咖啡時，表現出乾淨的果香系酸質、蔗糖甜感。

　　會分烘的原因，他說是因為每種生豆吸熱的速度不同，所以有各自的烘焙曲線。另外，會不定時地更換配方裡中美洲豆的品項，除了讓客人有新鮮感外，也考驗著吧檯手的適應能力。

　　烘焙手法上，吳則霖最在意的是要能表現出產區特色，其次就是甜度要高。為了要達到這一點，在較淺烘焙程度時，會把一爆後的時間拉長，大約要到 3 分半鐘～4 分鐘。

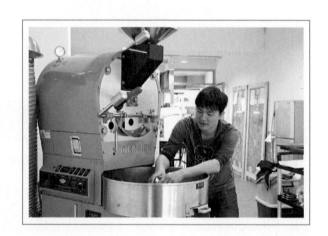

熱源乾淨、保溫效果高是升級的考量之一

　　用過 Gene 3D、Mini 500、貝拉 1 公斤，逐漸升級的烘豆機讓他對各種機器特性都很了解。這台嶄新的 Diedrich 5 公斤級烘豆機，是 2014 年才剛開箱的新玩具，由於目前的營業環境無法擺放下這麼大的機具，只好另外在六張犁捷運站附近租了間店面，同時當作烘豆工作室和比賽訓練場地使用，未來也計劃在這裡開設相關咖啡教程，或是提供場地租借的服務。

　　在創辦人 Steve Diedrich 先生來台灣舉辦咖啡烘焙講座之後，這台要價不斐的美國製烘豆機銷量也隨著增加，熱源乾淨和良好的保溫效果，有不少人會在升級機器時納入考量。側邊有三個門可以打開，在冷卻槽的下方就是內建的集塵桶；後方則是一組抽風馬達，抽風和冷卻是共用的，透過閥門來控制兩者之間的比例。雖然吳則霖還在試著找到最佳的烘焙曲線，但他表示，和小型烘豆機比較起來，5 公斤級的穩定性還是比較好。

1　店內的 Espresso 是以 20 公克咖啡粉，萃取出 30 公克重的濃縮咖啡，流速約為 20 秒。

2　La Marzocco GB5 半自動義式咖啡機，曾經是世界盃咖啡大賽的指定使用機種。

3　萃取濃縮咖啡時，會直接用小型電子秤量測，以重量為準。

4　店內主要使用左邊這台 La Marzocco 自動填壓磨豆機來製作義式咖啡，Mazzer Robur 定量磨豆機來測試批發給店家的咖啡豆，最右邊的 Ditting 磨豆機則是負責單品咖啡。

5　冠軍沖泡的卡布奇諾使用 ACF 160 毫升的標準卡布杯，奶泡溫度控制在 55℃，入口充滿濃濃的巧克力甜感。

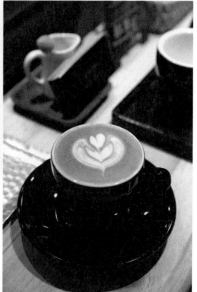

| 咖 | 啡 | 大 | 叔 | 品 | 味 | 時 | 間 |

衣索比亞耶加雪菲
（Ethopia Yirgacheffe WP）

酸質乾淨帶有蔗糖甜感，第一口就可以發現這就是來自衣索比亞的咖啡豆。

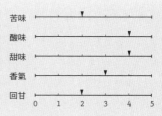

	0	1	2	3	4	5
苦味				▼		
酸味					▼	
甜味					▼	
香氣			▼			
回甘		▼				

Vetti 維堤咖啡 ✕ 宛如咖啡器械藝術的展示空間

☕ 〔台北本店〕台北市內湖區瑞光路 358 巷 32 號 1 樓 ☎ (02) 2657-3133
☕ 〔高雄分店〕高雄市左營區重平路 17 號 1 樓 ☎ (07) 345-2714

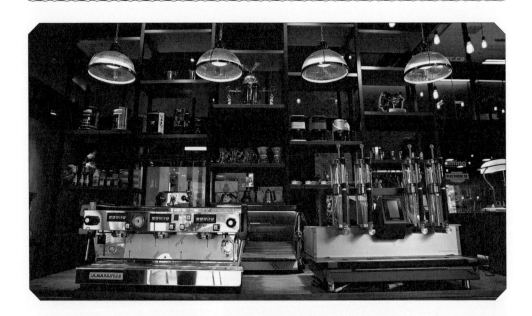

第一次與楊明勳聊咖啡並不是在他店裡，而是在「La Marzocco-Out of Box」活動上，這場由維堤咖啡舉辦，結合了義大利頂級咖啡機、爵士樂、美食、職人講座等元素的活動，到場的七、八十位來賓都是咖啡業者，應該是台灣首次以咖啡為主題的派對。透過這樣的活動，讓大家對於維堤咖啡的印象徹底改觀，從傳統的機器銷售代理商，轉變為義式咖啡風潮的重要推手。

說起創業時的艱辛，楊明勳略帶尷尬地笑說：「其實我本來想開的是英文補習班。」畢業於輔大英語系的他，從求學時期就著迷於 Espresso 的豐富滋味，退伍後的第一份工作也是選擇在咖啡館擔任吧檯手，這種想要讓更多人認識義式咖啡的熱情，讓楊明勳用僅有的存款開創了自己的事業，以目前多達數千萬的年營業額來看，很難想像當初他沿街拜訪店家時四處碰壁的窘狀。

十年前，藉著台灣當時對於開業輔導有著大量需求的契機，整合咖啡豆、調味糖漿、義式咖啡機、磨豆機等相關產品，楊明勳說：「我們提供客戶能夠一站購足的服務。」他與有著工程背景的合夥人張哥共同打響了維堤咖啡在餐飲業的名號，甚至提供平價連鎖咖啡、美式速食連鎖店、便利商店的咖啡機業務。合夥人張哥說：「那時候人手不夠，我跟他兩個人常維修機器到半夜兩三點，有時遇到客戶在言語上的苛薄刁難，也只能默默地承受。」

店長小檔案

楊明勳，39 歲，天蠍座。

入行十五年，美國 Diedrich 咖啡烘焙機原廠訓練、義大利 La Marzocco 咖啡機原廠技術認證、美國精品咖啡協會 BGA Barista Level 1 認證，現擔任維堤咖啡總經理、烘豆師。

至於是怎麼踏入自家烘焙咖啡這個領域的呢？楊明勳表示，早期是以代理品牌咖啡豆為主，當時還曾造訪位於義大利北部的烘焙廠，200 公斤級的大型烘豆機讓他為之震撼，因此對咖啡烘焙產生興趣。在 2006 年正式代理美國 Diedrich 咖啡豆烘焙機，並赴美接受原廠訓練後，咖啡豆批發銷售量也日漸成長，一度達到單月 4,000 磅的規模，所以機器也跟著一路升級，從 3 公斤、12 公斤，直到現在我們在店內看到的 24 公斤級。

維堤咖啡同時也是 SCAA 美國精品咖啡協會所正式授權的認證教育訓練中心，提供咖啡師、烘豆師、杯測師的訓練課程與認證考試。對於產業規模逐漸成熟的台灣咖啡業界來說，專業認證絕對是從業人員們對於自己的最佳投資，能快速與國際接軌的好方法。

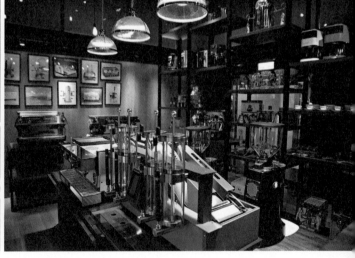

1	
2	3

1　卸掉義式咖啡機的外殼，讓客人可以直接看見加熱鍋爐與管路配置。

2　黑紅兩色的是 2014 年 Diedrich 推出的新款式 1 公斤級烘豆機，塗裝顏色可接受客製。透過維修室的玻璃隔間可以直接看到工作的情形，牆上吊掛著的各式工具成為裝潢的一部分。

3　義式咖啡機、烘焙機、咖啡壺、磨豆機等器具，宛如藝術品般陳列著，來這裡喝咖啡就像是參觀小型咖啡博物館。

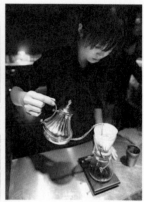

讓衣索比亞耶加雪菲呈現乾淨口感的沖泡法

以有著涓細水柱的 Akira 不鏽鋼手沖壺，搭配使用專用濾紙的 Chemex 玻璃咖啡壺來做萃取，下方的 Hario 電子磅秤則是為了在沖煮時能立即判斷注水量，水溫在 88～92℃ 之間，粉水比例為 24 公克咖啡粉萃取 400 毫升的咖啡液體。

均衡展現中美洲與非洲的咖啡風味

維堤咖啡店內所使用「401 Premrum Aroma」綜合配方，烘焙度約在一爆結束後不久，配方內包括衣索比亞耶加雪菲、西達摩、肯亞 AA、瓜地馬拉、哥倫比亞等五種，採混烘的方式。平衡地表現出中美洲與非洲的風味特性，純飲濃縮咖啡時，入口的柑橘酸香有著不錯的辨識度。

另外在烘焙手法上，楊明勳在面對非洲系列的咖啡豆時，會側重於利用傳導熱以保留更多的水果韻味；對流熱與傳導熱則均衡地運用在中美洲系列上。他認為，良好的對流熱會讓咖啡豆在中烘焙時呈現焦糖甜感，深烘焙時表現出優雅的巧克力餘韻。

具備獨特環保理念的Diedrich烘豆機

獨立的烘豆室內擺放著比人還高的機器，就是來自美國的 24 公斤級咖啡烘豆機，創辦人 Steve Diedrich 先生還曾來到維堤咖啡舉辦講習，讓大家了解這台以遠紅線加熱器為熱源的烘焙機，除了有更佳的加熱效果，同時也減少一氧化碳、二氧化碳、乙醛、二氧化硫的產生，利用乾淨的熱源來烘焙咖啡豆，這是設計者的獨特理念。

1　2　3　4　5

1　維堤的 Single Espresso 具有酸質明亮的柑橘調性，滑順的口感與焦糖甜香讓人難忘。

2　拿鐵咖啡是以 18 公克咖啡粉萃取 60 毫升濃縮咖啡，杯子容量為 300 毫升，奶泡厚度最少為 1 公分。並且遵守 SCAA 義式咖啡製作規定，發泡後剩餘的牛奶不重複使用，以確保每杯咖啡的新鮮度。

3　衣索比亞耶加雪菲、肯亞、薩爾瓦多、蘇門答臘曼特寧、夏威夷可娜、牙買加藍山等多種手沖咖啡，是以 Chemex 咖啡壺盛裝上桌，頗具特色。

4　單品咖啡使用瑞士 Ditting 磨豆機，咖啡師會先倒入些許咖啡豆，去除掉上回的殘粉，避免味道混雜。

5　Mazzer 生產的專業磨豆機，是義式咖啡不可或缺的好幫手。

直擊生豆庫房

身兼烘豆師與杯測師的楊明勳說，他自己不太喜歡亞洲豆那種大地系風味，所以生豆庫存以非洲和中美洲居多，原本大部分都是向生豆貿易商採購，但因近年來國際生豆行情波動劇烈，為求穩定的生豆來源與品質，未來將改為自行進口。

| 咖 | 啡 | 大 | 叔 | 品 | 味 | 時 | 間 |

 衣索比亞耶加雪菲（Ethopia Yirgacheffe WP）

 溫和的果酸與略帶酒香的調性，讓初次品嘗單品咖啡的朋友也能欣然接受。

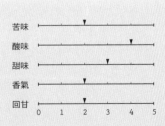

	0	1	2	3	4	5
苦味				▼		
酸味					▼	
甜味			▼			
香氣		▼				
回甘		▼				

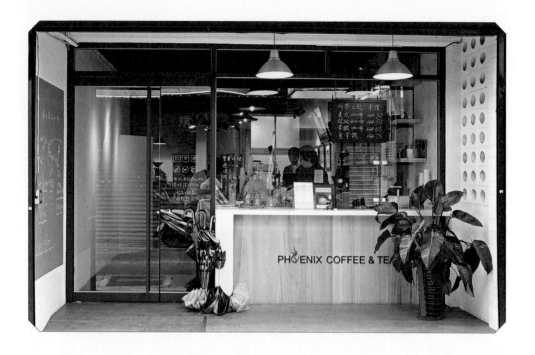

Phoenix Coffee & Tea
╳ 十年磨一劍，用盡全力萃取的好咖啡

台北市南京東路三段 89 巷 3 弄 3 號 1 樓 ☎（02）2517-6718

光是擔任過連續五屆 TBC 台灣咖啡大師競賽感官評審的經驗，就可以知道高揚凱在業界的資歷如何，對於在去年七月開店這件事情，他說：「之前都是員工的角色，有很多事情不能照自己的意思，所以才想要擁有一間完全是自己意志的咖啡店。」原本除了正職之外，就同時有在批發咖啡豆，希望藉由這次實體店面的經營，打造出屬於自己的品牌。

「開店還不到一年的時間，咖啡豆銷售量就成長了一倍。」高揚凱說，目前以批發為大宗，雖然沒有請業務人員拓展生意，但透過客人不斷介紹新客戶，就自然地持續成長。或許是因為商圈特性，內用客人大多喜歡單品咖啡，坐的時間也比較久，而趕時間的上班族會以外帶義式咖啡居多。

店長小檔案

高揚凱，40 歲，天秤座。

雖然這間店才開幕一年，但是他個人的咖啡資歷非常完整，約有十四年的時間，從連鎖咖啡體系到自家烘焙咖啡店，甚至是參與過五座中小型烘豆廠建廠，以烘豆師的角色任職於不同公司。近年來在各種咖啡競賽賽事上，都能看見他擔任評審的工作，也曾是台灣首度進軍世界盃咖啡大師競賽的配方豆烘焙師。

請他給想要從事自家烘焙咖啡的朋友一些建議，他說：「資金充足的，會直接跳過累積經驗那一段就開店，其實並不是件好事。」他覺得如果可以先在連鎖店體系工作學習，並在經營管理方面多下點功夫，知道如何利用報表來分析經營狀況，那就先成功一半。而沖煮咖啡和烘豆等技術方面，則需要建立起 SOP 標準化作業程序，這樣將來在員工訓練上才能有所依據。

經驗不足也能沖泡出美味咖啡的方法

高揚凱很謙虛地說道：「我的手沖經驗不是那麼多，所以選擇容錯度高的方法。」使用 Chemex 六人份咖啡壺搭配原廠濾紙，手沖壺則是 Kalita 不鏽鋼木把這款，水溫控制在 88℃ 左右。15 公克的咖啡豆用 Ditting 磨豆機研磨，刻度 5。因為有電子秤計量，所以第一段悶蒸約 20～30 秒，使用水量 15～20 公克，而沖煮用水總重量為 225 公克，大約是 1：13 的粉水比。

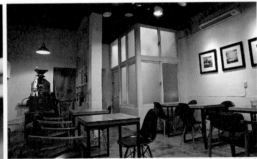

1	2	3
4	5	6

1. 撲夏常被誤認為是店名，其實是 Pull Shot 的音譯。
2. 店內裝潢簡樸、溫馨，一進門就可以看到烘豆機在角落，與其說是咖啡館，更有一種咖啡教室的氛圍。
3. 座位及吧檯後方擺放著生豆，兼具儲藏和裝潢的功能。
4. 架上擺滿手沖咖啡相關器具，方便客人一次購足。
5. 店裡販售咖啡豆除了常見的袋裝之外，單價較高的咖啡豆會以玻璃瓶做小分量包裝，提高客人嚐鮮的意願。
6. 店門外的黑板上，每天都會公布當日使用的咖啡豆。

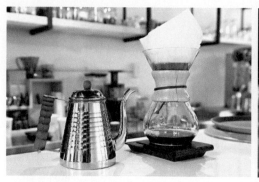

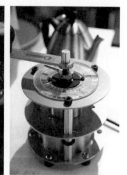

酸味、層次、口感、回甘,缺一不可

「我想要做出酸味、層次感都有,比較大眾化一點的風味。」資深烘豆師高揚凱是這麼認為的,所以店內綜合配方豆裡面,包括肯亞 AA、有機曼特寧、哥斯大黎加、巴西 Ipanema,按照比例混合後再做烘焙,烘焙程度約是在二爆開始後 20 秒。原本是採用分開烘焙再混合的模式,但因為用量不同而造成的庫存管理與新鮮度不一致等問題,就改成混烘。

會使用這些生豆的原因,在於肯亞深烘後仍保留著優質的酸味,曼特寧則提供了厚實度與餘韻的深度,巴西的油脂感與甜感更是不可或缺,而質感好的哥斯大黎加就是配方裡的模範生。

關於怎麼烘好咖啡豆,高揚凱說:「表現出豆子原本的味道,突顯出產區特性。」所以他認為用在濃縮咖啡上的,就要有層次跟回甘度、口感飽滿這幾點是最基本的要求,因此通常會烘焙到二爆後,做好焦糖化的風味。

台灣少見的Primo Roasting

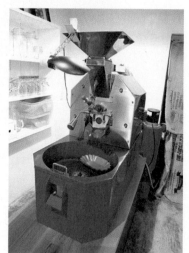

這台外型方方正正的「Primo Roasting」3 公斤級烘豆機,在台灣市場上並不常見,採用的是和美國品牌 Diedrich 相仿的紅外線熱源,兩者最大的差別在於這台少了兩片蓄熱鋼板,但根據高揚凱同時使用過的經驗來看,烘焙曲線幾乎是一樣的。

除了瓦斯控制閥之外,只有三個開關,不難想像它的設計理念,就是簡單和穩定。抽風馬達被放置在最後端,同時可以看出下豆冷卻盤並沒有旋轉攪拌的功能。

1	2	3	4	5	6
			7		

1　經典的 Chemex 玻璃咖啡壺，被紐約 MOMA 現代藝術博物館納為收藏。

2　Kalita 不鏽鋼木把款的壺嘴設計良好，稍做練習就能控制水注的均勻度。

3　客人拿來試用的大刀盤手搖磨豆機。

4　純銅外殼的 Victoria Arduino - Athena 拉霸式咖啡機，內置熱交換系統，不易有溫度過高的情形，可以藉由放水來降低沖煮溫度。拉霸機藉由彈簧作動，能夠提供漸升趨降的萃取壓力，約為 5～12 BAR，可呈現出較為柔和的後段風味。

5　Anfim 平刀磨豆機，需手動撥粉。

6　萃取濃縮咖啡時，可利用電子秤來量測咖啡粉重量。

7　外帶咖啡多以 La Marzocco GS3 單孔義式咖啡機製作。

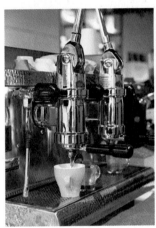
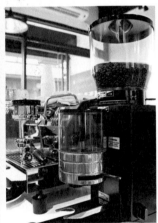

直擊生豆庫房

包括木桶裝的牙買加藍山、紙盒真空包裝的巴西達特拉莊園、各式麻布袋的其他產區咖啡生豆，都堆放在木頭棧板上，避免與地面直接接觸而造成濕氣過重的問題。

| 咖 | 啡 | 大 | 叔 | 品 | 味 | 時 | 間 |

 衣索比亞耶加雪菲日曬（Ethopia Yirgacheffe DP）

 這次品嚐的是烘焙度約在一爆停止的日曬耶加雪菲，以濃縮咖啡方式萃取，呈現出明顯的杏桃酸質、奶油般的滑順感，中段厚實，並有些許花香調性，略帶核果風味。

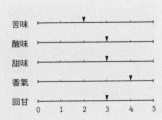

	0	1	2	3	4	5
苦味			▼			
酸味				▼		
甜味				▼		
香氣					▼	
回甘			▼			

卡瓦利咖啡 ╳ 十年有成，老店新貌

☕ 台北市大安區永康街 2 巷 5 號　☎ (02) 2394-7516

從對咖啡一竅不通，先到原物料供應商擔任業務工作，算起來已經是十五年前的事情。後來經過朋友介紹，在 2000 年時，接手經營目前的卡瓦利咖啡，到現在幾乎可以說是原封不動，時間自然成為了這間咖啡館的最好裝潢。郭毓儒回想起當時：「剛頂店的時候試過幾款義大利品牌綜合豆，受限於進口豆新鮮度的問題，同時也不是我想要的味道。」那時剛好遇到大學時期就認識的烘豆師，跟著他學習咖啡烘焙。

十年前購入第一台 4 公斤級烘豆機，剛好遇到自家烘焙浪潮的盛行，那是郭毓儒覺得最有趣的時候，「會拿著自己烘好的咖啡豆去跟同行相互討論，我還記得第一次喝到 Geisha，就是在竹圍的原豆。」經歷過早期業界靠著經驗傳承，理論不足且缺乏系統化的年代，五年前，他就通過專業杯測師的認證，這兩年更積極地參加台灣烘焙咖啡競賽。

「其實我這兩年已經很少在站吧檯，要兼顧內外場真的很耗心力，過了 40 歲，體力真的不比當年。」郭毓儒思考著如何轉變型態，想要把自己對於咖啡的想法擴散出去。於是在兩年前，和林秋宜在中國廈門合作「香投精品咖啡學院」，以 SCAA 認證教室為主，另外也延請到台灣多位咖啡人擔任咖啡拉花、金杯理論等課程的講師。

問到怎麼看待中國市場？郭毓儒說：「根本還是要留在台灣，大陸只是讓我們拓展眼界的地方，創業風險還是高，適合小規模投資或是合作。」同時他也認為，經過咖啡比賽就能知道，台灣已經有一定的高度和水準，每個人只要做好自己的本分，持續而穩定地提升就不怕被取代。

對於想要開自家烘焙咖啡館的人，他的建議是，先充實好專業技能，透過到咖啡店上班或直接去上課。像是學會杯測能讓你更理解咖啡豆的本質、烘焙技術好壞；而金杯理論的萃取可以套用在各種沖煮方式上，這些對於開店都很有幫助。

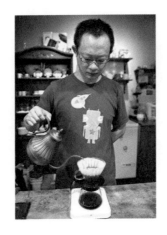

郭毓儒，44 歲，魔羯座。

十五年的咖啡資歷，連續
兩年參加台灣烘焙咖啡
競賽，獲得第三名、第
二名的成績，通過 SCAA
Cupping Judge、Q-Grader
資格認證，曾擔任中國廈
門區咖啡師競賽評審。現
經營卡瓦利咖啡，並定期
前往廈門授課。

堪稱經典的神燈造型手沖壺

卡瓦利咖啡在手沖時，使用 93℃ 的水溫，粉水比約為 1：15，所以是使用 15 公克咖啡粉沖煮出 200 毫升的咖啡液體，悶蒸時間約為 15～20 秒，整個過程不斷水。器具則是以 Kalita 經典銅壺搭配最新款波浪濾杯；最下方的 Acaia 電子秤有助於了解整個手沖過程的注水力道大小。

十年如一日的綜合配方

以肯亞 AA 為主體，搭配上哥倫比亞、瓜地馬拉、巴布亞新幾內亞、蘇門答臘曼特寧，混合後烘焙，烘焙程度約在二爆密集，這是卡瓦利咖啡從開始自家烘焙後，幾乎沒有改變過的綜合配方。純飲濃縮咖啡時，明顯感受到前段的莓果調性、烏梅味，口感滑順帶著豐富的堅果、可可、奶油香氣。

郭毓儒說：「我偏好的東西是要有厚實感、甜度，這跟自己學習咖啡的過程有關係，跟現在的潮流比起來有點老派。」所以配方裡多以表現中後段特性的咖啡豆為主，像是他自己最喜歡的肯亞，具有酸質強烈的特性，可以把層次感拉開來；曼特寧則負責後段豐厚的油脂感。整體來說，就是朝向當年所使用的品牌綜合豆的風味來發展。

後來因為要讓加入牛奶後的飲品，咖啡味道更明顯，又開發出另外一款配方。以二爆密集的哥倫比亞為主體，加入剛接觸二爆的西達摩還有羅布斯塔種咖啡，頗受到消費者的好評。郭毓儒自己也認為，羅布斯塔在一定的比例下，其實很好用。

1 2 3 | 　1　卡瓦利的濃縮咖啡使用 La Marzocco-Linea 義式咖啡機搭配 VST 濾杯，
　　　　　　　　22 公克咖啡萃取出 20～25 毫升，流速約在 22～25 秒之間。
　　　　　　2　一進門就看到堆著七、八袋咖啡生豆，看來生意不錯。
　　　　　　3　利用開店前的時間，店長正在訓練新進員工服務流程。

　　關於烘焙咖啡的手法，郭毓儒覺得前段溫度的變化最重要，「脫水過程沒處理好的話，不足會產生澀感、過頭則容易帶苦，對風味的影響很大。」烘焙中段則會維持每分鐘約 8～9℃ 的溫升速率，一爆開始 1 分鐘後則會將火力稍微調降。

　　「烘焙紀錄一定要做，不管有沒有十年經驗都一樣。」這是他對於烘焙的堅持，隔天會藉由杯測來判斷風味，以利校正。新入手的品項，在烘焙前會先透過量測生豆含水率、密度，盡可能地去掌握生豆特性，依照所記錄的資料做歸納，找出最適合的烘焙方式。

熱對流效應更好的雙向氣流

　　最近添購的台製飛馬 PRO 4 公斤級咖啡烘焙機，郭毓儒表示，由於新款機器在烘焙鼓內部的特殊設計，使其產生雙向氣流，比起舊款，在熱對流效應這方面表現得更好，很明顯可以察覺出風溫提升變快。此外，烘焙鼓材質、攪拌刀片、加熱火嘴等部分都有改良，也很明顯地反應在咖啡風味上，所以他非常推薦這台烘豆機。

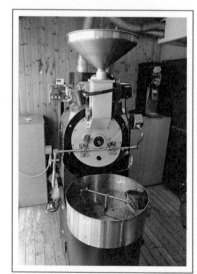

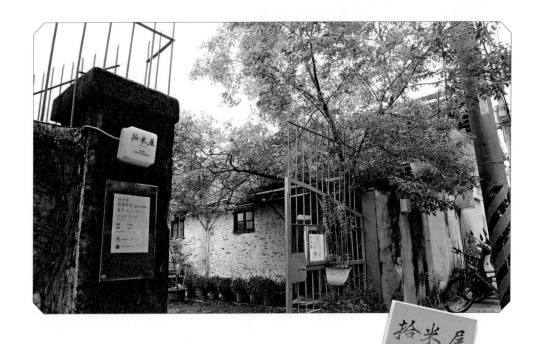

拾米屋 ✕ 老穀倉裡的好咖啡

☕ 台北市北投區大同街 153 號　☎ （02）2892-2800

原本在新北投捷運站附近經營高靜咖啡的詹兆仁，兩年前，與蘇怡帆、林虹均這兩位米花小姐團隊的甜點師，共同把老舊米倉變成充滿著烘焙咖啡和焙烤甜點的香氣空間。問起他們當初為什麼會有這樣的想法？詹兆仁說：「我們都是把一輩子的心力放在咖啡、放在甜點上的人，剛好都需要更大空間來做烘焙，異業結合也是個趨勢。」他也覺得，合夥的關係讓彼此都更加努力在各自的專業，跟單純聘僱員工不同。

　　這樣的組合激發出了更多火花！我們可以在拾米屋這裡發現到咖啡與甜點的新概念，由米花小姐製作出來的甜點，詹兆仁則為她們選出了適合搭配的單品咖啡，例如：焦糖燕麥南瓜塔跟瓜地馬拉安提瓜、還有洛神白巧克力爆米香跟巴拿馬 Perci，適當的酸質或苦味跟對味的甜點一起享用，是相輔相成而不搶味的。蘇怡帆說：「我們除了選用台灣在地食材，像是南投埔里南瓜、宜蘭有機米；而且有些東西都盡可能的靠自己完成，好比是把水果製成果醬，再使用在甜點裡面。」對於讓客人能夠有更好的體驗，咖啡師和甜點師都有著一樣的堅持。

　　對於想要跨入自家烘焙咖啡的朋友，詹兆仁認為：「其實我們都在學習中，咖啡烘得好的人會不斷出現，所以自己的定位要更精準，技術要更好，這樣的良性競爭才會對消費者有利。」他期許自己能夠堅持著在地經營的理念，繼續在北投地區開設第三間咖啡館。

```
1 2
3 4
5 6
```

1　老穀倉改建，空間十分寬敞。
2　烘焙工作間以拉門與座席區隔。
3-6　灰色水泥牆與木製家具、擺飾非常對味。

店長小檔案

詹兆仁，37 歲，天秤座。

進入業界是從九年前任職於哈亞咖啡開始，並曾擔任上登國際的生豆業務。2008 年選擇在台北市北投區開設高翡咖啡，2012 年時與米花小姐團隊共同經營結合精品咖啡與甜點的「拾米屋」。

配合流速斷水，避免過度浸泡

使用 Kalita 不鏽鋼手沖壺搭配 Kono 錐型濾杯，將 15 公克咖啡豆以小富士磨豆機研磨，粗細刻度為 3.5，萃取出 180 毫升的咖啡液體。沖煮水溫則依烘焙程度做調整，淺烘焙約在 90℃、中烘焙則是稍低一點的 88℃。剛開始的悶蒸時間約為 15～30 秒，注水前慢後快，同時配合流速不時地中斷注水，主要是讓咖啡粉不要一直被浸泡著，而產生過度萃取的情況。

拉長烘焙時間，帶出咖啡餘韻

雖然負責烘豆的詹兆仁說，這裡的綜合配方很常更換，他想試什麼就試。以這款配方來看，使用衣索比亞 Kochere、瓜地馬拉糖廠、巴西達特拉莊園 Carmo，分開烘焙後再做混合，烘焙程度約在二爆初。他覺得，分烘的味道比較豐富，把衣索比亞的花香、安堤瓜的質地厚實、巴西的核果味，均衡地呈現出來。純飲濃縮咖啡時，口感柔和、酸質明亮，有著檸檬、葡萄柚調性，後段有明顯的苦巧克力風味。

談起咖啡烘焙，詹兆仁覺得：「台灣已經有很多人在烘豆，風格必須要有不同，我自己則是希望要有餘韻。」為了達到這點，他的烘焙總時間會比較長，通常會在 10 分鐘以上，但他承認這樣的話，主要的味道會少一點。另外，在烘焙時給予適當的升溫曲線也很重要，通常是讓前段蓄熱時間長一些，再進入後段。

直火、熱風各有千秋

開業初期使用富士皇家 5 公斤級直火式烘豆機，是從日本進口的二手機，詹兆仁認為，直火機在烘焙鼓上有許多小孔，也就是俗稱的「洞洞鍋」，受到火力影響較大。而陸續添購的台製 Kapok 半熱風式咖啡烘焙機，則是因為有參與到開發時的測試，他表示：「這種類似歐系機器的設計，蓄熱效果好，跟直火式比較起來差異很大，烘焙手法不同。」

1　宜蘭友善農法種植的稻米，與白巧克力結合，讓傳統爆米香呈現新風味！

2　季節限定的南瓜塔，錯過了只能等明年。

3　Fuji Royal 日本富士皇家直火式烘豆機。

4　Kapok 1.0 一公斤級台製烘豆機。

5　台灣製造新款 Kapok 500 微型咖啡烘焙機。

6　La Marzocco Linea 三孔義式咖啡機。

1	2	
3	4	5
6	7	8

7　製作濃縮咖啡時以 VST 濾杯填入 20～22 公克咖啡粉，萃取出 45 毫升，流速由咖啡師依照當天狀況而定。

8　手沖咖啡使用的光爐兼具美感及保溫效果。

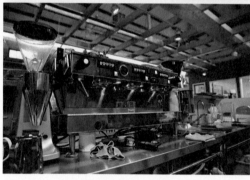

| 咖 | 啡 | 大 | 叔 | 品 | 味 | 時 | 間 |

 衣索比亞耶加雪菲倩碧（Ethopia 90+ Tchembe）

 明顯感覺出酒香、成熟的水果甜感，是不可多得的好味道。

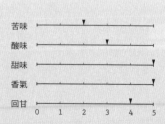

	0	1	2	3	4	5
苦味			▼			
酸味				▼		
甜味						▼
香氣						▼
回甘					▼	

德佈咖啡台北店 ╳ 中藥櫃裡的咖啡香

☕ 台北市中山區新生北路一段 15 號　☎ (02) 2541-7279

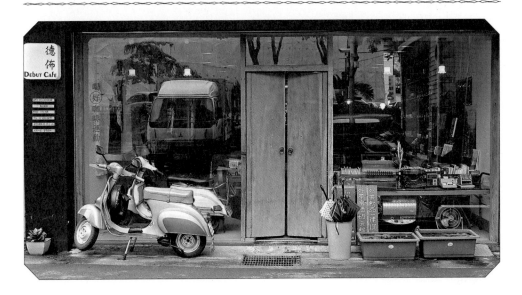

將近十年前，原本在高雄從事電子業的林建威，毅然北上尋找咖啡店的相關工作，他說：「喜歡就是喜歡，沒有特別理由。」在來台北之前，連義式咖啡機都沒有碰過，只在真鍋咖啡短暫做過三個月，只能用最笨的方法來找工作。他跑遍那時全台北十幾間有名的咖啡店，有時候一坐就是一下午，他回憶道：「投了很多履歷都石沉大海，唯一有回應的是黑潮咖啡的小高，雖然是說沒有職缺。」到處碰壁的狀況下他依舊沒有放棄，只為了他喜歡的咖啡。

後來如願進入哈亞咖啡，在日籍老闆的指導下，學習咖啡沖煮與烘焙的相關知識，直到擔任店長一職，這個過程他很是感謝，讓他打下扎實的基礎。但因為和那時在基隆當老師的女朋友住在一起，每天光是花在通勤的時間就要四個小時，興起了自己開店的念頭。

直到 2008 年時選擇在基隆創業開店，「那時候資金不夠，就把一些收藏的骨董電風扇給賣掉了。」由於在地市場不夠成熟，經營起來格外艱辛。而後在石門一處廢棄國小校區所開設的分店，讓德佈咖啡的知名度大增，除了與陶藝家合作的展覽空間，建築物本身的話題性讓這裡在媒體曝光與消費者口耳相傳下，每逢假日都是客滿的狀況。

店長小檔案

林建威，36 歲，獅子座。

通過 SCAA Q-Grader 杯測師認證，並擔任首屆 TBrC 沖煮大賽評審，入行將近十年，曾於哈亞咖啡擔任店長一職，自行創業開店也有六年的時間，目前經營德佈咖啡基隆本店與台北門市。

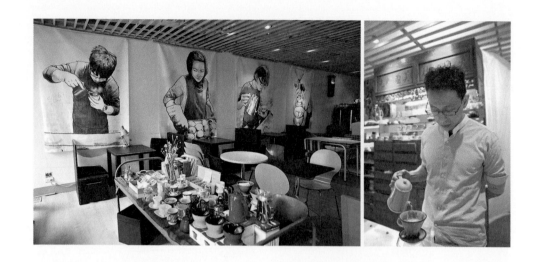

　　林建威說：「在結束石門店的合作案後，就想要來台北開店，當初設想的條件是空間要夠大、格局方正，最好是在捷運站附近，就算是在巷弄裡面也沒關係。」雖然歷經一些波折，但目前台北店果然完全符合當初的要求，但真的有點太巷弄裡面，幾乎沒有過路客群，都是專程來喝咖啡的。

　　對於想要開咖啡店的建議，他覺得：「如果真的喜歡咖啡，那就著手進行吧！在經歷過開店的過程後，絕對會更喜歡咖啡的。」

視烘焙度深淺變化溫度的沖泡法

　　林建威使用 Kalita 炫彩系列手沖壺，視咖啡粉膨脹的程度來中斷注水，整個過程甚至多達六次。並且依照烘焙程度的深淺，使用的咖啡粉量與萃取水溫也不相同，以秤計量萃取230 公克的咖啡液來看，淺烘焙使用 17 公克咖啡粉、水溫 87℃；中深烘焙則是 15 公克重、水溫 85℃。由此可知，兩者的萃取比率與濃度的落差很大。

單一咖啡豆組成的綜合配方

　　德佈咖啡的這款綜合配方很簡單，使用不同烘焙程度的衣索比亞日曬耶加雪菲所組成，較淺的是一爆結束，較深的則是快要接近二爆。純飲濃縮咖啡時，能感受到強烈的柑橘酸香以及日曬豆特殊風味，香氣好、質地厚實，但酸質非常的明亮上揚。

關於這個配方組成的概念，「在為咖啡師參加比賽時烘豆，聽了前輩胡元正的建議，找支好豆子來表現，兩個烘焙度可以兼顧到香氣和味道。」林建威說，他自己原本就很喜歡日曬豆的風味，也做過很多嘗試，能把參加比賽所得的東西回歸到店面，是他一直都有的想法。他同時也提到：「以前有些觀念不正確，剛開始的時候甚至連前中後段的概念都不知道，後來有陣子過度地強調酸味，還有在石門店時為配合客人口味就把咖啡豆烘得很深。」

在烘焙手法上，林建威有個很特別的做法，那就是通常他一整天下來，只烘同一支咖啡豆。我認為，這個做法可以讓烘豆師在掌握烘焙曲線時更加容易，因為當天的溫度、濕度、氣壓都保持穩定，在減少變因的狀況下，同一支咖啡豆所呈現的狀況，都會在掌握之中。

另外，以他用過三四種不同廠牌烘豆機的經驗來看，機器本身的設計其實每種都不錯，但使用者必須去熟悉性能，不需要過度迷信品牌或對它期望過高。

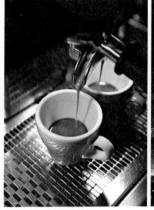

1　2　3　|

1　Robur、Major 定量磨豆機，分別負責熱、冰兩種不同配方的咖啡豆。
2　用 17 公克的咖啡粉萃取出 30 毫升的濃縮咖啡，流速大約是 16～18 秒。
3　用中藥櫃來擺放杯盤，一點也不會感到突兀。

| 咖 | 啡 | 大 | 叔 | 品 | 味 | 時 | 間 |

 黃金曼特寧（Golden Mandheling）

 淺烘焙時呈現淡雅的奶油香、人蔘味，醇厚度十足，令人印象深刻。

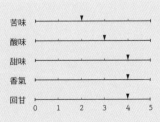

Single Origin espresso & roast
╳ 勇於挑戰的純飲新概念

台北市大安區敦化南路一段 161 巷 76 號 ☎（02）8771-6808

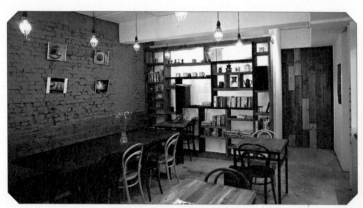

四年前，正在唸夜校的黃吉駿想找份兼職，就在真鍋咖啡三重店上起了大夜班，這也是他第一次接觸到手沖咖啡，就這樣工作了兩年。問他，當時怎麼不繼續升學？「有考上致理啊！只是報到那天我睡過頭了。」他輕鬆地回答著，聽不出有什麼遺憾。

退伍後，陸續做過幾份不同的工作，黃吉駿覺得這樣似乎不是辦法，好像只是在浪費生命，他想要個能夠持續發展的專長，所以找到間餐廳上班，雖然要做很多雜事，酒水飲料餐點，但勉強跟咖啡相關，在這裡是他第一次接觸到義式咖啡。

直到六年前，有機會進入目前頗具規模的連鎖體系，當時在和平東路的創始店，是以平價供應自家烘焙咖啡為訴求。他回憶起當時，說道：「就是在這段時間，讓我打下一切的基礎，最感謝的就是教我的師傅大寶。」由於外帶出杯數量很多，在要求速度快，卻又不能亂的情況下，對於義式咖啡的沖煮製作逐漸純熟。

而真正屬於他自己的舞台，卻才剛要開始。

在目前任職的 5 Senses Cafe 已經有四年的時間，並於老闆的支持下開設 S.O. 這個概念店，期間更積極地參加了台灣咖啡大師競賽、台北市咖啡拉花大賽、手沖咖啡比賽等活動。從專心做個沖煮咖啡的吧檯手，到身兼烘豆師的角色，這樣的轉變有什麼影響呢？「這樣比較有自己想法，把想要表現出來的味道，在烘焙的時候就讓它決定好。」去年他就帶著自己烘焙的咖啡豆上場，獲得入圍前十二名複賽的好成績。

對於經營咖啡店，從剛開始客人都喝不完濃縮咖啡，到現在逐漸能夠接受這樣的呈現方式，是黃吉駿最感到開心的事情，他覺得，或許開拓這樣的市場很辛苦，但只要能持之以恆地做下去，遲早會看到成績的。

高溫萃取呈現高度香氣和酸質

　　店裡供應的手沖咖啡，是以 20 公克咖啡粉，Kalita 磨豆機研磨刻度 3，使用 Kalita 不鏽鋼大型手沖壺，水溫控制在 90℃ 上下，搭配有田燒骨瓷濾杯。首先悶蒸約 30〜40 秒，再繼續注水，其間斷水一次，由於有使用電子秤計量，粉水比設定在 1：12，所以最後會萃取出 240 公克重的咖啡液，所需時間為 1 分鐘〜1 分半鐘。

　　高溫高萃取的概念，讓香氣和酸質都容易辨識，但也能兼顧乾淨度。

　　另外，客人也可以要求用 AeroPress 的方式，用 18 公克咖啡粉萃取出 200 毫升，水溫 88℃，表現出甜味和厚度明顯的風味。

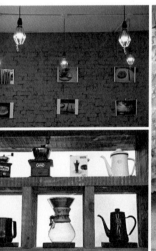

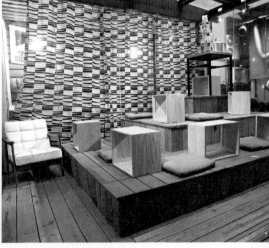

1	1	隨處可見灰色磚牆搭配黑白相片的設計。
2　3　4	2	店內陳列架上的咖啡器具，大多是「阿吉又敗家」的成果。
	3	在角落擺放裝生豆的麻布袋當作名片盒。
	4	獨特且隨意的半室外座位區，熟客都愛坐在這裡。

店長小檔案

黃吉駿，31 歲，雙魚座。

從連鎖咖啡店裡的小螺絲釘，到能夠獨挑大樑的烘豆師，這條路走來並不順遂，或許因為如此，平易近人和虛心求教的態度，時常能在他身上看見。另外，雖然每月薪水收入有限，但他對於收集義式、手沖咖啡器材有著莫名的執著，在業界以「阿吉又敗家了！」的外號聞名。

獨樹一格的單一純飲

在這裡沒有配方豆！「消費者很想找這樣的店家,但是找不到。」黃吉駿說,在他規劃開店前發現到這個情形,就乾脆以提供單一產區濃縮咖啡(Single Origin Espresso,以下簡稱S.O.)純飲為主題的經營形態,在綜合配方豆充斥的市場中獨樹一格。

「生豆的品質就佔了七成,烘豆師只是表現出它原有的風味。」由於店內提供的是S.O.純飲,所以黃吉駿認為,應該把酸質、香氣、甜感、苦味、厚度,這些咖啡原本就該具有的特性互相連結,平衡地在杯中表現出來。

目前店內多以一爆停止的淺烘焙咖啡為主,因為他自己喜歡充滿香氣的甜感,但是在決定咖啡豆烘焙深淺度的時候,還是會遇到一個問題,那就是如何拿捏好「酸轉甜」的強弱多寡?保留住美味的酸質,在入口後轉為討喜的甜感,但是客人對於酸味的接受程度又多所不同,是他在咖啡烘焙方面持續探討的課題。

穩定度最重要

在去年開店時才購入的這台貝拉 EVO-1 半熱風烘豆機,採用雙瓦斯表控制著三支加熱火排的設計。烘焙鼓為鑄鐵內鍋,轉動速度可調整,建議每分鐘約在 45〜75 轉,有部分使用者藉著控制轉速來造成咖啡豆風味的變化。原廠建議的單次最大烘焙量為 1.2 公斤、最小烘焙量 300 公克,每次所需烘焙時間約為 10〜20 分鐘。冷卻系統有獨立的抽風馬達,所以每小時最大產能約為 4 公斤生豆,在扣掉失重後,大概是 6 磅的咖啡熟豆。目前店內自用和批發的數量約是 600 磅左右,如果能翻倍的話,就必須考慮機器的升級。

黃吉駿認為,烘豆機最重要的在於穩定度,這樣才能幫助使用者重現出好喝的味道。

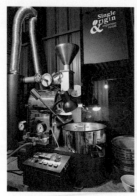

1	2	3
4	5	6

1　濃縮咖啡和卡布奇諾一起上桌，讓客人同時體驗到 Espresso 的純粹，以及與牛奶混合後的甜美。卡布杯容量為 180 毫升，奶泡溫度控制在 60℃ 左右、厚度 1 公分以上。

2　琳瑯滿目的選手證，是他與工作夥伴的熱血回憶。

3　Kalita niceCut（左一），Major（中），Robur 磨豆機（右一）。

4　黃吉駿即使沖泡義式咖啡都使用電子秤，精準量測所需要的咖啡粉量。

5　店內使用的 Nuova Simonelli T3 半自動義式咖啡機。

6　濃縮咖啡以 17.5～19 公克的咖啡粉，分流萃取各 20～25 毫升，讓人一次感受到風味的暴發性。

直擊生豆庫房

將原本是麻布袋裝的咖啡生豆利用收納箱做分裝，除了方便堆疊不佔空間外，對於維持新鮮度也稍有幫助，種類平均維持在七到八款，多以非洲與中美洲為主，像衣索比亞、巴拿馬和哥斯大黎加是會持續供應的品項，其餘則視當季各產地國的表現來進貨。

| 咖 | 啡 | 大 | 叔 | 品 | 味 | 時 | 間 |

衣索比亞耶加雪菲（Ethopia Yirgacheffe WP）

奶油、花香、檸檬味，喜歡非洲系單品的朋友，一定要來試試看。

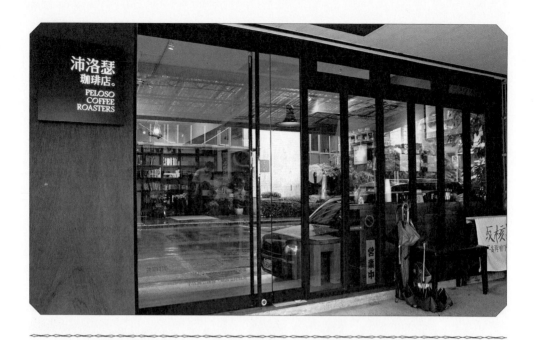

沛洛瑟咖啡 ✕ 邁向神之一杯的沖煮殿堂

☕ 台北市中正區中華路二段 75 巷 40 號　☎（02）2312-2955

咖啡，在這裡出現了無限的可能。沛洛瑟讓客人隨意地選擇沖煮方式，也就是說，你先選擇一款單品咖啡豆，再決定要用手沖、虹吸、法式濾壓、愛樂壓、義式咖啡機等其中一種方式做萃取，甚至是把它做成拿鐵咖啡或卡布奇諾咖啡也行。這樣的設定，讓客人能夠品嚐到不同方法所造成風味上的差異。

「客人就是我的認證。」相對於有著 SCAA 杯測師資格的女友，甘力安很有自信地這麼說著。

曾經因為租約到期，而歷經過搬遷的沛洛瑟自家焙煎咖啡店，從繁華的東區到目前的老城區寧靜巷弄，詢問甘力安對這個改變的看法，他說：「與其在人潮眾多的地點，不如找個自己會想要在這裡生活的地方。」雖然他覺得經營方面沒有改變，還是堅持著品質，希望能讓客人一再回流。

對於擔任過咖啡大師競賽、沖煮比賽評審的康家韶來說，通過專業的杯測師認證是否對經營咖啡館有所幫助？她

店長小檔案

甘力安，31 歲，射手座。

九年前入行，在當時頗具知名度的卡瓦利咖啡館工作，因而接觸到自家烘焙咖啡的領域，退伍後就購入微型烘豆機開始研究烘焙。目前與相差一歲同是射手座的女友康家韶經營咖啡館，已有四年的時間，一年半前搬遷至現址。兩人各自擅長於杯測、烘豆的專業，合作無間。

覺得：「原本自己太過於隨性，徒增很多不穩定的因素。所以認證與否反而是其次，重要的是透過學習過程，瞭解到系統化的概念，然後把它落實在工作上。」所以她在取得 Q-Grader 資格後，更積極地去爭取擔任評審的機會。「我想透過觀察選手們在比賽時的表現，來認識咖啡業界的趨勢，甚至是有好的方法或特別的觀念，也會把它學起來。」

所以在沛洛瑟，新進員工必須通過兩階段的考核。像是跟客人應對的口試與咖啡飲品的實作，又分為沖煮技術和味覺感官等兩個部分。通過考驗的員工，在美式淡咖啡、卡布奇諾、濃縮咖啡、茶等產品製作，都具備一定的水準。

對於想開咖啡店的建議，甘力安認為，要不要自家烘焙是比較現實的考量，能否兼具沖煮、店務運作與烘焙咖啡豆，以及周圍鄰居對煙味的反應，在開店前就應該對這些事情有所規劃。確定要自己烘之後，烘豆師唯一要做的，就是盡可能地讓咖啡豆品質好與穩定，畢竟最重要的就是給客人的感受。

1	2
3	

1　幾乎佔滿牆面的書櫃。

2　獨立的烘焙室在進行烘焙時，能將聲音和煙味隔離，把對店內的影響降至最低。

3　坐吧檯的位置可以近距離看到咖啡師沖泡咖啡。

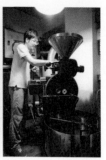

視豆性與烘焙度調整水溫及悶蒸時間

使用 Kono 名門款彩色濾杯搭配木柄玻璃壺，以及造型優雅的 Yukiwa Kono 定製版不鏽鋼細口手沖壺。20 公克的咖啡粉萃取 250 毫升，水溫會隨著烘焙程度不同做調整，淺烘焙約在 90℃、中烘焙則控制在 86℃。在開始的悶蒸動作，時間也隨著豆性與烘焙度而定，大約 5～20 秒，淺焙比中焙短，較短的悶蒸時間會讓香氣表現較佳。包含悶蒸第一次注水的話，總共斷水兩次。

霹靂貓綜合配方

對於這支命名為霹靂貓的綜合配方，甘力安說：「我想要表現的是風格強烈、明快上揚，但又不會失去平衡感。」所以採用分烘的方式，從淺而深，分別有一爆密集左右的日曬耶加雪菲、水洗耶加雪菲、哥斯大黎加蜜處理，二爆之前的尼加拉瓜、玻利維亞。他覺得，分烘可以充分表現出層次感，混烘雖然融合感比較好，但風味極易重複堆疊。

在烘焙手法上，甘力安表示：「越簡單越好，像是火力和風門，調的越多，不穩定的因素就越多。」所以他會根據當天的氣候、氣壓、桶裝瓦斯的情況，找出適合的標準火力，烘焙時依照生豆的特性，給予火力後就不去更動。

接下來，因應咖啡是農產品的這個事實，所以每個產季的品質皆有所不同，可能在配方的調整上，他想用巴拿馬日曬、水洗、蜜處理三種生豆，再搭配補足中段的玻利維亞、修飾後段風味的尼加拉瓜。

直擊生豆庫房

生豆大部分都放在烘焙室外的角落，值得一提的是，近年來沛洛瑟咖啡與同業共同參與巴拿馬 BOP 的競標活動。以小型自烘店來說，透過這個管道來獲取生豆是有相當的難度，但是在品質提升和市場區隔上，幫助很大。

直火機的優點：明亮乾淨的前段風味

　　台灣製造的 3 公斤級直火式烘豆機，轉速固定，只有一個測溫點顯示。甘力安認為，這款機器的設計利用馬達直接驅動烘焙鼓，轉速比較穩定。另外，把烘焙鼓與加熱火排的距離拉遠，除受熱均勻外也比較不會有燒焦味的問題，他說：「保有明亮乾淨的前段風味，絕對是直火機的優點。」

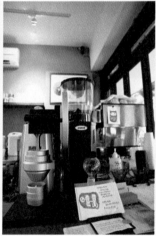

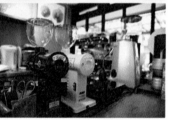

```
      1
2  3    4
         5
```

1　濃縮咖啡純飲時，呈現出非常明顯的酸轉甜口感，中段強而有力並帶有核果味，前段則由花香與梨子酸甜風味組合而成。

2　正在進行咖啡杯測的康家韶，擁有 SCAA Q-Grader 資格，擔任過台灣咖啡大師競賽感官評審。

3　負責研磨義式咖啡的 Anfim 磨豆機。

4　以 20～22 公克咖啡粉，分流萃取出 60 毫升的濃縮咖啡，由於沒有限流閥，所以流速時間較長，控制在 45～50 秒鐘，味道比較豐厚扎實。

5　小富士式鬼齒、Kalita niceCut 磨豆機分別負責不同工作。

| 咖 | 啡 | 大 | 叔 | 品 | 味 | 時 | 間 |

 耶加雪菲海爾賽拉希（Ethiopia Yirgacheffe Hailese Lassie）

 酸質清爽而明亮，入口就迅速地轉為甜味，高溫時有著明顯的榛果奶油甜香，中溫圓潤甜蜜花香成主調，質地如絲綢般滑溜細緻。

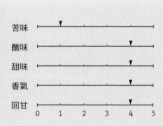

	0	1	2	3	4	5
苦味		▼				
酸味					▼	
甜味					▼	
香氣					▼	
回甘					▼	

爐鍋咖啡 ✕ 咖啡館裡的小革命

☕ 台北市北投區大度路三段 296 巷 39 號　☎ （02）2891-5990

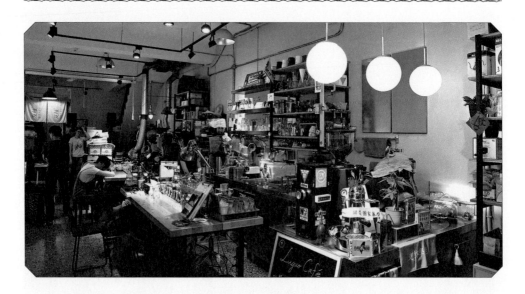

頂著個光頭，辨識度很高的盧郭杰和，在開咖啡店之前就常參加網站討論區聚會，「大家都會帶咖啡豆來煮，不管是烤箱還是爆米花機烘的都可以，只是如果太難喝的話，會被當場倒掉而已。」回想起當時對咖啡的狂熱，盧郭杰和臉上掛著止不住的笑容。

把北藝大當醫學院來唸的大七那年，就近在學校附近開了自家烘焙咖啡店，他說：「反正房租便宜，又是和展演空間合作，想說多少會有些客人。」但理想和現實總是有差距，靠著些老客人，只能勉強維持著生意。直到 2006 年搬遷到關渡捷運站旁的現址，陸續透過報章媒體的介紹，生意才逐漸步上軌道，兩年的時間，烘豆機就由 1 公斤升級到 4 公斤。

「會開小藝埕店是在計劃之外，三月初去談，四月一日就開幕了，只花了三個禮拜的時間。」除了與關渡本店截然不同的客群之外，還有員工管理的問題，讓他面臨創業以來的第二次挑戰。他的妻子依儒，原本從事產品設計工作，婚後想休息一陣子，就到小藝埕店幫忙。「自己比較獨來獨往，老婆給了很大的幫助，訓練新人、一起成長，要謝謝她幫我建立起現在的爐鍋咖啡團隊。」由於位在迪化街商圈，所以來自香港、日本的觀光客不少，單品咖啡也佔銷售量的七成左右。

政治立場鮮明的盧郭杰和，常在臉書上批判時事，也親自參與相關社會運動。問他這樣對生意會不會有困擾？「不能說沒有影響，但這個影響是好的，因為做正確的事情，就會吸引屬性相同的客人來，也希望咖啡店能是個討論的平台，我們歡迎立場不同的人來聊天。」他笑說，唯一的影響是學運的時候，生意比較差，因為客人都去抗議了。

店長小檔案

盧郭杰和，36 歲，天蠍座。

大學時代開始就對咖啡產生興趣，時常參加網路同好聚會，從最簡易的方法開始接觸自家烘焙咖啡。十年前購入烘豆機並同時開設自家烘焙咖啡店，目前已有四家門市，分別在關渡、大稻埕、北藝大、台南市等地，與妻子共同經營管理。

化繁為簡的沖泡法

店內使用通稱為宮廷壺的 Kalita 銅製細口手沖壺，搭配 Kono 膠質濾杯，將 20 公克的咖啡豆，研磨粗細是 Ditting 磨豆機刻度 6.5，最後萃取出 220 毫升的咖啡液體。沖煮過程採用不悶蒸、不斷水的手法，總時間約為 1 分 40 秒，是為了配合營業現場出杯頻繁的狀況。雖是化繁為簡，但會配合咖啡豆的烘焙度不同來調整沖煮水溫，依照淺、中、深烘焙，分別是 90℃、85℃、82℃。

依照季節調整烘焙度，夏天稍淺、冬天較深

從會放六種生豆在綜合配方裡，精簡到只剩三種，採取分烘的方式，有一爆結束的衣索比亞、接近二爆的玻利維亞和哥倫比亞。盧郭杰和說：「我喜歡有著花香調性的前段、中段 Body 厚實、後段則富有巧克力餘韻。」另外比較特別的是會依照季節調整烘焙度，夏天稍淺、冬天比較深。

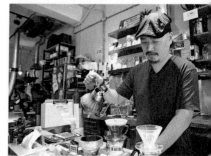

他表示，由於以前生豆來源不穩定，所以用較多的種類來分散風險，這樣就算其中一款缺貨，對風味的影響也不會太大。而現在則配合產季做採購，再利用真空包裝與恆溫倉儲做存放，就比較能控制品質。

在面對新品項的咖啡生豆時，他說：「會先用一條基本曲線，再去微調，把甜蜜點找出來。」因為是台南人的緣故，對甜味比較重視，不論是淺中深焙度，只要表現好的風味就會拿出來賣。「我不會想保有全部的特色！只要有烘熟，說得出本來的產區特色就好。」在烘焙手法上他覺得，大火快炒可以保留比較多的風味。

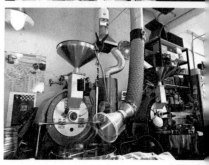

遠赴日本考察，即將換新裝

目前有兩台 4 公斤級的楊家半熱風烘豆機，預計 2014 年換裝 Loring 15 公斤級咖啡烘焙機，為此還前往日本參觀及試用，非常讓人期待。

1　堆滿器具的吧檯，有一種咖啡實驗室的氛圍。

2　陸續換了幾任店貓，目前執勤的是小豹。

3　與木合金工作室聯手推出的咖啡壺「la Rosee 露」。

4　貼滿各種標語的瑞士 Ditting 磨豆機。

| 1 | 2 | 3 |
| 4 | 5 | 6 |

5　純飲濃縮咖啡時，能感受到明顯的葡萄柚酸質、巧克力餘韻。

6　La Marzocco GS3 單孔義式咖啡機，以 20 公克咖啡粉分流萃取出 60 毫升，流速控制在 30 秒左右。

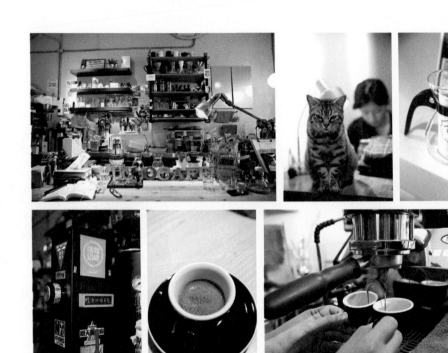

| 咖 | 啡 | 大 | 叔 | 品 | 味 | 時 | 間 |

衣索比亞 Nekisse（Ethopia Nekisse）

烘焙度約在一爆結束，滿是花香味跟糖果般的甜感，酸質乾淨令人口頰生津。

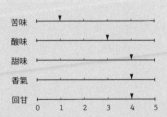

	0	1	2	3	4	5
苦味		▼				
酸味				▼		
甜味					▼	
香氣					▼	
回甘					▼	

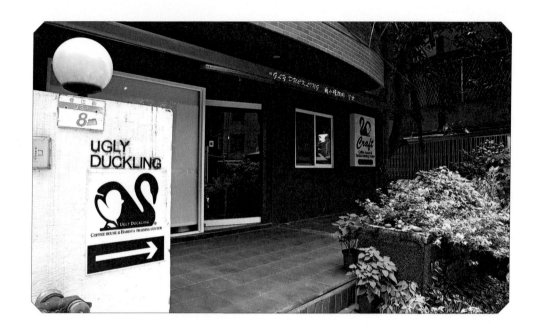

醜小鴨咖啡╳跨越義式與手沖的究極咖啡之道

☕ 台北市中山區合江街 73 巷 8 號　☎（02）2506-0239

對於為什麼會成立咖啡師訓練中心？黃琳智說：「一般自家烘焙咖啡店都只是以銷售咖啡豆為主，我更希望的是客人可以輕鬆地在家煮杯好咖啡，就以咖啡教學為起點，再搭配齊全的周邊產品，整個專業教室的架構就這樣出來了。」所以目前醜小鴨咖啡以義式、手沖、虹吸等系統化咖啡課程為主，所有上課用得到的咖啡器具和咖啡豆也都有在店內銷售。

開業初期，原本都是透過網路宣傳和學生們互相介紹，在出版《咖啡究極講座》這本包含杯測、手沖、法國壓、義式、拉花等豐富內容的暢銷書後，主動來詢問的學生變多了，業績成長幾乎是一倍，目前每週都要排上十五堂各式課程，以目前的空間利用跟講師人力來看，已達到 80% 的使用率。

從在美國學習義式咖啡的扎實基本功，到前往日本觀摩咖啡老鋪的手沖技法，不難發現黃琳智對於細節的要求與市場的發展都能兼顧到，他說：「在咖啡店上班，往往學習到的是『流程』，卻不明白技術本身的來源為何。」所以他覺得醜小

店長小檔案

黃琳智，36 歲，天蠍座。

最初以「Latte Art 拉花誌」部落格在眾多咖啡玩家中嶄露頭角，並於 2006 年時在美國德州 Cuvee Coffee 接受系統化咖啡師訓練，並通過 SCRBC 評審認證，前往西雅圖擔任 USBC 技術評審。2010 年返台於新竹成立醜小鴨咖啡訓練中心，兩年後在台北市開設外帶吧與訓練教室分部，著有《咖啡究極講座》一書，目前專注於咖啡教學與新書著作。

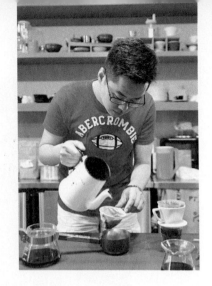

鴨咖啡師訓練中心和別人最大的不同,是要告訴學生為什麼會這樣,而不是只教設計好的流程。

對於想要開咖啡店的朋友,他給的建議是:「要先學會判斷、掌握食材的好壞。」以咖啡豆來說,不一定要自家烘焙,但要選擇價位符合、品質穩定的。並且在現有的預算考量下,用沖煮技術來為咖啡豆加分。

來自東京銀座琥珀咖啡的特殊手法

使用法蘭絨濾布,18 公克咖啡粉只萃取出 50 毫升咖啡液,這是東京銀座琥珀咖啡的特殊手法。在醜小鴨咖啡這裡,原汁原味地把整套器具都搬了回來,包括關口一郎先生設計的手沖琺瑯壺、磨豆機、咖啡杯、盛裝咖啡的小銅鍋,只為了呈現出高濃度卻口感乾淨的單品咖啡風味。

甜而不苦的深焙女巫配方

由具有 SCAA Q-Grader 認證的烘豆師張書華,為我們說明店內兩款綜合配方的內容,分別是 Black Queen 黑皇后和 Witch 女巫。

Black Queen 裡面有衣索比亞西達摩、哥倫比亞、蘇門答臘曼特寧,採分烘的方式,烘焙度約在接近二爆。張書華說:「這支配方大多使用在外帶吧製作義式咖啡,針對附近上班族口味來調整,所以酸苦甜味的表現上比較平衡。」而 Witch 女巫則是由二爆密集快結束的瓜地馬拉、哥斯大黎加、巴西所組成,烘焙程度較深。「最近這幾個月去日本,感受到他們在深焙豆表現出的甜而不苦,所以特別設計出這款。」他表示,這也是醜小鴨在烘焙手法上有所突破帶來的好味道。

「我們在烘焙的時候,以升溫曲線的五個點來做判斷,不同的生豆會有 2〜3℃ 的差異,所以在手法上就必須有不同的調整。」他認為,通過幾個條件就可以輕鬆地掌握住風味,像是前段火力大小、一爆時間長短、總烘焙時間等因素。同時他也覺得:「咖啡終究還是要給人喝的,所以還是要透過杯測來整理分類,或是直接煮上一把就會知道。」

學習烘豆從品嚐咖啡開始

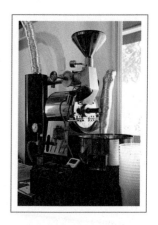

目前醜小鴨咖啡的 4、12 公斤烘豆機擺放在新竹總店，台北門市的是台製 1 公斤級半熱風，用於烘焙教學。對於想要學習咖啡烘焙的朋友，烘豆師張書華建議：「先用一、兩個月的時間來學會如何品嚐咖啡的味道，這樣藉由控制烘焙曲線，造成酸、苦、甜、餘韻等變化時，自己才能分辨出差異在哪裡。」

1　限量版琥珀咖啡杯。
2　Kono 名門濾杯，會依照濾杯的
　　特性來調整沖煮手法。
3　關口一郎先生簽名的小銅鍋。
4　Sanyo 陶瓷單孔濾杯。
5　Bonmac 磨豆機。

| 咖 | 啡 | 大 | 叔 | 品 | 味 | 時 | 間 |

薩爾瓦多聖伊蓮娜莊園

帶有明顯的熱帶水果風味，柑橘酸和花蜜柑，讓人愉悅。

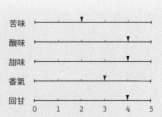

	0	1	2	3	4	5
苦味			▼			
酸味					▼	
甜味					▼	
香氣				▼		
回甘					▼	

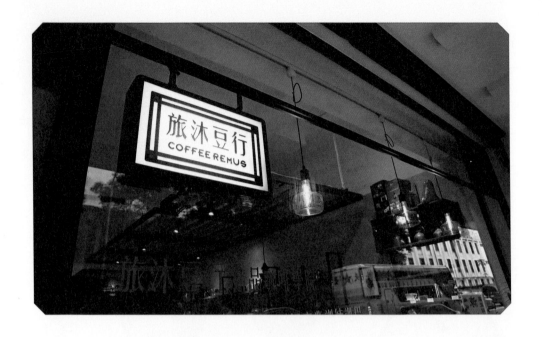

旅沐豆行 ╳ 永遠走在夢想的前面

☕ 台北市中山區興安街 26-1 號　☎（02）2504-3344

會認識張鴻昇和安娜是在大叔剛出道的時候，那時的大直旅沐可是不少人前往朝聖的咖啡店，除了有自家烘焙咖啡和吐司麵包，最讓人津津樂道的就是他們夫妻倆率真的個性。還記得有幾次暑假一到，他們就放下店裡的生意，帶著孩子們去單車環島。

就在回憶起當年初遇的同時，安娜在旁邊說道：「人生短短，想做就去做，不要後悔！」也就是這樣，大家常猜不到他們下一步的計劃是什麼。2009 年，結束了經營四年的大直旅沐咖啡，接著就是幾個開業輔導的案子，過著流浪咖啡師生活。

三年前，在考察過日本咖啡店後，以旅沐豆行這個名號重新出發，以一年一間店的速度，目前有錦州、興安、台中等門市。我問到，是怎樣複製成功的經驗呢？

烘豆室設在店內，以玻璃隔間，讓客人看見烘豆師作業。

張鴻昇說：「沒有要複製，我希望每間店都不一樣。」透過跟員工討論，分析立地條件，來決定這間店要供應的產品，甚至是裝潢擺設。他說，這樣做的同時能增加員工的參與感，也刻意減少店與店的輪調，讓員工更投入單店的經營。

旅沐豆行也是 SCAE 咖啡認證教室，從生豆、萃取、烘焙、杯測都有嚴謹的教學流程。

對於想要開店的朋友，張鴻昇建議：「要喜歡跟客人互動，把自己對味道的想法傳達出去。」

店長小檔案

張鴻昇，43 歲，獅子座。

目前和妻子共同經營旅沐豆行，但早在十九年前他就投入這個行業，經過數次開店和在咖啡館上班的經驗，造就出目前有三間直營店的好成績，並擁有 SCAE AST 考官資格認證，咖啡烘焙 Level 1、2……等多項認證，更具有 SCAA CQI Q-Grader 資格。

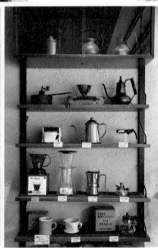

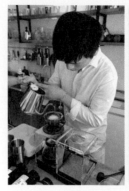
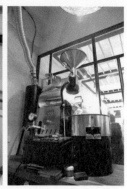

濾杯流速緩慢，沖出來層次感較佳

　　旅沐豆行在手沖時使用 Kono 濾杯，並且搭配 Hario 電子秤和壓克力手沖架組，選用 Takahiro 不鏽鋼手沖壺，同時插上溫度計來觀測水溫，會配合咖啡豆的烘焙度深淺來調整溫度，深焙豆使用 88℃、淺焙豆 90℃。以 15 公克咖啡粉萃取出 250 毫升的咖啡液體，前段悶蒸約 30 秒，其間注水時斷水一次。

　　張鴻昇覺得，Kono 濾杯的流速較為緩慢，如此就不需要把咖啡粉磨得太細，他說：「磨細對咖啡豆來說是個考驗。」相較於大家常用的 Hario V60 錐型濾杯，這樣沖出來的層次感會比較好。

後韻持久的巴哈配方

　　「我想要讓它有持久的後韻，但又能感覺到酸質。」張鴻昇談到這款命名為「巴哈」的配方概念，他採用衣索比亞耶加雪菲 Adulina、巴西 Mogiana、瓜地馬拉山泉莊園、日曬西達摩這四款生豆，來達到他的需求。以混合烘焙的方式，烘焙程度約在二爆開始後即關火，滑行約 30～40 秒後下豆，失重比在 17.5～18% 之間。

　　他說，自己的烘焙升溫曲線就像個躺下來的 S 型，剛開始的回溫點會較低，並藉由較短的烘焙時間來保留住更多的風味。另外一點很特別的是他會依照生豆的粒徑大小不同，調整烘焙鼓的轉速。

　　對於新入手的咖啡生豆，會事先分析它的含水率、顆粒大小等差異，做好烘豆計劃。

直擊生豆庫房

雖然是向不同的生豆供應商進貨，但還是會再利用醫藥等級的密封罐來分裝生豆，儲存於室溫相對穩定的地下室空間也有利於保存。

臭氧式水洗油煙處理機，解決惱人的煙味

旅沐豆行興安店同時使用楊家 1、4 公斤級烘豆機，供應著三間分店所需用量。張鴻昇認為，4 公斤級的機器在保溫效果方面較好，要表達出厚實的感覺就會使用它；而價格較高或是淺烘焙的咖啡豆則由 1 公斤級的來負責，因為在需要補充火力的時候，它的反應會比較直接。

一般自家烘焙咖啡店最大的困擾，就是在烘焙過程中所產生的煙霧和味道，通常會用靜電處理機來吸附掉煙塵，但是味道上還是無法解決，尤其是在深烘焙咖啡的時候，更是強烈。

旅沐豆行在靜電機的後端，又加裝一台臭氧式水洗油煙處理機，透過水霧把殘餘的油煙給溶入的水裡，並且有臭氧除味的功能，這樣的配置讓鄰居不再找上門來抗議。

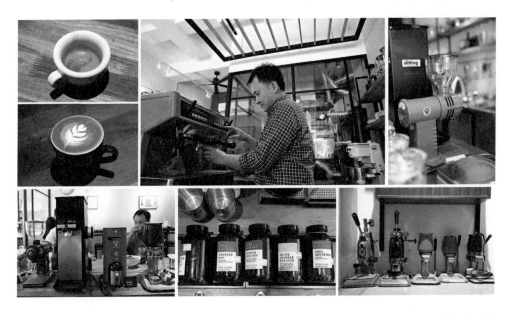

1		
2	3	4
5	6	7

1　濃縮咖啡純飲時，能感覺到柑橘般的酸質、奶油似的滑順，以及核桃香氣和黑巧克力餘韻。

2　這裡的卡布奇諾咖啡有強烈的巧克力風味，容量約為 150 毫升，其中濃縮咖啡為 25 毫升，奶泡溫度控制在 60℃ 左右。

3　「Ristretto」是以 18 公克咖啡粉，分流萃取出各 15 毫升的濃縮咖啡，流速大約是 18 秒。

4　富士鬼齒式磨豆機，草綠色塗裝是 2014 年的新款。

5　張鴻昇說：富士磨豆機（左一）通常用在一般咖啡豆，可以修飾掉不好的味道；瑞士 Ditting 磨豆機（左二）則用在單價高或本身質地好的咖啡；而紅色塗裝的關口磨豆機（左三）則是用在兩倍粉量萃取的特殊風味。

6　這可不是藥罐子！密封效果良好的不透光玻璃罐，大大提高咖啡豆的保鮮度。

7　古董級的咖啡機，靜置在店內的一角，成為裝潢的一部分。

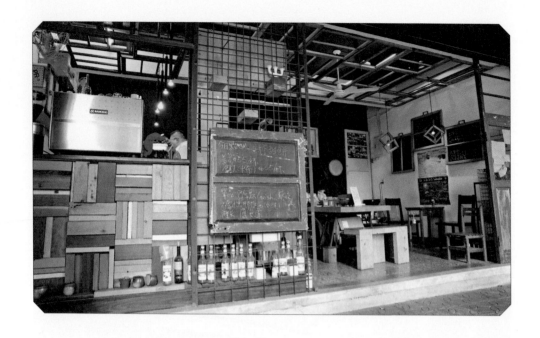

無名黑鐵咖啡 ╳ 老城區的舊式浪漫

台北市中正區和平西路二段 97 號　☎（02）2388-8708

門口擺著兩個藍色汽油桶，不小心就會跟隔壁的修車行搞混，黑鐵咖啡就是位在這樣的老城區。「原本是要頂另外一間店，結果手腳太慢被搶先一步，那時半夜睡不著打開租屋網站閒逛，就找間最便宜的租下來！」這種急著要開店的心情，邱中弘從沒跟人說過。

原本在出口貿易公司工作的他，每天都和鍋碗瓢盆這些不鏽鋼用具並肩作戰，美國、德國各地到處跑。等到孩子大了，才驚覺到怎麼都沒有陪在他們的身邊？現在的邱中弘有時就在咖啡館門口，教孩子揮舞竹劍。

委託設計師好友打造出符合老城區的舊式浪漫，利用舊窗框、桌椅、木板拼接出天花板跟吧檯，但這樣還不夠，更把一台阿公級的腳踏車放在二樓外牆當作招牌，就這樣，讓一間新開的咖啡館在這裡也不會感覺到突兀。

店長小檔案

邱中弘，46 歲，獅子座。

喜愛劍道與古典樂，體型和個性一樣的圓潤飽滿，從事咖啡業不到兩年的時間，就已經廣受媒體報導和獲得客人們的好評，現和妻子一同經營黑鐵咖啡，閒來無事就在店門口揮舞竹劍。

我和大家一樣的好奇，這樣的自家烘焙咖啡店怎麼在這個區域生存下來？就直接問他說，那你都是怎麼樣賣咖啡豆的？「就讓客人試啊！有時候忙不過來，沒有時間跟客人解釋咖啡風味的時候，就會直接包一小份讓他帶回家自己沖。」他覺得只要客人願意試，就有機會把咖啡豆賣出去。

　　雖然開店資歷還不久，但是黑鐵老闆認為自己的生存之道就是「認真」，開店前他就有計劃性地跑遍各地的咖啡店，試著觀摩別人的優點，找到自己喜歡的味道。也曾向人學習如何烘焙咖啡，從零開始的他，更懂得勇於嘗試和接受新觀念的重要。

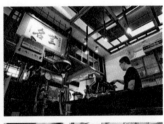

1	2	3
	4	5
6		7

1-4　利用老式木頭窗框拼湊起來的天花板，這樣的元素大量使用在黑鐵咖啡的裝潢上。

5　　舊窗框裡的老照片，讓人彷彿踏進了時光隧道裡，回到五〇年代的台北城。

6　　門口擺著兩個藍色汽油桶，這樣才符合老城區的氣息。

7　　生鏽的舊式鐵製腳踏車，裝飾在店招牌上方。

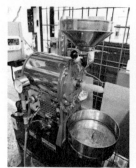

完整呈現 Kono 本格派手沖技法

利用日本 Yukiwa M5 不鏽鋼手沖壺的獨特壺嘴設計，完整地呈現出 Kono 本格派手沖技法，重點在於分為三階段的不同注水量：點滴、細水注、粗水注，將咖啡前中後段的風味均勻地分配在一杯咖啡裡面。黑鐵咖啡使用的是名門濾杯，咖啡粉量為 24 公克，萃取出 240～250 毫升的咖啡液。

入口就像咬下一口白柚

這款以尼加拉瓜為基底建構出來的綜合配方，選用產自安晶莊園的 Paloma，是種植在海拔 1,200 公尺高山、SHG 等級生豆，再搭配坦尚尼亞圓豆、墨西哥、瓜地馬拉微特南果產區，來補強風味，採分烘的方式。其中尼加拉瓜的烘焙程度較深，約在接近二爆，其餘則在一爆結束左右。單喝濃縮咖啡的時候，入口就像咬下一口白柚，酸質很明亮而舒服，質地平滑，後段則是悠長的微苦可可風味。

談到為什麼要分烘？「因為我功夫不好。」黑鐵老闆笑到連眼睛都瞇了起來，他認為這樣才能掌握不同咖啡豆的特性，如果配方出現不好的味道，就能馬上找出問題在哪裡。

直擊生豆庫房

除了要放在綜合配方裡面的幾種生豆，其餘的單品項目就像是黑鐵老闆的新玩具，它們來自不同的貿易商，各種品項會不停地輪替，讓自己和客人都能嚐到更多有趣的風味，遇到喜歡的，就會成為今年度的主力商品。

```
1
2  3  4  5
```

1.2 Espresso 是店內的隱藏單品，是用這台 Rancilio Class9 雙孔半自動義式咖啡機煮出來的，搭配 Mahkonig K30ES 定量磨豆機，金屬感與拼木吧台有種莫名的融洽感。以 18 公克咖啡粉萃取出 45 毫升，這並沒有出現在點單上，通常是熟客或外國客人才會點來喝。

3 Kono 虹吸式咖啡壺和陶瓷濾器，加熱源是虹吸專用三口瓦斯爐，這點在新開的咖啡館比較少見。

4 單品咖啡所使用的磨豆機有兩種，紅色的是小富士鬼齒式刀盤、黃色則是 Kono 切割式刀盤，手沖和虹吸的研磨刻度都是 4.5。

5 店內單品咖啡多以 Kono 虹吸式咖啡壺沖煮，再用玻璃燒瓶盛裝上桌，常惹得客人會心一笑。

穩定性高、適性烘焙的富士皇家

「我還在學習啦！」開店時就購入的富士皇家（Fuji Royal）1 公斤級半熱風咖啡煎焙機，使用到現在約有兩年多的時間，邱中弘覺得這台機器最大的優點就是穩定性高。「烘豆師不是魔術師，原本沒有的味道怎麼變得出來？」他認為烘焙就該表達不同產區原本應該要有的風味特性，這就是適性烘焙。

富士皇家 1 公斤級烘豆機的冷卻盤並沒有旋轉攪拌桿，並且是與烘焙鼓共用抽風馬達，所以要等剛烘好的熟豆冷卻完畢，才能進行下一鍋烘焙。

調整烘焙鼓內空氣流量的控制閥門在點火器下方，與 3 公斤級的轉把不同，是個簡單的鐵片，推到底就是最小風門，向外拉則是加大風門。

| 咖 | 啡 | 大 | 叔 | 品 | 味 | 時 | 間 |

 衣索比亞耶加雪菲（Ethopia Yirgacheffe WP）

 中度烘焙，酸質明亮，後段會出現苦甜巧克力的餘韻，使用虹吸壺沖煮所保留下來的油脂感讓口感更加厚實。

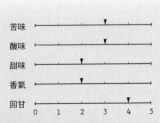

	0	1	2	3	4	5
苦味				▼		
酸味				▼		
甜味		▼				
香氣			▼			
回甘					▼	

咖啡瑪榭忠孝店 ✕ 美食與咖啡的堅持

台北市大安區敦化南路一段 233 巷 62 號　☎（02）2721-5252

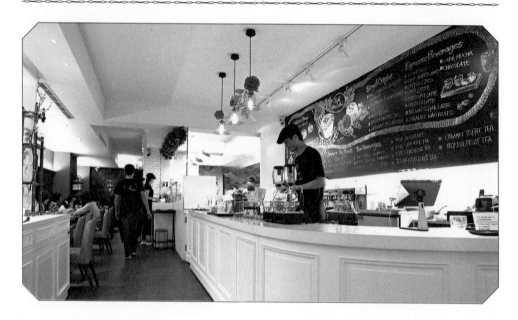

帶著豐富的餐飲管理經驗轉換到自家烘焙咖啡店的跑道，身兼多職的張立德說：「我想給客人多樣化的選擇。」所以店裡除了咖啡飲品之外，也有義式燉飯、鹹派、義大利麵、甜點等品項。他對於食材很是要求，像是燉飯一定要使用義大利米的這種堅持，也延續到咖啡的部分，除了向生豆商採購精品咖啡豆外，也在烘焙前後都做挑除瑕疵豆的動作。

張立德認為，如果只單純賣咖啡，要耗很久的時間來培養客人，在考慮台北市區昂貴的租金與人事成本結構下，這樣的經營模式失敗率高。「自己做還可以，但往往要考慮的是員工薪資。」他說，目前光是兩間店的薪水和租金，加起來就要幾十萬，所以要靠餐點來提升營業額。

「單純來喝咖啡的客人還是不多。」雖然忠孝店有超過六成的營業額是靠餐點項目，但他還是堅持著提供單品咖啡給消費者，並且可以選擇手沖或是虹吸式的萃取方式，因為他要將自己的想法透過這樣的咖啡店來實現。張立德說：「就像是常見的義大利麵都是用紅白青醬來做調味，很方便卻會掩蓋掉食物原本

店長小檔案

張立德，45 歲，天蠍座。

原本任職於 Hana 鈵鐵板燒時，就負責店內所需咖啡豆的烘焙工作，從韓製全自動到台製火車頭 3 公斤烘豆機，大約有七年的時間。直到兩年前，在通化街開設「咖啡瑪榭」這個品牌，把原本對於料理的概念與自家烘焙咖啡結合，去年又在忠孝東路巷弄內拓展第二間分店，都獲得不錯的評價。

除了盆栽提拉米蘇外，水果千層派也是店內招牌甜點之一（右）。蘆筍牛尾燉飯，會用到這樣的食材在一般供餐的咖啡店可不多見（左上）。

的風味，所以在我的店裡一律不用這三種醬汁。」將咖啡本來的味道呈現給客人，這就是他想要傳達的觀念。

對於想投身餐飲服務業的人，他的建議是：「要有熱情，不論是對咖啡或是食物。把握住 C/P 值的平衡點，不要一昧地用低價來迎合消費者，這樣只會把市場給做爛掉。」

隨著咖啡豆的特性改變悶蒸時間

使用 Kalita 大嘴鳥琺瑯手沖壺搭配 Hario V60 錐型濾杯，沖煮水溫約為 90℃，20 公克的咖啡粉萃取出 250 毫升的咖啡液，並利用大水柱、中心點注水的方式，讓它有足夠的空間釋放出味道。比較特別的地方在於會隨著咖啡豆的特性來改變悶蒸時間，張立德說：「像是牙買加藍山會做二次悶蒸，讓整體味道強一點，Body 做出來。」但如果是日曬豆的話，則避免使用這個方法。

以東非蒲隆地為主體的綜合配方

以東非的蒲隆地為主體，搭配日曬西達摩、坦尚尼亞克里曼加羅、哥倫比亞、瓜地馬拉花神，採取分開烘焙再混合的方式，烘焙程度都在接近二爆。張立德說：「因為每一支豆子受熱的狀況不同，爆裂的時間也不一樣。」純飲濃縮咖啡時，口感滑順、黏度極佳，並有著豐富的巧克力風味，類似椰棗、柳橙般的酸質。

會以蒲隆地為主體的原因，他表示，是先用比較平順沒有太強烈味道的咖啡豆，再用其他種類來補不足的部分。「每個產地都有特殊的風味，先把優點抓出來，缺點蓋掉。」他也覺得，由於考慮到消費者接受度的問題，厚度方面不能太弱，香味要有層次，所以就比較少做淺烘焙的程度。

關於烘焙手法，他認為：「每分鐘穩定的上升溫度很重要。」在操作半熱風式烘豆機時，張立德的建議是，熱能主要取決於熱空氣多寡，過大的風門會讓熱能流失無法蓄熱。通常他會在一次爆裂前的 20℃ 開始，加大火力讓焦糖化現象更加明顯，把甜味做出來。而在烘焙快結束時，就要避免過大的火力，以免咖啡豆中心焦掉。

效法歐美的台製烘豆機

Kapok 1.0 是台灣製造的烘豆機，原廠建議單次烘焙量為 500 公克～1.3 公斤，烘焙鼓為不鏽鋼材質，採雙層設計，保溫效果良好；控制面板包括火力大小、抽風強弱、恆溫設定、溫度顯示。參考歐規、美系的機器設計概念，熱機時有溫度恆定裝置，加熱到預定溫度時會自動關火，溫度下降時又會自動給火升溫，非常實用。風門大小則是由主動風速馬達來控制，跟一般常見的手動閥門不同。

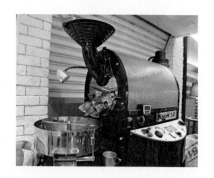

左　以電子秤替沖煮把手秤重，精準量出 20 公克咖啡粉萃取 70 毫升的濃縮咖啡，流速約在 25 秒左右。

右　Akira 虹吸式咖啡專用鹵素燈加熱器。

| 咖 | 啡 | 大 | 叔 | 品 | 味 | 時 | 間 |

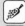 牙買加藍山（Jamaica Blue Mountain）

 滑順且扎實的前中後段，帶有奶油及堅果香氣。

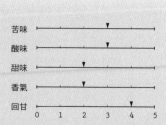

	0	1	2	3	4	5
苦味				▼		
酸味				▼		
甜味			▼			
香氣			▼			
回甘					▼	

COFFEE：STAND UP
✕ 咖啡立飲風潮即將引爆

☕ 台北市大安區延吉街 131 巷 33 號　☎（02）8772-6251

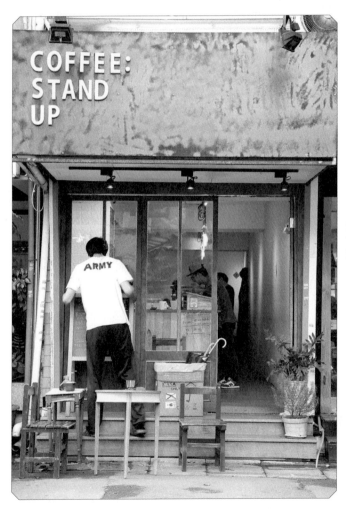

店長小檔案

涂喬壹，27 歲，天蠍座。

就讀於高雄應用科大時，便
開始在自烘店工作。2009 年
首次參加 TBC 台灣咖啡大
師比賽即入圍複賽，退伍後
陸續在台北各咖啡館任職。
2014 年初與朋友草莓合夥開
設 COFFEE：STAND UP，
造成咖啡立飲的話題討論。

開業不到半年，就以站著喝咖啡的型態造成話題討論，負責烘豆的涂喬壹說：「我們想
拉近人與人之間的距離，現在很多人在咖啡店裡都埋頭滑手機或使用筆記型電腦，希
望能用站著喝的方式，讓客人能和咖啡師或是身邊的人面對面聊天。」把這間店定位在外
帶咖啡吧和精品自烘店之間，用更親民、更生活化的方式呈現。

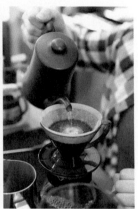

　　在這裡除了黑糖,沒有使用其他調味糖漿,很多客人都會要求加糖,但在先聽取建議試喝原本的味道之後,也都欣然接受。就這樣慢慢地吸引不少相同調性的客人,固定會來這裡喝咖啡,涂喬壹說,這一點是他從 Coffee Sweet 高老闆那裡學來的。

　　「我大部分時間都在門口挑豆,就是把有瑕疵的咖啡豆一顆一顆找出來,有不少路過的客人都會問原因,就跟他們解釋是因為蟲蛀、發霉的生豆會對身體造成影響。」涂喬壹邊烘豆邊回答著問題,同時他也認為,就是要先讓客人相信我們,才能推薦給他我們覺得好的東西。

　　雖然是小小的咖啡店,也只能站著喝,涂喬壹和他的夥伴們依然堅持著傳播正確的咖啡觀念給大家。

精準計算時間的沖泡法

　　消光黑塗裝的月兔印手沖壺,搭配 Kono 濾杯,用 20 公克的咖啡粉萃取出 200 毫升的咖啡液,沖煮水溫控制在 88～90℃,首先倒入適量熱水悶蒸 20 秒,接下來開始注水,45 秒時中斷注水讓液面下降,然後繼續注水直到 1 分 15 秒時開始加大水柱,最後的總時間為 1 分 45 秒。咖啡粉研磨刻度為小富士 4.5～5。

保留果實香氣的烘焙法

　　用同一支哥斯大黎加做兩個不同烘焙度後再混合,分別是一爆開始 3 分 30 秒與 4 分 30 秒,下豆時的溫度相同,但卻是完全不同的升溫曲線和總時間。前者負責前段香氣、後者則表現出檸檬表皮般的風味。純飲濃縮咖啡時,質地濃厚、酸質明顯上揚,有如柳丁汁般酸甜動人。

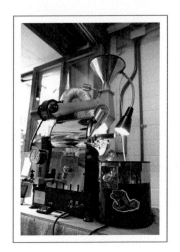

開店初期使用二爆密集深烘焙的瓜地馬拉與曼特寧，把酸味拿掉，試圖迎合這附近上班族居多的區域型客群，但現在已經慢慢調整成自己喜歡的味道。

在手法上，涂喬壹認為：「影響風味最大的是烘焙度深淺，烘得越久，揮發性的香氣跑掉越多。烘豆時，我想盡可能保留住果實本身的香氣。」所以他大多將烘焙度訂在一爆結束到密集這個區間，找出酸質、香氣、口感的平恆點。

調整火排間距，展現直火風味

台製 Mini 500 直火烘豆機，以單次最大烘焙量約為 500 公克而得名，除了烘焙鼓轉速可以調整之外，加熱火排的間距也可以做調整。涂喬壹說：「會把火排距離調到最接近鍋爐，是我認為這樣能完全地表達出直火的風味，在甜度和 Body 厚實度上會更好。」

1 2 3	1	狹長型的店面，讓大多數客人只能站著喝咖啡。
	2	空間實在不大，烘焙完成後，還要把機器推回店裡才能把門關上。
	3	Mazzer Major 磨豆機。

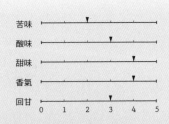

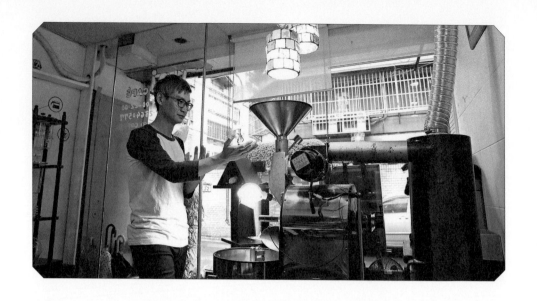

Uni Café ╳ 毒藥與棉花罐的幕後推手

☕ 台北市中正區金門街 15 號　☎（02）2364-0577

王聖一說：「烘焙就是要處理好自己與咖啡豆，還有跟客人之間的三角關係。」提起王聖一，大家首先會想到的就是有著消毒棉花罐造型的不鏽鋼咖啡手沖壺，上市也有兩三年的時間，但是在玩家們之間的詢問度和討論熱度依舊不減，壺如其人，聖一也是這種外型與內涵兼具的咖啡師。

「係你不甘嫌啦！」要是稱讚他的咖啡好喝，王聖一總是會這樣回應。「我心裡覺得，店能存活到現在，真的是靠很多人幫忙。」他這麼說的時候，我不確定他眼角有沒有泛淚。剛開始，選擇在行人罕至的巷弄裡開店，原本抱持的是，如果撐不下去，大不了就收起來的心態，但很多客人喜歡這樣的風格小店，又會介紹朋友來。漸漸的，有了基本的客群，一轉眼就過了四年。

從學校拿來的課桌椅，二手烘豆機、義式咖啡機，家用款的小飛鷹磨豆機，不難看出當初開業時的拮据。「我很佩服咖啡機、周邊配備都用最好的人。」知道創業的風險，王聖一沒有錢，就只好用沒有錢的方式來做生意。來訪的這一天，他正好跟幾位曾來喝過咖啡的銀行行員、主管，在聊貸款的事情，聽得出來，他的夢想並沒有因為店小而有所縮減。

王聖一從退伍後，任職過咖啡店員工、店長，生豆貿易商業務，還有現在的咖啡器具廠商與自家烘焙咖啡店經營，這十多年來的資歷可說是相當完整。所以他建議，要完成開咖啡店夢想的朋友，必須要了解到產品行銷、客戶服務，跟煮咖啡是不一樣的事情。除了沖煮、烘焙咖啡這些基本技能外，更要對財務管理、業務銷售等方面有所涉略。

王聖一，38 歲，金牛座。

長達十三年的咖啡與餐飲資歷，絕對不是他最值得說嘴的事情，反而是曾在電影《雞排英雄》裡客串咖啡攤老闆、張作驥導演《穿過黑暗的火花》這部金馬影展短片裡的持刀小兵，還有世新大學廣電系畢業作《最惡男子》裡的男主角。這麼不務正業的咖啡人，卻是近年來幾款暢銷手沖咖啡周邊器具的幕後推手。

店長小檔案

1 2 3

1 店貓小福。
2 神經質的歐歐。
3 日漸發胖的盼盼，改名為胖胖。

一氣呵成的純淨滋味

　　用 16.5 公克的咖啡豆，小飛鷹磨豆機刻度 2.5，萃取出 200 毫升的咖啡液體，粉水比為 1：12。利用自家生產的超細嘴不鏽鋼手沖壺，搭配 Hario V60 濾杯，不悶蒸、不斷水是這裡的特色，或許是由於水柱極細的關係，若按照常用的悶蒸手法，反而會讓咖啡出現焦苦味。這樣直接一氣呵成的方法，所呈現出的風味竟是意想不到的純淨。

烘咖啡豆就像煮飯炒菜

　　對於這款有著傳統架構的綜合配方豆，王聖一是這麼認為的：「因為我想讓客人找到對過去味道的懷念。」配方內容包括巴西、蘇門答臘曼特寧 G1、衣索比亞的摩卡和西達摩，以及中美洲的哥斯大黎加或瓜地馬拉，採取混合烘焙的方式，烘焙程度約在接觸二爆。萃取濃縮咖啡純飲的時候，有著強烈的藥草香味、苦味明顯，中段的酸質突出，餘韻轉弱。

　　「對我來說，烘焙咖啡豆就像是煮飯炒菜一樣，不要生、不要焦，其他就是個人的表現空間。」王聖一覺得烘豆師除了知道機器的基本功能操作外，對於熱交換、焦糖化等概念都應該稍做涉略，與實務狀況互相結合，才能完全掌握住咖啡烘焙的節奏。

從芒果咖啡買來的二手機

　　1 公斤級的楊家半熱風烘豆機，是三年前從芒果咖啡買來的二手機。舊款與新款最大的分別，就在於下豆口的固定方式，新款已改為重量槌，避免掉舊款常容易誤觸而讓咖啡豆烘到一半就滾下來。另外，在冷卻轉盤與瓦斯控制旋鈕等部分也都有所不同。

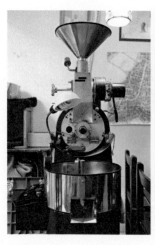 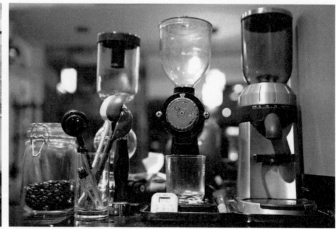

1	2
3	4

1　以 16 公克咖啡粉萃取出 25 毫升的濃縮咖啡，店內其餘單品豆也能做 S.O. Espresso 純飲。
2　免濾紙的不鏽鋼濾網咖啡濾杯，名為「毒藥 Poison」，製造出不少咖啡中毒者。
3　Formula 半自動雙孔咖啡機，台灣廠商進口義大利零件組裝而成，在市面上已不常見。
4　棉花罐手沖壺，不鏽鋼材質與極細壺嘴設計，受到許多咖啡迷的愛戴。

直擊生豆庫房

曾經擔任過生豆批發業務的王聖一，對於庫藏生豆
有種使命感，倉庫內多達七十幾種咖啡生豆，幾乎
包括生豆貿易商聯傑咖啡這幾個月來的產品種類。
所以雖然品項眾多，但是單一項目的數量其實都只
有 5～20 公斤左右，輪流上架販售。

| 咖 | 啡 | 大 | 叔 | 品 | 味 | 時 | 間 |

 衣索比亞耶加雪菲
（Ethopia Yirgacheffe Kochere G1）

 檸檬！入口時第一個反應就覺得這是杯
檸檬汁，細緻而明亮的酸質喚醒了整個
味蕾，隨之而來的甜感也讓人順暢無
比。幾乎沒有苦味的存在，中後段在這
裡已經不重要了，光是這樣難得一見的
酸甜口感，就值得前來品嚐。

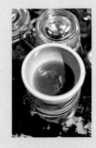

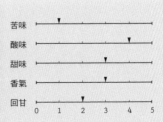

	0	1	2	3	4	5
苦味					▼	
酸味						▼
甜味				▼		
香氣				▼		
回甘		▼				

Café Sole 日出印象咖啡館 ╳ 老菸廠裡的小確幸

☕〔台北店〕台北市光復南路 133 號（松菸文化園區內）　☎（02）2767-6076
☕〔台中店〕台中市南區復興路三段 362 號（台中文化創意產業園區內）　☎（04）2229-6818

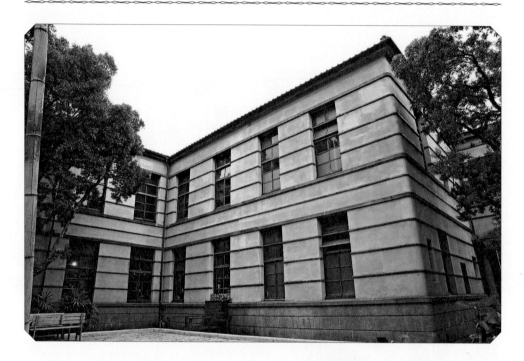

Café Sole 日出印象咖啡館，是最早一批進駐松菸文化園區的店家，在這棟日治時代就興建的市定古蹟建築裡開業，雖說有著無法取代的懷舊氛圍，但受限於保護古蹟的前提下，沒有辦法在這裡使用烘焙咖啡豆的機器。

「我建議想開咖啡店的朋友，不要花太多錢、也不要用最好的設備。」陳志銓說完這句話，換來我的哈哈大笑！從店裡純白塗裝的義大利 La Marzocco 半自動咖啡機，還有他用來為女兒拍照的 Canon 5D2 相機，他這句話真沒什麼說服力。

其實，這是他當初從宏碁離職後，與老婆共同經營了五年、目前已經歇業的日安咖啡，還有進駐松菸園區三年的時間，才換來的經驗。他認為開咖啡店應該跟設計一樣，反璞歸真、少即是多，讓產品的本質為自己說話。所以當你來到 Café Sole 的時候，會發現產品的項目很少，甚至也沒有一般咖啡店常見的調味糖漿果露。關於這點，陳志銓覺得是因為店面小、客人待的時間也短，所以要拿出最值得推薦的品項，聚焦在主力商品上來創造利潤。

就是在穩定中求發展，陳志銓現在只固定每週排班一兩天在店內煮咖啡，其餘時間都用來烘焙咖啡豆和開發商用客戶。對他來說，店面就是個穩定的基礎，而努力打造品牌、累積企業形象，才是能夠將格局放大的進路。

店長小檔案

陳志銓，40 歲，天秤座，有兩個可愛的女兒。

在一本正經的外表下，卻有著搞笑藝人的靈魂和不甘寂寞的設計巧手。目前經營的咖啡店進駐在台北松菸文化園區、台中舊酒廠文創園區，烘豆工作室另設於淡水。從事咖啡業約八年的時間，除經營咖啡館之外，有時還在創業經驗分享網站客串講師。

1　假日時被遊客佔據的長廊走道，老建築重新啟用後，散發出蓬勃的生命力。

2　鋼骨結構和木造屋頂，是貨真價實的工廠風。

3　店內座位數很少，加上長廊上的座位，也不過二十幾席。

4　特別訂製的三輪咖啡車，曾在特殊活動或節目拍攝時出動，現為店內的手沖平台，可以在沖煮的過程中，面對面向客人介紹咖啡的風味和特色。

5　靠窗邊是店內最好的位置，卻常被老闆當作工作桌。

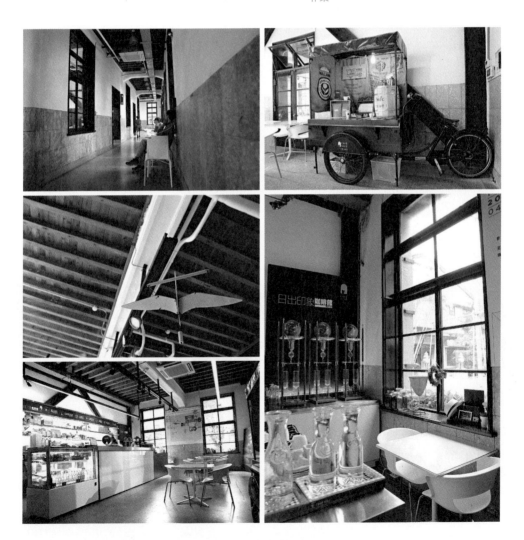

咖啡豆研磨後再次過篩，避免雜味

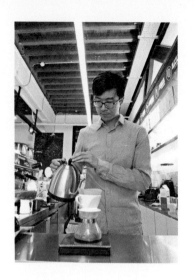

Bonavita 手沖壺搭配 Kalita 陶瓷濾杯，沖煮時使用電子秤來計量，咖啡豆研磨後須再次過篩，避免細粉帶來的雜味。水溫則控制在 91℃，然後把 18 公克咖啡粉，注水悶蒸 30 秒，開始以穩定的水流沖煮，中間斷水一次，最後萃取出 180 公克的咖啡液體。

讓人唾液分泌的美味果酸

日出綜合配方豆裡面包括烘焙程度較淺的肯亞 AA、深烘焙的摩卡，還有剛碰到二爆的哥倫比亞，各佔三分之一的比例。使用 4 公斤級台製半熱風式烘豆機，從進豆到二爆的時間約為 15 分鐘。「我們希望讓客人喝第一口就能嚐到那種讓唾液分泌的美味果酸，接下來才是咖啡本質上的味道。」這是陳志銓對於風味呈現的概念，而且這款配方已經使用很長的時間，有時稍微調整烘焙度，一下子就會被熟客發現。

最近在鑽研極深度烘焙領域的陳志銓說：「最近有客戶需要深烘焙咖啡豆，抱怨豆色不夠深，所以我嘗試利用二次烘焙的方式，除了達到客戶需求外，味道也變得溫馴許多。但這樣的方法會讓每次烘焙的時間多出 6～8 分鐘。」雖然這樣的手法不常見，但從味道上來說，確實還挺不錯的。

1	2	3	4
		5	6

1　濃縮咖啡使用 16 公克咖啡粉萃取 25 毫升（不含 crema），義式咖啡機水溫設定在 91℃，萃取秒速約 24 秒。入口有明顯的葡萄柚酸質，中段厚實飽滿，餘韻悠長。

2　純白鋼琴烤漆 FB80，是 La Marzocco 公司八十週年推出的紀念機種。

3　定量給粉與傳統手撥式 Mazzer Robur 磨豆機各一台，使用在深淺不同的義式配方豆。

4　熱奶泡只加熱到 55℃，讓客人容易入口，咖啡杯容量是 360 毫升。

5　小富士磨豆機，單品咖啡使用。

6　非常可愛的小熊拉花。

| 咖 | 啡 | 大 | 叔 | 品 | 味 | 時 | 間 |

 衣索比亞耶加雪菲
（Ethopia Yirgacheffe WP）

 花香、果香以及令人回味的蜂蜜甜感，忠實地呈現出耶加雪菲的產地特性，口感乾淨，溫和的餘韻讓人多了種意猶未盡的感覺。

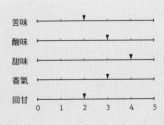

	0	1	2	3	4	5
苦味				▼		
酸味				▼		
甜味					▼	
香氣			▼			
回甘		▼				

Part **2** 〔新北〕

似在城市又在鄉村

菲瑪咖啡 「我在做的，是我自己想喝的咖啡。」

魚缸咖啡 「我覺得花錢去上課，學習到的只有一個老師的知識，你必須看得更多、了解更多才行。」

老柴咖啡 「大家先努力成為自己的味道，再混在一起當朋友，要是先混合了，我真不知道該怎麼烘它們。」

在欉紅 「跟國外買精品生豆反而比較簡單。」

山田珈琲店 「經營者要思考的部分，是做出客人與自己都喜愛的味道，不要過於追求流行或受到周圍的影響。」

ATTS COFFEE 「單品豆只能表現烘焙技巧，綜合配方則能傳達烘豆師對於咖啡風味的整體概念。」

沙貝葉咖啡 「因為很少跟業界交流，都是靠自己關起門來做實驗，找到喜歡的味道。」

易斯特咖啡 「想要烘焙出不論做濃縮咖啡或卡布其諾都好喝的豆子。」

木木商號 「以義式咖啡來說，均衡度非常重要；單品咖啡則要表現出產區風味。」

菲瑪咖啡 ╳ 做出一杯自己想喝的咖啡

☕ 新北市永和區仁愛路 300 號　☎（02）8660-8863

原本從事美術設計的涂世坤，在開店時的室內設計和所有的印刷品，像是名片、菜單、咖啡豆包裝都由他親自操刀，在工作室與咖啡店的抉擇中，他選擇的是自家烘焙咖啡這條路，到現在也已經有九年的時間。「就笨啊！以為咖啡很容易做，笨笨的就開了這間店。」說話直接到有點無法招架，他就是這樣的個性。

在咖啡玩家的圈子裡，菲瑪咖啡已經是指標性的店家，但他依然自嘲技術沒那麼好，只是剛好買到對的設備。「Faema E61 是不錯的咖啡機，所以用到現在都沒有換掉，這台富士烘豆機也是不錯的投資，最近又換了兩台磨豆機，非常超值。」其實他對於咖啡製作、擺盤裝飾、裝潢音響等各方面的細節，都有著超乎常人的堅持，常被大家笑說龜毛。

「我在做的，是我自己想喝的咖啡。」

對於自己會這麼要求的原因，他解釋說：「其實從咖啡生豆、烘豆機、磨豆機，再到沖煮設備，都是環環相扣的，只要

店長小檔案

涂世坤，48 歲，巨蟹座。

原本從事美術設計相關工作，中年轉業後，經營菲瑪咖啡約有九年的時間，以直火煎焙的淺烘焙風味，受到咖啡迷們的喜愛。

有一關不及格，後面很難再去補救回來。」
或許，就是因為這樣嚴格的自我要求，讓客
人們直接在咖啡品質上感受到這分用心，從
開業以來都沒有遭遇過太大的困難。

開店以來，曾經調整過營業時間，改成
下午一點才開門，主要是把早上的時間用來
烘焙咖啡，不然像是在初期，有時的烘焙工
作都要到凌晨兩點才有辦法結束，隨著年紀
漸長就比較沒有辦法熬夜。另外，原本大受
好評的假日早午餐，也悄悄取消兩三年了，
畢竟人力一直維持在只有自己和妻子兩個人
的狀況，涂世坤慢慢將營業內容簡單化。

以水柱流量調整風味的沖泡法

Kalita 銅質手沖壺搭配 Kono 錐型濾
杯，以 17.5 公克咖啡粉萃取出 170 毫升，沖
煮水溫 80℃。從沖煮開始就不進行悶蒸的
動作，其間也沒有中斷注水，只有利用水柱
流量來調整風味，前段使用細水流、後段使
用較粗的水柱，濾紙不先淋濕。

「S.O. 是比較有趣的！」

以提供單品濃縮咖啡為主的菲瑪咖啡，綜合配方主要是提供給購買咖啡豆的客人，只能
買回家煮，店裡是喝不到的。這款配方包括巴拿馬、耶加雪菲水洗和日曬各一，採取混合烘
焙，烘焙程度是快要接近二爆之前就下豆。「口感溫和、好煮好喝、甜味明顯，就這樣。」
他說自己最喜歡巴拿馬的風味，耶加雪菲只是用來平衡整體風味。

「S.O. 是比較有趣的！」急著要談單品濃縮咖啡的涂世坤，走的是淺烘焙路線，當每一袋生豆進來，都會找出最適合的烘焙點，就這樣使用單一咖啡豆來製作濃縮咖啡和卡布奇諾咖啡。五年的時間裡，幾乎已經把所有產地的生豆都試過一輪，他認為最適合製作單品濃縮的是中美洲系列咖啡豆，其中更以巴拿馬、哥斯大黎加為最佳。

　　聽到我有點質疑單品濃縮咖啡在加入牛奶後的風味表現，他連忙解釋道：「在烘焙的手法上去做處理，就能讓咖啡的味道不會被牛奶味蓋過去。」也就是說，當單一支咖啡豆本身的厚實度不夠的時候，就會把它分成兩個批次去烘焙，一部分處理成香氣型，另一部分則負責口感，烘焙程度相似但手法有所差異，烘焙完成後再做混合。

　　問起咖啡烘焙最重要的是什麼？「想法！你想要什麼東西，就把它烘出來就對了。」因為目前所使用的是直火式烘豆機，涂世坤想要做的就是，當客人喝下咖啡後，在嘴巴裡面能持續很久的悠長餘韻。在烘焙手法上他認為，如果生豆的品質優異，就應該要保留住前段的風味，就是在烘焙過程中，前段脫水的時間要稍微拉長，讓風味發展出來。他也提到說：「好的質地才能滑前滑後（指延長時間），不夠好的話，只能做後段跟甜度的東西出來。」

突顯精品豆最優質的部分

　　購入已有六年時間的日本富士皇家 3 公斤級直火式烘豆機，涂世坤很謙虛地說，自己在這兩年才對咖啡烘焙比較有想法。「我們不可能一直用最頂級的生豆，所以這幾年來，大多選擇的是中價位的產品，利用烘焙把精品豆最優質的部分給突現出來。」

　　每次烘焙數量由 400～2,750 公克，淺烘焙在 10 分鐘內完成，而中深烘焙則需時 14 分鐘，在熟豆下鍋完成冷卻後，才能繼續進行下一批次的烘焙，並需重新升溫後再進豆，所以每小時最大烘焙量為三鍋。另外在烘豆機的後端，加裝有靜電除塵機和水洗去味機，利用水中添加二氧化氯來完全去除烘焙產生的煙臭味。

　　排煙和冷卻共用同一個抽風馬達，透過下方手動閥門來做切換。溫度紀錄儀可以把烘焙數據紀錄在智慧型手機或行動裝置上。有風溫和豆溫兩個數據顯示，通常在烘焙開始時，兩者溫度相近，接著風溫才會高於豆溫。

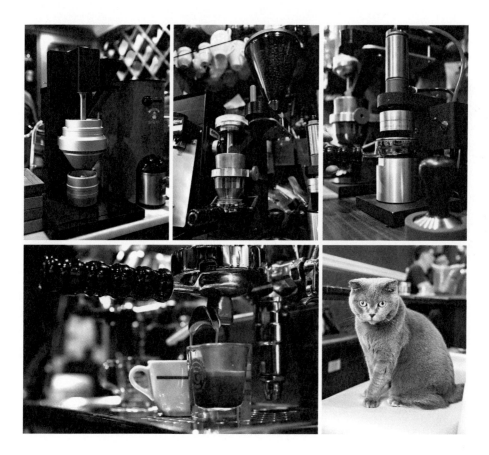

1 | 1　配備 83 公釐錐式刀盤的 HG one 磨豆機，已經從原廠手搖方式改裝成馬達驅動，負
2 | 　　責研磨單品咖啡與淺烘焙濃縮咖啡。右側紅色的為關口一郎先生設計的磨豆機。
3 |
4 | 2　兼具平刀和錐式刀盤特色的 M3 磨豆機負責磨製義式咖啡，口感柔順。另外加裝豆
5 | 　　槽，以及簡單卻有效率的定量給豆裝置。

3　以水力驅動的自動填壓器，填粉壓力可以調整，目前設定在 25 磅。

4　濃縮咖啡以 17.5 公克咖啡粉，分流萃取各 30 毫升，流速約為 22 秒，萃取溫度設定
　　在 92℃。純飲濃縮咖啡時，很明顯有奶油黏稠感，酸味溫和，帶有核果調性，味道在
　　口腔持續很久。

5　資深店貓卡布，是很少見的蘇格蘭摺耳貓。

| 咖 | 啡 | 大 | 叔 | 品 | 味 | 時 | 間 |

哥斯大黎加日曬
（Costa Rica Natural）

蜂蜜、麥芽甜感很明顯，溫和的
酸質，從早喝到晚都沒有負擔。

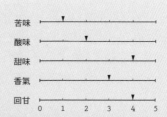

	0	1	2	3	4	5
苦味		▼				
酸味			▼			
甜味					▼	
香氣				▼		
回甘					▼	

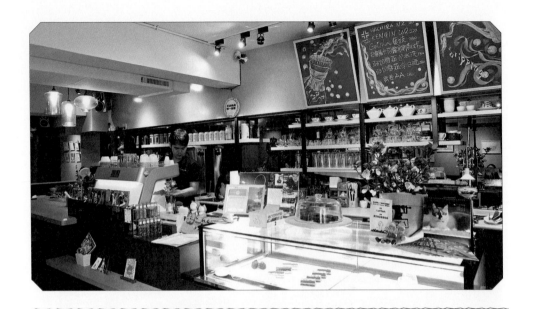

Coffish 魚缸咖啡 ╳ 金牌甜點師的超完美演出

☕ 新北市蘆洲區永樂街 50 號　☎ （02）8282-8350

回憶起當初還在工作的時候，余承駿說：「原本是隨著團隊到新加坡觀摩，覺得巧克力組的競賽非常有趣，才興起了參賽的念頭。」在獲得巧克力工藝金牌獎的殊榮後，就著手開店創業的計劃，「最早只是想做個只有一台義式咖啡機、一個甜點櫃的小工作室。」他有點不好意思地笑著說。

跟著在三重的老師學習手沖咖啡，才驚覺到原來咖啡不只有義式而已，莊園級的精品咖啡豆和巧克力一樣迷人！在甜點方面，秉持著盡可能都自己製作的原則，遇上了咖啡，余承駿發覺能夠掌握的最源頭，就必須要自己烘焙咖啡豆，所以在開業前，就先購入烘豆機在家練習。

問起他怎麼會選擇在這裡開店？余承駿表示：「主要想讓蘆洲人不用跑到台北市，就能享受到這分悠閒。」他成功了，目前魚缸咖啡在蘆洲，無論是咖啡或甜點，都可說是首屈一指。

對於想要開店的朋友，他的建議是，先了解自己具備哪些東西，如果什麼都沒有的話，就先從咖啡開始，多去拜訪獲得市場認可的店家。他特別強調說：「我覺得花錢去上課，學習到的只是一個老師的東西，你必須看得更多、了解更多才行，因為當你正式開店後，就沒有時間看了。」

不同濾杯表現出不同風味

在魚缸咖啡同時使用兩款不同的咖啡濾杯，土佐和紙版不鏽鋼濾杯、Kono 膠質濾杯，分別使用 20～22 公克咖啡粉，研磨刻度約在 3～3.5，萃取出 240 毫升咖啡液體，粉水比約為 1：12。

余承駿認為 Kono 濾杯能表現出更豐富的味道，但有時會伴隨著些許雜味；而 Kalita 土佐和紙版不鏽鋼濾杯則能表現出層次分明、酸質明亮的風味。常來的客人就可以隨著自己的喜好，來決定要用哪個濾杯沖煮。

如絲緞般的滑順口感

店內使用的是由肯亞 AA、曼特寧、巴西、哥倫比亞組成的綜合配方，中烘焙。純飲濃縮咖啡時，首先感受到如絲緞般的滑順口感，酸味不明顯，但是有明顯的焦糖甜感，並以核果風味做結尾。

請余承駿談談接觸咖啡烘焙的這一年裡，在烘豆手法上有什麼體會？他說：「剛開始是照著別人的方法烘，到達想要的溫度前會先關火，讓它慢慢地到達溫度。後來發現效果不是那麼好，就不關火了，溫度到直接下豆。」透過實際沖煮來判斷烘焙狀況，再回頭修正烘焙曲線，余承駿的經驗是，如果酸味太強烈就把烘焙時間往後延長，讓焦糖化更完整一點；如果風味太甜失去個性，則把前段時間拉長，但總時間不變。

加厚設計的火排觀察窗

魚缸咖啡使用的是一年前購入的台製雙火排半熱風烘豆機，每次烘焙量為 1 公斤，可以發現到它有個很特別的地方，就是在火排觀察窗這個部分，做了加厚的設計，和原本薄鐵片不同，似乎用上頗有厚度的隔熱材料。但根據使用者的經驗來看，必須自行用塊玻璃來阻隔，保溫的效果才能發揮。

另外，機器是放置於獨立隔間的烘豆室，但由於空間不足。夏天時，面臨著室內溫度太高，而造成下豆後冷卻速度過慢的問題，需透過額外安裝抽風馬達來改善。

店長小檔案

余承駿，28 歲，巨蟹座。

經營自家烘焙咖啡店只有短短一年的時間，在咖啡業界來說算是個新人。但他求學時就開始在餐飲業打工，曾任職於法樂琪、寒舍艾美酒店等餐飲體系，並且在 2012 年時獲得 FHA 新加坡國際廚藝競賽巧克力組金牌獎的殊榮。目前與哥哥共同經營 Coffish 魚缸咖啡，近來更以手藝精湛的甜點受到矚目，獲得《壹週刊》、《東森 1001 個故事》等媒體報導。

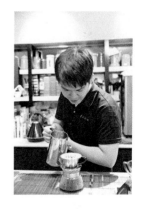

1	2	3
4	5	

1　裡面藏著馬卡龍、燈籠果及莓果醬，好像盆栽似的精美甜點；上面的巧克力盤飾看似隨意，卻是余承駿苦練多年的成果。

2　使用 10.5 公克的咖啡粉，流速約為 26 秒，萃取 30 毫升的濃縮咖啡。

3　光是手沖咖啡就有三台磨豆機，Kalita 專門用在淺烘焙的咖啡豆；小富士磨豆機則用來修飾中深烘焙的咖啡豆，提供安全的味道；Bonmac 負責測試咖啡豆，風味介於兩者之間。

4　各種款式的不鏽鋼手沖壺，不同的壺嘴設計產生不同的水柱流量。

5　Dalla Corte 雙孔半自動義式咖啡機，搭配德國 Mahlkonig 定量磨豆機。

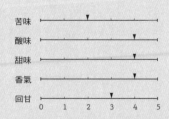

老柴咖啡館 ╳ 琥珀色的奇蹟

新北市三峽區大觀路 113 號　☎（02）3501-2656

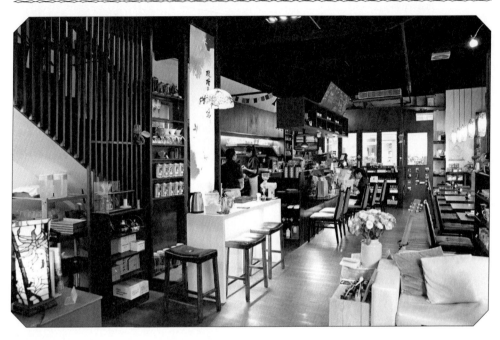

直到這次的訪談，我才有勇氣在若芸姐面前提起她老公聲哥的事情，因為我知道現在的她是快樂的，在工作、生活、家人、兒女、夥伴之中團團轉，享受著這分忙碌。

想起當時老柴咖啡館開幕不久，大叔就上門拜訪，有幾次和聲哥談著咖啡烘焙的觀念，一聊就到了打烊時間才離開。那個時候的張若芸，給我的印象，就是個懷了孕的老闆娘，唯一的工作就是負責做鬆餅。因為阿聲對於咖啡很認真，很執著，堅持每一杯咖啡都要親手製作，所以她沒什麼機會接觸到咖啡。

我笑著對若芸姐說：「其實妳現在烘的咖啡，比妳老公烘的好喝得多。」她連忙解釋說：「他又沒什麼時間進步，那時開店也才半年多的時間。」順著這個話題，說起了經營這間店的經驗談。她說：「以前總是站在『不足』的位置，對自己期望很高、對員工也很嚴厲，不知道盡頭在哪裡。」這樣的循環，導致開店時第一批員工紛紛離職。

店長小檔案

張若芸，39 歲，雙魚座。

四年前，原本夫妻倆在三峽開設咖啡館，在丈夫李正聲驟逝後，當時對咖啡涉獵不深的她，在咖啡同業的協助之下，獨力承接起店務。透過訓練員工參加咖啡比賽、舉辦講座，她在咖啡專業方面漸漸得心應手，尤其是在手沖咖啡方面，盡得日系風格真傳。

知道了沒有所謂的完美，她說：「有著知足的心意，不管做什麼都會賺錢。」現在的老柴咖啡讓員工知道自己要做什麼，並帶著他們走出去，看咖啡比賽也看別人的經營狀況，再回過頭來加強自己。因為知足，所以能享受當下的美好，在這樣的氛圍下，客人也可以得到滿足。

近距離觀察咖啡師沖泡咖啡

採用 Kono 本格派點滴式手沖方法，是來自山田珈琲店的親自傳授，不同流量的三段式注水，整個過程需要極大的平衡感與穩定性。以 24 公克咖啡豆研磨刻度 4.5，萃取出 240 毫升的咖啡液，水溫控制在 88℃，整個過程需時 4 分鐘～4 分半鐘。

使用的手沖壺是 Yukiwa M5 手沖壺，採用 18-8 鉻鎳合金的不鏽鋼製造，有著特殊的廣口設計，容量為 750 毫升，相傳是田口護大師御用的一把壺。

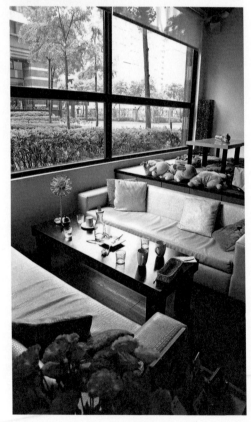

而虹吸式咖啡是以 18 公克咖啡粉萃取 240 毫升，研磨刻度 3。使用 Kono 原木握把虹吸壺，搭配紙濾器。不論沖煮虹吸式、手沖咖啡都在獨立吧檯進行，客人可以近距離觀察咖啡師的動作，是個很特別的體驗。

先有自己的味道再來交朋友

以肯亞 AA、耶加雪菲、哥斯大黎加蜜處理等三種咖啡豆，等比例混合而成的綜合配方，烘焙程度在一爆結束，大約是在 204℃ 這個溫度。張若芸說：「大家先努力成為自己的味道，再混在一起當朋友，要是先混合了，我真不知道該怎麼烘它們。」她這個比喻真是淺顯易懂，來自不同產地的咖啡生豆有著屬於自己的特性，在烘焙時，所呈現出的升溫幅度也不會相同，分開烘焙時，讓烘豆師更能掌握住節奏。

被問到這個配方是怎麼產生的？她想了想才說：「原本我的咖啡烘得比較深，但有次在旅沐咖啡喝到淺焙的豆子，覺得怎麼會這麼的水果！所以挑選了這三款充滿果香的來做綜合。」她也認為，咖啡是很好玩的東西，以前烘豆的時候都太過於認真，反而烘不好。現在用輕鬆的心情來面對，反而表現出不錯的味道。

彷彿看到流星雨的直火烘豆機

直火式烘豆機，從外觀看起來，和同品牌的 1 公斤級半熱風式並沒有太大的分別。最關鍵的差異點，要從下豆口往內看，就可以看到烘焙鼓的鍋壁上是有打洞的，孔徑很小，為的是防止生豆掉落。但在烘焙過程中，所產生的銀皮碎屑還是會如雪花般落下，受到下方的瓦斯火排一燒，彷彿流星雨一般，閃光點點。

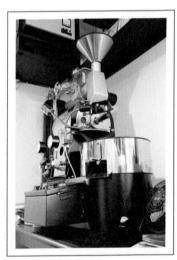

操作手法大同小異，但直火式烘豆機所表現出來的風味還是有微妙的差別。

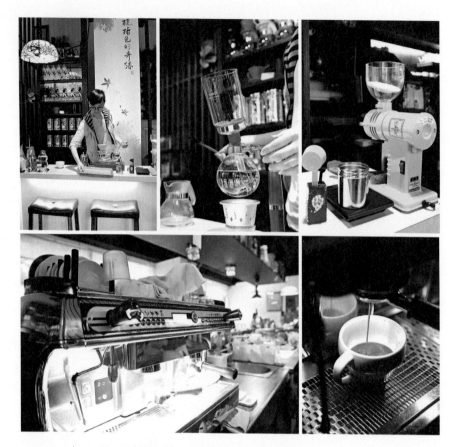

1　2　3	1　客人可以近距離觀察咖啡師沖煮的獨立吧檯。
4　5	2　Kono 原木握把虹吸壺，搭配紙濾器使用。
	3　Kono 切割式刀盤磨豆機，是由富士咖機代工製造。
	4　Astoria 半自動義式咖啡機，濾杯口徑為 53 公釐。
	5　濃縮咖啡用 18 公克的咖啡粉，萃取出 30 毫升，流速約是 25～30 秒， 　　水溫設定在 90℃。

| 咖 | 啡 | 大 | 叔 | 品 | 味 | 時 | 間 |

 衣索比亞日曬耶加雪菲沃卡
（Ethopia Yirgacheffe Worka DP）

 明顯的熟果香氣和發酵味，是很標準
的日曬耶加調性，麥芽甜感和後段的
核果風味很讓人喜歡。又同時呈現出
冰熱兩種溫度的風味，非常用心。

	0	1	2	3	4	5
苦味		▼				
酸味				▼		
甜味				▼		
香氣				▼		
回甘				▼		

在欉紅 ✕ 台灣咖啡研究室

☕ 新北市新店區北新路三段 213 號 1 樓（台北矽谷II大樓內）　☎ （02）8911-5226 #133

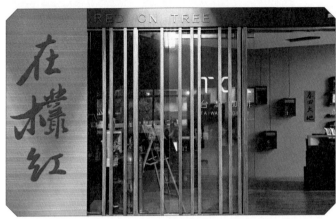

店長小檔案

林哲豪，28 歲，天秤座。

兩屆 WCRC 世界盃烘豆賽教練、SCAA Q-Grader 杯測師資格認證、在欉紅與台灣咖啡研究室創辦人、台灣咖啡協會理事，諸多的頭銜代表著他對於咖啡世界的熱情與無止境探究，從學生時期在精品咖啡館打工開始，至今已有十年的時間。

以台灣產水果製作手工果醬聞名的「在欉紅」近年來跨足咖啡領域，幕後的推手林哲豪於求學時期，就曾在台北知名手沖咖啡館——湛盧咖啡打工，問到當時怎麼不是開咖啡館而是去賣果醬？他說：「咖啡店經營要獲利並不容易，所以做了之後，反而不想開。」那時就讀於台大園藝系的林哲豪，與夥伴選擇從台灣在地盛產的水果入手，嘗試著製作出能被大家喜歡的手工果醬，並將這個品牌取名為在欉紅，唸成台語就是水果在樹上成熟後才採收的意思。

「我們試過上百種的水果，發現要香氣濃郁的最適合做成果醬，像是紅心芭樂、鳳梨、百香果這類的。」目前在欉紅固定販售的手工果醬有 10～20 種左右，並會隨著季節而變換。

而與台灣產咖啡相遇，是在 2012 年時，有位原本在台中新社種植桃子的農友，受到進口沖擊以及產季時量大的庫存壓力，就砍掉桃樹改種咖啡樹，收成後拿來與林哲豪分享。而種植過桃子的土地所孕育出來的咖啡豆，竟然有股淡雅的香氣，讓他為之驚艷！

遍訪全台各地數十個咖啡莊園，採購生豆並銷售給自家烘焙咖啡業者，在欉紅成為農民與烘豆師之間的橋樑。問他說，台灣這麼小，業者直接跟農民買不就好了嗎？林哲豪笑著表示：「其實跟國外買精品生豆，反而比較簡單。」因為在台灣種植咖啡的小農們，普遍有著只賣熟豆或生豆瑕疵太多等現象。不是不好，也不是存心欺騙消費者，而是他們對於精品咖啡的認知與業界有落差。

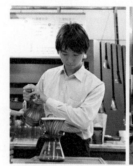
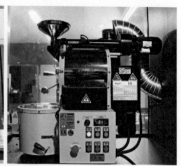

在檽紅的精神就是不議價格，只議品質。採購的農產品有瑕疵，會先跟農民充分溝通，甚至是樣品和現貨有落差，都會做退貨的動作。「常因為這樣而惹火農友，但為了品質提升也是沒辦法的事情。」林哲豪有些無奈，在檽紅目前固定和十個台灣莊園配合，每年的採購量約有三公噸左右。

目前除了以台灣咖啡為主的在檽紅，在 2013 年時還特別成立台灣咖啡研究室，每一季會有 SCAA 認證教學課程，以及 SCAE 歐洲精品咖啡協會的相關認證，不定期的舉辦來自不同產區的咖啡杯測會。本身就是 Q-Grader 杯測師的林哲豪，在 2013 年烘豆師江承哲、還有 2014 年的賴昱權這兩位，代表台灣參加世界盃烘豆大賽時，擔任他們的教練，分別獲得亞軍和世界冠軍的優異成績，這個幕後推手的角色實在是功不可沒。

視咖啡豆新鮮度決定沖煮時間

使用 Kalita 經典款銅壺搭配 Hario 銅製濾杯，先將 20 公克咖啡粉過篩後，剩下約 16 公克，使用 90℃ 的熱水進行萃取，首先悶蒸時間約在 30 秒，接下來的沖煮總時間約為 2 分鐘～2 分 30 秒，視咖啡豆新鮮度而定，注水其間斷水一次，最後萃取出 240～250 毫升的咖啡液體。

只用台灣產咖啡豆的綜合配方

只有販售台灣產咖啡豆的在檽紅，使用有著龍眼乾、香料風味的屏東大武山咖啡，烘焙到一爆結束；和烘焙度略深，具有巧克力、焦糖調性的阿里山石棹咖啡，兩者混合的綜合配方。純飲濃縮咖啡時，可以感受到前段的酸質很突出，像是多汁的柑橘一樣，略帶些許柚子皮風味，口感濃郁、黏稠度很好，餘韻回甜。

根據在檽紅現任烘焙者說：「目前使用的是電熱式火源，不能控制火力，所以只能在大火的狀態下進行烘焙，風門則較小，約只有一半。」至於下豆的時機，是在一爆結束時利用味道來做判斷，顏色和時間則是次要的條件，而計時器更只是個參考。

「讓熱均勻透進豆子裡！」要達到這個目的，烘焙者一開始會讓風門全開，等到咖啡生豆顏色從黃轉褐色時，就會把風門關一半起來直到下豆。他認為這樣咖啡的味道會比較延展開來，焦糖化也明顯，但有時會不小心做過頭以致於風味過於平乏。

不使用明火的土耳其烘豆機

土耳其製造的 Topper 烘豆機，這台是採電熱式加熱，適合在禁止使用明火的場地烘焙咖啡豆。排煙鋁管可不是沒接好，是故意這樣施作的，避免強制抽風造成的風味流失。

1　2　3　4　|
5

1　義式咖啡使用Astoria半自動咖啡機，濾杯口徑是 53 公釐，口感比較濃郁黏稠。
2　濃縮咖啡以 19 公克咖啡粉萃取 30 毫升，流速約為 25 秒。
3　義式 Gelato 冰淇淋是在檬紅 2014 年夏天強推的新產品。
4　燈籠果果醬。
5　店內使用、販售來自台灣不同產區的咖啡豆。

| 咖 | 啡 | 大 | 叔 | 品 | 味 | 時 | 間 |

 台灣阿里山石棹地區（Taiwan Alisan）

 明顯的茶感，以及洛神花、哈密瓜般的酸甜感。

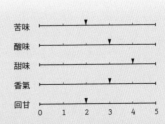

	0	1	2	3	4	5
苦味			▼			
酸味				▼		
甜味					▼	
香氣			▼			
回甘		▼				

山田珈琲店 ✕ 本格派手沖的堅持

☕ 新北市永和區新興街 17 巷 9 號　☎（02）8925-3770

　　回想起五年前的創業過程，山田珈琲店選擇直接前往牙買加藍山產地，在參觀過六、七個咖啡莊園之後，挑選了喜歡的口味帶到台灣，踏出了咖啡事業的第一步。

　　最早的山田珈琲店並沒有對外開放營業，只有一個位在二樓的工作室，業務範圍主要是針對自家烘焙咖啡店推銷牙買加藍山咖啡生豆。由於曾經在日本 Kono 學習咖啡，就把咖啡器具也納入營業項目內，但市場上對這個品牌的熟悉度不高，初期在推廣上碰到些困難。「想把台灣比較沒有的東西帶進來，不管是器具或是沖煮方法。」山田珈琲店一直認為 Kono 在烘焙和萃取上，有著不同的風格，為了想要讓更多喜歡自己沖煮咖啡的消費者認識到這點，就開始四處去做手沖技法教學，漸漸地打開知名度。

店長小檔案

山田珈琲店，從 2009 年開始，原本以銷售牙買加藍山咖啡生豆為主要業務，近來轉型為 Kono 咖啡器具、沖煮教學、熟豆批發零售等項目，以點滴式手沖技法受到玩家們的注目，為台灣咖啡業界帶來新的潮流。

隨著目前在永和的實體店面正式營運，山田珈琲店也把生豆進口的業務探向其他產區的精品咖啡，像是參加巴拿馬 BOP 咖啡競標，讓產品項目更加多元化。但隨著牙買加藍山的產量減少、價格上漲，甚至是品質下降等不利因素接踵而來，就逐漸把業務比重轉移到咖啡器具、熟豆批發零售和沖煮教學這方面，同時引進全台灣第一台由 Kono 研發出來的咖啡烘豆機。

　　談到山田珈琲店對於風味上的堅持，「我們喜歡的是比較傳統的日式厚實口感，同時也專注在萃取和烘焙上。」所以目前在山田珈琲店裡，並沒有銷售一杯杯的咖啡，而是以咖啡豆和器具為主，不論是專程而來或過路的客人，他都會很大方地沖煮咖啡請客人試喝。

　　對於想要自己開業的朋友，山田珈琲店給各位的建議是：「必須要多喝咖啡，知道各種不同產地的風味，而經營者所要思考的部分，是做出客人與自己都喜愛的味道，不要過於追求流行或受到周圍的影響。」

1	2	3
	4	

1 分格的櫃子擺放咖啡器具，美觀又方便客人挑選。

2 以密封玻璃罐保存咖啡豆。

3 以咖啡豆裝飾盆栽、迷你版咖啡生豆木桶擺放名片，從細節展現咖啡店的風味。

4 Kono 濾杯除了透明壓克力材質之外，也常有限定版的顏色。

本格派點滴式手沖技法

　　忠實傳達出 Kono 精神的點滴式手沖技法，主要分為三段注水。首先，使用 Yukiwa 寬口手沖壺，以點滴狀水流在中心處定點注水，緩慢地讓咖啡粉吸飽熱水；接著等到下壺內有些許咖啡液時，開始用與正常手沖相同的水柱萃取，繞圈範圍控制在五十元硬幣大小，這個階段的斷水次數不定，次數多則濃度高，少則味道分明。最後在總水量快要到達時，換成大水柱補水，但要維持咖啡粉接觸熱水後所產生的細小泡沫浮在表面，這樣會讓味道更顯乾淨。沖煮水溫約在 88℃，以 24 公克咖啡粉萃取出 240 毫升咖啡液體。

步驟1　　以點滴狀的水流，在中心處持續定點注水，直到咖啡粉全部浸潤。
步驟2　　細水柱維持在中心處直徑 3 公分左右，持續繞圈。
步驟3　　以雙手穩定控制水流粗細。
步驟4　　最後以大水量澆灌咖啡粉，讓泡沫維持在液面上方。

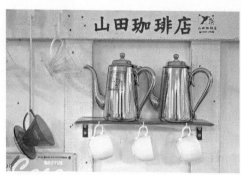

兩個版本的手沖壺嘴各有特點，廣口容易點滴，但要經常練習，細口水柱平穩。而 Yukiwa - Kono 特製版手沖壺（細口），最大的差別在於內部沒有擋水板。

來自日本京都的配方概念

以「Blend J」為名的綜合配方，是來自有位學生帶來一包在日本京都購買的咖啡豆，希望能做出類似的風味，就先把豆子一顆一顆地分類，拆解出組成內容，再經過兩三次的調整烘焙程度，最後才得到令人滿意的結果。主要用烘焙至二爆結束的瓜地馬拉，還有接觸二爆的日曬耶加雪菲，組成有著日曬豆特有的果香調性，且兼具著深烘焙的獨特甜感、微苦及香料般的豐富滋味。

山田珈琲店注重的是如何表現出咖啡的甜味，「很多豆子到某個烘焙度，甜味才會轉換出來。」所以在這裡，大部分的咖啡豆都以中、深烘焙為主，只有少數的品項會烘焙到像一爆結束這樣的淺烘焙。為了達到這個目的，他採用較低的起始溫度、總烘焙時間較長的手法，同時不會有過於急促的升溫曲線，因為他覺得：「要把生豆裡的成分轉換為香氣，需要一定的熱量與時間。」如此的堅持，造成一個小時只能烘焙兩鍋，時間成本相對提高。

全台第一架 Kono 研發的咖啡豆烘焙機

Kono 3 公斤級半熱風烘豆機，在日本原廠的堅持之下不開放拍照攝影，只能用文字敘述讓大家有個概念。它整體的造型類似於日系烘豆機的設計，但在諸多細節部分做了改進，像是抽風馬達的轉速可以微調、十二個火嘴的火排距離可調整，有很多風道管路都做了便於清潔的開口。或許是烘焙鼓的材質或設計，在降溫時非常慢，所以特別在後方增設降溫用的風扇，以利快速降溫，才能進行下一鍋的烘焙。

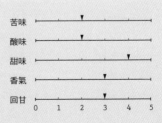

ATTS COFFEE ╳ 與東京同步的美味

☕ 新北市板橋區文化路二段182巷7弄3號　☎（02）8252-1701

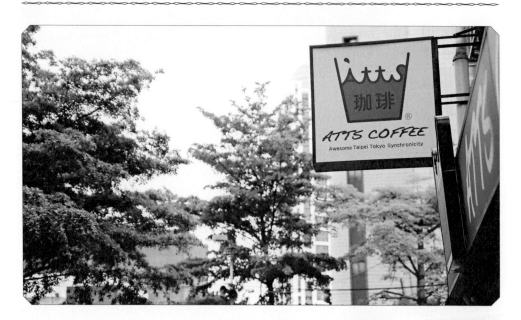

「距離日本最近的咖啡產地，就是台灣。」在 2008 年時，伊藤篤臣為了親眼看到長在樹上的咖啡漿果，特別造訪阿里山。原本在日本星巴克工作的他，第一次喝到淺烘焙的咖啡，也是在這一次的旅程，「台灣產的咖啡真好喝！」在他心中埋下了這樣的念頭。

在日本星巴克咖啡工作約五年的時間，為了和父親伊藤邦夫來台灣一圓咖啡夢想，伊藤篤臣除了取得日本精品咖啡協會 コーヒーマイスター（Coffee Meister）的認定，也曾在表參道大坊珈琲店鍛鍊過手沖技巧，更向堀口珈琲的首席烘豆師大瀧雅章先生學習，精進自己的烘焙手法與概念。

2011 年，ATTS COFFEE 在板橋開幕，日本人的身分為這間店帶來話題，引起不少注意。「開咖啡店是我爸爸退休的夢想，我的夢想是把台灣產咖啡推向世界。」在協助父親的咖啡店步入軌道後，伊藤篤臣和妻子繼續追求屬於自己的天空。目前除了每週會在店內烘焙咖啡豆，大部分的時間都在推廣他的「Alisan Project」產品。

找來日本設計師朋友為「Alisan Project」這個品牌設計形象包裝，伊藤篤臣透過各種管道來曝光銷售，像是在松菸誠品、富錦樹、四四南村的好丘，甚至遠赴台東的咖啡館從事咖啡教學，只要是能讓更多人看見台灣產咖啡的機會，他都不放過。

　　談到來台灣創業這幾年的感想，伊藤篤臣說：「講中文真的很難，尤其是想說明咖啡的事情的時候。」來台三年，靠著上課和自學，其實他的中文程度在一般溝通上已經沒有太大問題。下次有遇到他的話，記得幫他加油打氣！

店長小檔案

伊藤篤臣，34 歲，天蠍座。

這位立志要將台灣產咖啡帶向全世界的男子，來自日本東京，他卻比台灣人更愛台灣產咖啡。曾在星巴克任職五年的時間，但卻在自家烘焙咖啡找到另一片天地，擁有日本精品咖啡協會 Coffee Meister 資格認定，並向堀口珈琲首席烘豆師大瀧雅章先生學習咖啡烘焙。目前在新北市板橋區開業已有三年的時間，同時經營「Alisan Project」品牌。

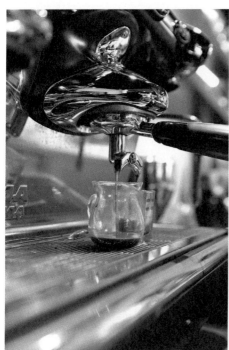

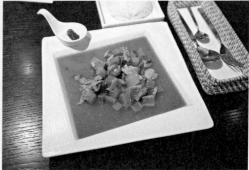

1	2
	3

1　濃縮咖啡的製作，是用 13 公克咖啡粉萃取出 30 毫升，流速約為 18～24 秒。
2　以楓糖、手沖咖啡製成的糖漿是近來大受好評的獨家產品。
3　店內餐點都是由母親伊藤加代子負責，非常道地的日式風味。

蒸らし（むらし）

　　使用 Tiamo 宮廷手沖壺搭配 Hario V60 陶瓷濾杯，水溫控制在 85～88℃ 之間，濾紙不做浸濕的動作，直接進行沖煮。問到這裡的時候，伊藤篤臣教了我們一個日文單字「蒸らし（むらし）」，也就是將咖啡粉先用熱水浸潤，靜置讓其發展，中文叫做「悶蒸」。悶蒸時間經過 20 秒後開始萃取，用 15 公克的咖啡粉沖煮出 180 毫升的咖啡液，這樣的粉水比例是 1：12。照片中，伊藤邦夫正在為我們手沖咖啡，雖是常見的手沖壺，但是壺嘴處稍做改造，讓水柱變細。

淺中深三種烘焙度的三款綜合配方

　　店內主要提供的 ATTS 綜合配方豆，是由哥倫比亞與巴西各佔一半的比例，採用中深烘焙，以哥倫比亞平衡的前中後段，搭配巴西豐厚的油脂感與核果風味，簡單卻實用的組合。另外還有兩款配方，一款是強調果酸，用瓜地馬拉與衣索比亞做淺烘焙；另一款是主打巧克力風味的深烘焙配方，裡面有盧安達、曼特寧、哥倫比亞。

　　會有這麼多種配方的原因，伊藤篤臣說：「單品豆只能表現出烘焙技巧，綜合配方則是烘豆師對於咖啡風味的整體概念。」

　　在烘焙手法上，他認為一開始的「脫水」階段，也就是把水分除掉的這個過程最為重要，而在烘焙完成後，就會利用杯測的方式來鑑定咖啡風味。如果有讓人不舒服的味道，則去思考是在烘焙過程中出現什麼問題，下次烘焙時做出修正，如此反覆地驗證自己的手法。

台製烘豆機烘焙台灣咖啡豆

　　ATTS COFFEE 所使用的是台製 4 公斤級半熱風烘豆機，放置在用透明玻璃做隔間的工作區，伊藤篤臣表示，當初是因為預算的考量所以選擇這個機型，目前應付批發與零售的業務量來說，已經足夠。

|咖|啡|大|叔|品|味|時|間|

 衣索比亞耶加雪菲
（Ethopia Yirgacheffe WP）

 有著明顯的蜂蜜甜味和茶感，酸味幾乎沒有，平順柔和應該是日系咖啡館主張的調性。

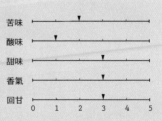

	0	1	2	3	4	5
苦味			▼			
酸味		▼				
甜味				▼		
香氣				▼		
回甘				▼		

沙貝葉咖啡 ✕ 跳出三界外，不在五行中

新北市淡水區新民街 196 號　☎ （02）2623-1388／0910-066-181

原本是廣告公司的負責人，林昔志當初只是想經營副業，所以選在這個地點開設餐廳，那時候店內有五、六個員工，經營五年的時間，每個月卻平均要賠上十萬元，只好選擇結束生意。後來購入烘豆機後，開始專營咖啡的項目。「總覺得自己還沒準備好，所以到現在沒有名片和招牌。」他謙虛了，其實以沙貝葉咖啡獨特的風味，早已經在業界和同好間廣為流傳。

「因為很少跟業界交流，都是靠自己關起門來做實驗，找到喜歡的味道。」林昔志對於生豆品項的追求可說是相當瘋狂，庫存多達六十幾種、數百公斤，但多以抽真空的方式來保存，避免產生風味上的衰敗。而烘焙好的咖啡豆，他堅持只使用十四天的時間，寧願做成冰滴咖啡，也不會在架上出現。因為這樣的堅持，有不少外縣市的客人請他幫忙郵寄咖啡豆。

沙貝葉咖啡除了林昔志這個老闆之外，只有一個領薪水的工讀生，但卻常看到不同的人在吧檯裡面沖煮咖啡。「這些都是熟客，教過他們怎麼沖煮咖啡，目前大概有七個人，我不在的時候可以代班。」真的很有趣，他說這裡的客人絕大部分都是男生，認得出來的熟面孔大概有七、八十位左右，每年會多出十幾個，只有假日的時候才有外地客上門。

隨興自在的風格，讓客人們來沙貝葉喝咖啡就像是回到自己家，各式各樣職業的人們，都在這裡自然地聊著天，逗個貓、抽根菸，大半天的時間就這樣過去了。

店長小檔案

林昔志，51 歲，水瓶座。
前廣告人，現為任性的咖啡人。

僅此一家的悶蒸絕活

　　手沖咖啡使用 26 公克咖啡粉萃取約 310 毫升，Kalita 磨豆機研磨刻度 4.5，淺烘焙咖啡豆的沖煮溫度控制在 92℃、中烘焙則在 88℃ 的水溫，搭配的是 Takahiro 不鏽鋼手沖壺和 Kono 濾杯。

　　非常特別的是在悶蒸階段的手法，採取分段預浸的概念，將咖啡粉分數次倒入濾杯中，右手執壺注水，左手分次倒入咖啡粉，依次注水，每次悶蒸約 5 秒。林昔志說：「這樣可以讓咖啡粉平均地吸收水分，不會有粉水分離的現象，真要說缺點的話，那就是會把味道萃取得太完整。」

「風門也是可以不開的啊！」

　　以單品手沖咖啡為主的沙貝葉咖啡，每個月還是會烘焙 2～3 款不同配比的綜合配方，都是採先混再烘的方式，林昔志說：「分開烘的變因過大，複製困難，這些配方通常做為店裡教學訓練測試、加牛奶使用。」像這款綜合了哥倫比亞 MDLS、日曬衣索比亞、巴西達特拉，表現出巧克力風味與酒香，他覺得不要有相抵觸的味道，才能在同一個配方裡面。

　　「風門也是可以不開的啊！」沒有所謂的悶蒸、脫水等動作，按照質地的軟硬做判斷、分成皮層和肉層的概念，把咖啡生豆當成穀物來看待，跟我們所認知的烘焙方式截然不同。多以極淺烘焙為主，強調的是要突顯出前段香氣，但豆心一定要熟透。完全靠著摸索與實驗的林昔志，找到屬於自己的烘焙手法，一般人很難複製。

　　烘焙好的咖啡豆隔天就上架使用，超過十四天就拿下來，這是林昔志對咖啡品質的堅持。

自己改造的烘豆機

看起來是台製 1 公斤級半熱風烘豆機，但已經做了許多改裝，像是將固定排風閥門的螺絲卸下，讓它可以完全密閉，這樣排煙被阻斷，最末端的集塵筒也派不上用場，所以銀皮都會留在烘焙鼓內。問起這樣要怎麼判斷生豆的烘焙狀況，林昔志說：「水氣會從這個地方流出來，從味道的酸感來做判斷。」果然像他說的一樣，排氣閥門正下方處還殘留著水痕。

烘焙鼓，也就是內鍋，整個被拆了下來，一圈一圈的銅線纏繞上去後再焊緊，增加鍋爐的蓄熱和密閉效果，但卻因此重量大增，被迫要更換軸承和馬達，不然就無法順利轉動。也因為這樣的設計，要定期利用倒入生豆，不開火空轉，以清除烘焙鼓內殘留的銀皮碎屑。

1	
2	3 4

1　店內也有賽風咖啡、冰滴咖啡。
2　店貓。
3　Kalita niceCut 磨豆機
4　林昔志的收藏品之多，這裡只是冰山一角。

| 咖 | 啡 | 大 | 叔 | 品 | 味 | 時 | 間 |

 衣索比亞日曬耶加雪菲霧谷（Ethopia Yirgacheffe DP Misty Vally）

 明顯的花香、香水調性、溫和的酸質，令人魂牽夢縈的一杯。

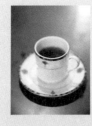

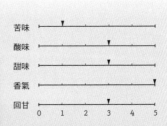

	0	1	2	3	4	5
苦味		▼				
酸味				▼		
甜味				▼		
香氣						▼
回甘			▼			

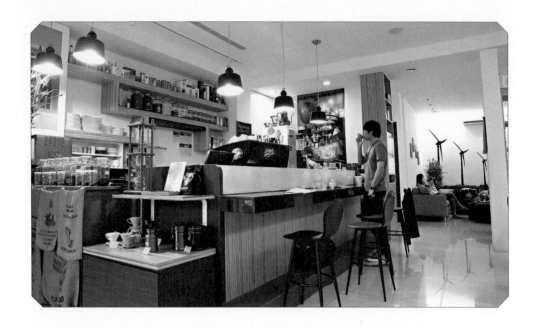

易斯特咖啡 ╳ 追求平衡的完美配方

☕ 新北市永和區得和路 106-1 號　☎（02）2945-1611

店長小檔案

「**想**起第一次喝到 Nekisse 這種精品咖啡的時候，真是嚇傻了我！」劉得逸原本任職於知名連鎖咖啡店，計劃在工作的同時，學習開業的相關技能。有一次在自家烘焙咖啡館喝到衣索比亞日曬處理法的咖啡豆，濃郁的熱帶水果風味讓他驚訝不已，他想找出如何重現這種味道的方法。

在參加過烘豆機設計者張進源所舉辦的講習活動，他深深覺得：「這樣的咖啡，和我想像的不一樣。」所以他決定辭去工作，利用這個位在永和老社區巷弄內，原本是父親經營文具外銷貿易公司的店面，直接開起自家烘焙咖啡店。

在開業的初期生意並不好，社區型的商圈在平日的人潮很少，假日雖然會客滿，但在沒有限制消費時間的情況下，客人往往一坐就是兩、三個小時以上，周轉率不高導致業績沒什麼起色。想起這些，劉得逸略帶無奈地笑說：「做咖啡真的很難賺啊！這是條很辛苦的路。」

所以他建議，在開店前就要先計劃好最主要想做的是什麼樣的客群，雖然開店後想法會有所改變，但秉持著想要分享這樣的味道的初衷，與同行交流，並且從客人身上聽取意見，一間有著自己特色的咖啡館就會慢慢成形。

劉得逸，33 歲，處女座。

把咖啡當成工作，認為衝浪才是生活的率性男子，每逢公休日一定會前往頭城海邊衝浪，給人健康帥氣的印象，曾為知名日系服飾代言。開業三年，之前短暫任職於連鎖咖啡店，卻在自家烘焙咖啡裡找到了樂趣。

1：9 粉水比，突顯淺中焙咖啡豆的特色

劉得逸認為，使用 Hario 電子秤和壓克力手沖架，在訓練新進員工或是修正咖啡風味時，能有更確實的數據可以佐證。使用 17 公克咖啡豆，富士鬼齒磨豆機刻度調至 4.5 後研磨，配合 Kono 名門濾杯，一開始注入 20 公克的熱水，悶蒸 10 秒鐘，接下來持續注水，中間斷水一次，直到萃取出 150 毫升的咖啡液體為止。將近 1：9 的粉水比讓前中段的特色比較明顯，這也是為了配合店內單品大多是淺中焙的緣故，味道集中而突出，讓客人喝一口就能記住。

獲得美國 Coffee Review 高分評鑑的綜合配方

改良於曾在美國 Coffee Review 評鑑網站獲得 91 分的綜合配方，有烘焙到二爆程度的巴布亞新幾內亞、二爆之前的哥斯大黎加、日曬耶加雪菲，一爆結束再 30 秒的水洗耶加雪菲。四種咖啡生豆分開烘焙後，再以一定比例混合。

這個配方是怎麼樣被建構出來的呢？他說：「原本就想要做出濃縮咖啡跟卡布其諾都好喝的豆子。」劉得逸自己喜歡像是盧安達這種非洲豆的柑橘調性，還有日曬耶加豐富的熱帶水果氣息，所以沒有用像那種烘不好就容易產生強烈而複雜口感的曼特寧，而是選擇相對乾淨的阿拉比卡種爪哇或是巴布亞新幾內亞來當作主軸，最後，再找來哥斯大黎加扮演均衡整體風味的角色。

而配方內容會修改的主要原因，除了原本負責主體風味的爪哇阿拉比卡種缺貨，還有就是被水洗耶加取代的盧安達出現品質不穩定的狀況。在烘焙手法方面，他認為，適度調整一爆開始到密集這個區間的風門大小，並同時降減火力，就能讓咖啡風味更加豐富。

另外還有一款獲得 93 分的花果森林配方，呈現出豐富的果酸調性，劉得逸不定期都會把烘焙好的咖啡豆送去 Coffee Review 評測，期待他下一次的更好表現。

少見的獨立冷卻槽抽風系統

這台有著雙火排控制的 1 公斤級烘豆機，是台灣貝拉貿易代理的暢銷機種，由於售價只有進口品牌的三分之一，還有能夠連續烘焙這兩個相當大的優勢，是不少自家烘焙咖啡店選擇它的原因。獨立的冷卻槽抽風系統，在烘豆機中是少有的設計，讓使用者能夠在進行烘焙時，同時冷卻，省掉等待的時間。要控制烘焙鼓內的排氣量大小，可以利用手動式轉盤來調整，但由於沒有明確的度量刻度，這部分就得憑經驗來做判斷。

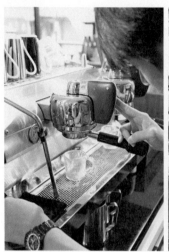

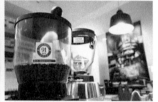

```
1 2 3
   4
```

1　易斯特咖啡是台灣第一個使用可調整萃取壓力的「Slayer 義式咖啡機」的店家。各自獨立的預熱、蒸汽、沖煮鍋爐，透過 PID 微電腦溫度控制，並利用機械式與電子式零件相互配合，可以隨意變化沖煮壓力或固定壓力。由於 Slayer 必須手動控制咖啡流量，所以在萃取每一杯濃縮咖啡時都必須全神貫注。使用 19 公克咖啡粉，在 35 秒左右萃取出 35 毫升的濃縮咖啡，味道乾淨，整體感順暢，平衡度高。

2　店內主要使用 Anfim 平刀式磨豆機研磨配方豆，而另一台 Mazzer Kony 錐刀式磨豆機則用來研磨單品濃縮咖啡的豆子。

3　店內不只販售咖啡豆，也提供月兔印琺瑯壺或 Chemex 咖啡壺等經典手沖道具。

4　2013 年，café est. Espresso 獲得美國咖啡評鑑機構給予 91 分的佳績。

直擊生豆庫房

擺在沖浪板旁邊的是 Haier 牌紅酒櫃，裡面放的不是紅酒，而是咖啡生豆，目的是為了透過常溫儲存以保持生豆品質的良好。劉得逸說，他在選購咖啡生豆時，首先考慮的不是價格，而是瑕疵豆的比率，並且都會在烘焙前再次挑除蟲蛀、發黑這類的瑕疵豆。

|咖|啡|大|叔|品|味|時|間|

 衣索比亞耶加雪菲
（Ethopia Yirgacheffe WP）

 乾淨，是我對它的第一印象。隨之而來是像葡萄柚、檸檬般的酸味，很是討喜。中段飽滿，餘韻略帶巧克力味，能感受到這兩年劉得逸在烘焙咖啡豆方面的進步和用心。

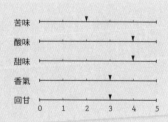

```
苦味  ├────────────▼──────┤
酸味  ├──────────────────▼─┤
甜味  ├──────────────────▼─┤
香氣  ├────────────▼────────┤
回甘  ├──────────▼──────────┤
      0   1   2   3   4   5
```

木木商號 ✕ 咖啡，才正要開始

☕ 新北市板橋區三民路二段 62 號　☎ （02）2959-6969

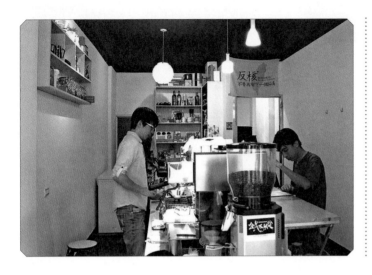

店長小檔案

林政喬，32 歲，獅子座。

半工半讀時期就在連鎖咖啡店上班，之後陸續在自家烘焙咖啡館工作，自行創業前就已經有將近五年的咖啡資歷，現於新北板橋經營木木商號，至今已一年半。曾獲得 2011 年台灣咖啡大師競賽第七名的成績。

從高中開始就唸夜校的林政喬，其實做過不少性質的工作，他回想起當時說：「或許是我們這世代長人的小孩，因為比較沒有經濟壓力，常很難認真地投入一個工作，除非你對這個東西是有熱情的，所以那時就想找個自己會喜歡的工作內容。」

先從連鎖咖啡館了解到產業的概況，接下來他想要進一步地讓自己有所成長，轉向著重專業技能的自家烘焙咖啡店，陸續經歷了水岸咖啡、立裴米緹、Fika Fika 等知名店家的工作經驗，對於他在建立咖啡風格這方面有很大的幫助。像是受到老闆的鼓勵，初次參加以義式咖啡為主的台灣咖啡大師競賽，就獲得第七名的優異成績，林政喬認為，參加比賽是對自我的評量，可以知道自己不足的地方。

後來在開店創業時得到前任雇主的幫助，價值數十萬的全新義式咖啡機就這樣無償地借他使用，林政喬語帶感激地說：「一個人能做的事情有限，不管是在資金上或其他方面，如果能找到想法接近、可以一起努力的老闆，把咖啡的美好推廣給更多人知道，其實就算不開店，也是很棒的事情。」可惜因為職務上的調整，當初這樣的設想沒有完成，後來選擇在自烘店競爭沒有那麼激烈的板橋區，繼續為推廣精品咖啡而努力。

開店一年多來，他自己感覺到說：「其實很多問題，是沒有開店不知道的，像是我們剛來這邊的時候，不管是自己或別人烘的咖啡豆，怎麼煮都不夠好喝。」不斷地調整沖煮和烘焙手法，甚至在濾水設備與水質上動腦筋，只為了一個找不到原因的狀況。同時，面對原本習慣超商咖啡的在地消費者，特別推出外帶優惠價的模式，讓自家烘焙精品咖啡不再那麼高不可攀。

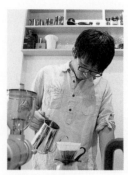
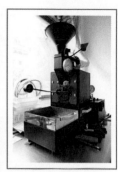

通常對於想要開咖啡店的朋友，都會先用勸退的角度問說：「真的確定嗎？不要那麼想不開。」他認為成功的祕訣，在於要很清楚地知道，自己要提供給客人的是什麼東西，核心價值必須很明確。在沒有充足資金的狀況下，就只能以時間當作資本，耗費體力來換取報酬。

新鮮的咖啡豆，悶蒸時間較長

林政喬習慣使用 Hario V60 新版玻璃濾杯搭配 Kalita 不鏽鋼手沖壺，直接以雙層玻璃杯盛接，最下方用電子秤計量。15 公克重的咖啡豆，以小富士鬼齒磨豆機研磨刻度 3.5，注水總量為 200 公克重，沖煮溫度控制在 90℃。首先注入約兩倍粉重的熱水進行悶蒸，悶蒸時間視咖啡新鮮狀況和烘焙程度而定，較新鮮的咖啡豆則悶蒸時間較長。接著持續注入熱水，其間斷水兩次，以水位不要滿過咖啡粉初次膨脹時的上限為準。

義式咖啡首重均衡，單品咖啡則強調產區風味

木木商號店內所使用的綜合配方，包括瓜地馬拉安提瓜、兩款衣索比亞耶加雪菲，分別是水洗和日曬處理法，混合後烘焙，烘焙度約一爆完全結束、二次爆裂之前。談到配方組成的概念，林政喬說：「我個人喜歡水果般的香氣，所以用比例還滿高的耶加雪菲當作主體，但同時需要兼顧到口感，另外選擇風味上比較接近的中美洲系咖啡豆，做一個混合。」烘焙完成後，會養豆十天以上再使用。純飲濃縮咖啡時，細緻的酸質明亮且穿透力強勁，讓人感受到明顯的蜂蜜甜感，質地厚實度中等。

聊到咖啡要怎麼烘焙才會好喝？他認為：「以義式咖啡來說，均衡度非常重要；單品咖啡則是要表現出產區風味。」所謂義式的均衡度，是說像使用耶加雪菲這類的咖啡豆時，厚質度會比較薄弱，所以可以藉由烘焙的方式來提升口感，但有時這樣做會犧牲掉部分的香氣。

至於在烘焙手法上，會藉由調整機器的排氣風門和控制烘焙時間，來達到提升口感的目的，通常在一定烘焙量的狀況下，他的火力強弱是相對固定的。

看起來不太專業，但穩定度出奇地好

在開業之前就已經購入的台灣製 Cube 500 小型直火式烘豆機，這個版本的排煙和冷卻是共用同一個抽風馬達，所以另外用冷卻槽來負責冷卻烘焙完成的咖啡豆。抽風馬達的轉速可以做調整，是這台機器在設計方面比較有趣的地方，所以在烘焙時，是藉由控制抽風效能來達到味道的修正，而不是調整風門大小。雖然各個部件看起來不是那麼專業化生產的產品，但是穩定性卻出乎意料地良好。

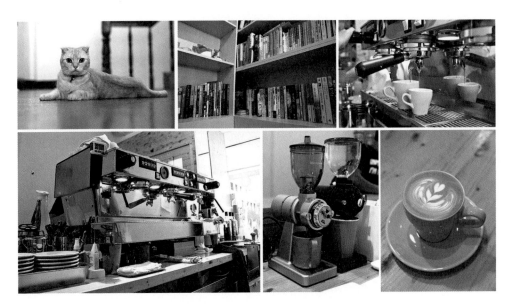

1	2	3
4	5	6

1 店貓 MuMu 有著俏皮的摺耳，溫馴的個性非常受到客人喜愛。

2 咖啡相關書籍幾乎都完整收藏在店內書架上。

3 濃縮咖啡以 20 公克的咖啡粉，分流萃取出各 25 毫升，時間約為 25±3 秒，沖煮溫度是 93.5℃。但沖煮把手內的濾杯有更換，是購自 Espresso Parts 網站的產品。

4 La Marzocco Linea 半自動義式咖啡機。

5 店內出杯主要使用小富士磨豆機，左邊銀色的 Kalita NiceCut 負責測試用。

6 無論是奶泡細緻度和風味口感，木木商號的卡布奇諾咖啡都無可挑剔。

| 咖 | 啡 | 大 | 叔 | 品 | 味 | 時 | 間 |

 衣索比亞日曬耶加雪菲莉可合作社
（Ethopia Yirgacheffe Reko）

 飽滿的茉莉花香氣，水果甜感極佳，
是個舒服的柑橘系酸質，前中後段的
平衡感也非常的好！

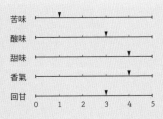

	0	1	2	3	4	5
苦味				▼		
酸味					▼	
甜味			▼			
香氣					▼	
回甘		▼				

Part ❸
唾手可得的世外桃源

{ 桃園 }

咖啡先生 「先讓客人認同你的咖啡，就算他原本喜歡喝深烘焙也無所謂，
再慢慢讓他了解淺烘焙咖啡的滋味。」

{ 新竹 }

翔頂咖啡 「單品咖啡都是以一冰一熱的方式出杯，所以要兼顧兩者的口
感，讓客人飲用起來很舒適。」

墨咖啡 「藉由記錄來重現好的味道，是非常重要的。」

Piccolo Coffee 「以一支豆子當主軸，再搭配其他豆子，補足添加牛奶後不
足的風味。」

{ 苗栗 }

OLuLu 「你希望它達到什麼樣的味道，在烘焙的時候就要想好。」

{ 台中 }

珈琲院 「烘咖啡就跟練功夫一樣，不是按照秘笈上的招式比劃，就可以說
你學會了。」

咖啡葉 「烘焙本身是很簡單的，比較困難的是怎麼去修正，必須自己會喝
咖啡、煮咖啡，才能烘好咖啡。」

The Factory- Mojocoffee 「如果用看起來很蠢的方法，泡出很好喝的味道，
客人就會覺得這樣泡也不錯。」

{ 雲林 }

芒果咖啡 「耶加雪菲是讓我們踏入精品咖啡的第一支豆子；是我們最喜歡
的風味。」

{ 嘉義 }

33+V. 「在不改火排的狀況下，火力對應到烘焙鼓的升溫狀況是不同的，
兩者差異很大。」

咖啡先生 ✕ 不遠萬里地把愛傳出去

☕ 桃園縣龜山鄉忠義路一段 106 號 ☎ (03) 319-5834

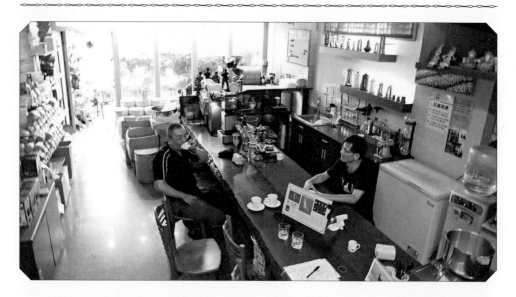

很多人認識桃園龜山的咖啡先生丁福良，其實是從寮國希望小學的故事開始，他說：「去寮國大概有六、七次，其中帶團去參觀咖啡莊園就有四次。主要是因為莊園主人 Alan 想為當地做點事情的堅持，打動了我。」所以他每賣出一磅有機種植的寮國迪爾它莊園咖啡豆，就捐出一美元給希望小學當基金，經過多年時間與各界善心人士的努力，學校已經落成，醫療所也緊接在後地為這個偏遠地區的人民提供妥善照護。

一磅一美金的捐款看起來或許不多，但以咖啡先生這間咖啡店的位置來看，六年前剛搬遷過來的時候，真的可以說是人煙罕至、門可羅雀，有時候一整天下來，連半個客人都沒有。丁福良說：「地點不好就要靠時間，還好是房租便宜，不然真的撐不過來。」目前每個月咖啡豆銷售量可以達到 800 磅的成績，真的都是靠一點一滴的累積而來。

丁福良覺得，產品越複雜越難賺錢，所以他專注於手沖咖啡和銷售咖啡豆這兩件事情，他說：「我的客人回購率很高，因為通常會自己買咖啡豆回家煮的，忠誠度比較好。」在我看來，其實是因為他很擅長於客人溝通，所以特別請教他在銷售咖啡豆方面有什麼訣竅？

「投其所好吧，先讓客人認同你的咖啡，就算是他想喝深烘焙的也無所謂，再慢慢讓他了解淺烘焙咖啡的滋味。」他不藏私地跟我說。「好的酸帶甜，通常習慣了淺焙咖啡後就很難回頭。」不管你是熟客或第一次上門，都能感受到丁福良對於咖啡的熱情，尤其是關於寮國參訪的大小事，聽著聽著都忍不住想要報名參加了呢！

丁福良，45 歲，牡羊座。

以咖啡先生為名，從任職於烘豆工廠到目前的咖啡店，將近十年的咖啡資歷，也是桃園地區最早一批的自家烘焙咖啡業者。數次帶團前往寮國，除了拜訪迪爾它咖啡莊園並引進咖啡生豆之外，更號召各界善心人士資助當地希望小學工程。現投入教學輔導，並開始加盟體系運作，在林口、桃園、竹北有分店。

店長小檔案

1	2	3
4	5	

1　店門前的庭院綠意盎然。

2　老闆自己動手做的球型燈，是咖啡麻布袋回收再利用的環保產品。

3　從寮國來的咖啡樹苗，生機勃勃地在台灣的土地上生長。

4　除了銷售咖啡豆，周邊器具也相當齊全。

5　多達二十幾種的手沖壺，不難看出老闆對手沖咖啡的熱愛。

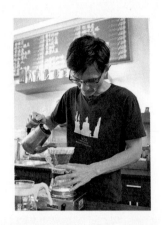

大水柱、短悶蒸，沖出清爽口感

雖然是粉水比 1：10 的沖煮比例，但是喝起來卻不會過於濃烈，反而是清爽順口的類型。因為在萃取過程中使用較大的水柱以及較短的悶蒸時間，所以用的是 Kalita 這把廣口型壺嘴的銅製手沖壺，搭配流速快的 Hario V60 玻璃濾杯，30 公克的咖啡豆，以 Kalita niceCut 磨豆機研磨刻度 3.5 的粗細度，水溫控制在 90℃，前段悶蒸 10 秒，再用比一般較大的水柱，過程中斷水兩次，萃取出 300 毫升的咖啡液體。

馬拉巴獨特的麥香和堅果味

命名為七號綜合的配方豆，是將瓜地馬拉薇薇特南果、寮國迪爾它莊園、日曬摩卡、曼特寧 G1 等四種咖啡豆，先行混合後進鍋烘焙，在接近二爆密集時下豆。再加入烘焙度較淺、約在一爆中的印度馬拉巴。會這樣搭配的原因，丁福良說：「是要取馬拉巴獨特的麥香和堅果味。」另外四種混烘的部分則表現出圓潤滑順、餘韻強勁的風味。

在烘焙手法上，丁福良會在前段就把排氣打開、大火力，讓生豆的水分、銀皮充分脫除。接下來就關閉排氣，直到一爆再次打開，讓咖啡豆盡情地爆烈延展。他說：「乾淨很重要，像我自己體質不好，在空腹的時候喝了也不會不舒服。」同時他也認為，大部分的咖啡豆烘焙度控制在二爆之前，可以保留住較多的味道，風味最好。

直擊生豆庫房

將咖啡生豆從麻布袋裡倒至有蓋紙筒內存放，這個做法除了可以避免日光直射，也可以防止咖啡蟲害肆虐，同時店內也不會有惱人的麻布袋粉屑或味道。

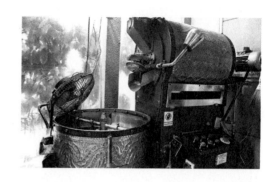

特殊合金材質，導熱、聚熱穩定

　　店內使用的 Lysander 5 公斤級半熱風烘豆機，購入時間已有五年，浮雕花紋的銅質外殼依舊搶眼。丁福良認為，這台機器由於具有特殊合金材質的烘焙鼓，所以在導熱、聚熱效果上都有很穩定的表現。

1　2　3　4　|

1　店內沒有販售義式咖啡，經典的 Faema E61 咖啡機只用來充作熱水機使用。
2　Kalita niceCut 磨豆機，特色是細粉少、味道乾淨。
3　Kalita 保溫爐，讓下壺保持恆溫，解決手沖咖啡溫度過低的問題。
4　丁福良十年來持續使用這把 Kalita 銅壺，容量 0.7 公升，配有防燙設計的電木手把。

|咖|啡|大|叔|品|味|時|間|

 黃金曼特寧
（Indonesia Golden Mandheling）

 有著深烘焙特有的苦巧克力餘韻，卻能嚐到些許奶油般的油脂感，還有焦糖甜香，較低的萃取率讓這杯咖啡沒有過多的負擔，「順口」是形容它的最好詞彙。

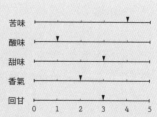

苦味
酸味
甜味
香氣
回甘

0　1　2　3　4　5

翔頂咖啡 ╳ 綠禾塘新瓦屋

☕ 新竹縣竹北市文興路一段 123 號　☎（03）668-3510

八年前，原本從事資訊業的陳河志，想要找份能結合興趣的工作，應徵到位於新竹市演藝廳內的自家烘焙咖啡店，擔任咖啡師的職務，在工作約兩年後，選擇在三峽北大商圈開設屬於自己的咖啡館。可惜因為租金與商圈發展尚未成熟，只短暫地營業了一年時間，就結束掉店面的生意。而接著在朋友的介紹下，進入連鎖有機超市體系，擔任烘焙咖啡、教育訓練的工作，就這樣一轉眼過了四年。

「坦白說也是個緣分，一路以來有很多人，在我需要的時候就會出現。」短暫地前往中國遼寧，半年內協助複合式餐廳的展店業務，回來台灣之後，加入了友人先進駐在竹北客家文化保存區內的綠禾塘團隊，他對於咖啡的理想從沒停下來過。

店長小檔案

陳河志，37 歲，金牛座。

從事咖啡行業約八年的時間，期間多次參加台灣咖啡大師競賽，也曾獲得首屆古坑創意咖啡競賽冠軍、世界盃虹吸咖啡大賽台灣區選拔賽亞軍、季軍等優異成績。現與友人在竹北新瓦屋客家文化保存區內，共同經營翔頂咖啡與綠禾塘友善市集。

　　「第一次會參加比賽，純粹是想藉由比賽來磨練自己的技巧。」參加過三次 TBC 台灣咖啡師競賽的陳河志，透過這個場合認識來自台灣各地的咖啡師朋友，尤其是在初次比賽中就得到陌生人的幫助，讓他印象深刻，這成為他持續參加比賽的原因。

　　提到當時短暫的開店經驗，陳河志很坦承地說：「以當時來說，自己完全沒有經營的概念跟能力，一個沒有經驗的新手就是最大的致命傷。」雖然投入約一百五十萬左右的開業成本，但他並不覺得後悔，因為從中得到的經驗和認識的朋友，帶給他很大的幫助。

　　對於想要投身自家烘焙咖啡的朋友們，身為過來人的陳河志，給出很誠懇的建議：「這個行業是個不歸路，喜歡上咖啡後要回頭是很困難的，同時這也不是很夢幻的工作，不論是技術上或心態上，都必須要先做好準備才行。」

0.3公分的水柱

　　細口手沖壺搭配免濾紙的不鏽鋼金屬濾網，研磨粗細為 Kalita niceCut 刻度 2.5，粉水比是 1：12，沖煮溫度設定在比較高的 95℃。如果以使用 20 公克咖啡粉來說，從開始注水，到粉層完全浸潤後流出第一滴咖啡液，才開始計算重量，最後萃取出 240 公克的液重。注水時的水柱粗細大約會是在 0.3 公分左右，注水範圍控制在中心處約一半的面積，過程中不斷水，總時間約為 1 分鐘。「單品咖啡都是以一冰一熱的方式出杯，所以要兼顧兩者的口感，讓客人在飲用的過程都是很舒服的感覺。」擅長賽風咖啡的陳河志，對於手沖咖啡也很有自己的想法。

一種豆子，兩款風情

　　翔頂咖啡店內所使用的，是由曼特寧和巴西所組成的綜合配方，分別烘焙後再混合，前者烘焙程度較深，約在接觸二爆；後者則是一爆結束後尚未二爆就下豆。純飲濃縮咖啡時，口感輕柔、柚子般的酸質非常明顯，伴隨著焦糖似的甜感，並以堅果巧克力餘韻做結尾。

　　談起配方的組成概念，負責烘豆的陳河志說：「我的配方組成比較單一，是利用巴西來協調曼特寧的酸質，主要的用途是用來製作創意咖啡。」因為要和現場所販售的農產品有連結性，如果是風味過於強烈的濃縮咖啡，就容易掩蓋掉其他食材的味道。

　　而要怎麼烘出好喝的咖啡呢？陳河志認為，要先從客人的角度來想，喝到這杯咖啡時的感覺是舒服的嗎？所以咖啡豆最起碼要烘熟，當烘焙完成後，會先用手沖的方式來做風味上的判斷。而同一款咖啡豆，他會提供兩種不同風味的烘焙度。首先，是第一次爆裂停止就下豆，以香氣為主體的風味；另外還有當第一次爆裂停止時，在溫度不升高的狀況之下，讓咖啡豆繼續在烘焙鼓內 1 分鐘，這樣的手法會讓口感比較厚實飽滿。

以排氣溫度做為烘焙依據

使用超過五年的德國 Probat 1 公斤級半熱風式咖啡烘焙機，陳河志對於這款機器可說是駕馭自如，他認為德製烘豆機的穩定度相當好，比較不受外在影響，他目前以排氣溫度來做為烘焙依據。烘焙鼓內的抽風排氣量是固定的，除非從機器外部，位於排氣管上面的閥門去做調整，但原廠不建議在烘焙過程中這樣做。如果後端排氣管被堵塞，導致排氣不順暢，則會被強制切斷火源。

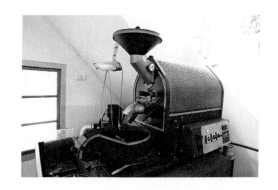

 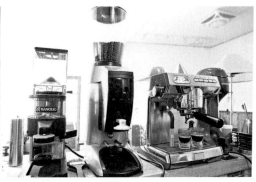

1　2　3　｜　　1　濃縮咖啡以 15 公克咖啡粉，萃取出 60 毫升，溫度設定在 93℃。
　　　　　　2　看似無酒精啤酒，其實是利用濃縮咖啡製成的創意飲品，加入氣泡水和麥芽，喝起來跟真的啤酒沒有兩樣。
　　　　　　3　陳河志特別選用 Tiamo 家用型單孔義式咖啡機（右一），呈現出不輸專業機器的口感。

| 咖 | 啡 | 大 | 叔 | 品 | 味 | 時 | 間 |

 屏東大武山（Taiwan Pingtung Dawu-Mountain）

 熱飲時，能明顯喝到甘草甜味或是像仙楂般的酸甘；製作成冰飲，則滿是仙草茶般的甜感。

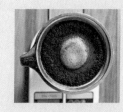

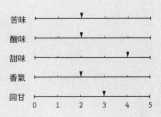

苦味
酸味
甜味
香氣
回甘

0　1　2　3　4　5

墨咖啡 ╳ 承載生活與夢想的所在

☕ 新竹市東區林森路 180 號　☎（03）522-0608

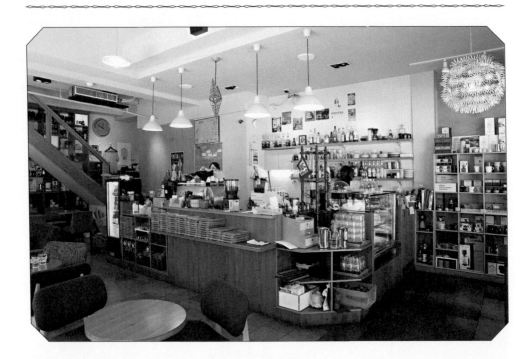

　　曾在湛盧咖啡擔任店長的周義翔，任職期間曾負責開展分店的工作，像是湛盧狂草店就是他離職前的代表作。他回想起當時：「從新進員工的教育訓練到烘焙咖啡，甚至是開著車出去送貨，那段時間讓我認知到開一家咖啡店需要具備什麼能力和條件。」光是想到每個月要發給夥伴們的薪水，無形中的責任感讓他肩負重擔。

　　「見自己、見天下、見眾生。」

　　引用電影《一代宗師》裡面的台詞，周義翔說自己從事服務業的過程剛好是反過來：「桌邊服務面對客人時，收集到非常大量的意見和資訊；我也到很多咖啡館去喝咖啡，觀察成功與失敗的原因是什麼，並了解自己的高度在哪裡。」開店前他花了整整一年的時間前往台灣各地咖啡館，甚至遠赴東京、京都，探索咖啡產業的各種面向，從而找到自己想要的是什麼。

　　「咖啡館應該是個可以安身立命，完成所有夢想的地方。」所以墨咖啡的一、二樓空間被規劃成多用途功能，包括有客席、甜點烘焙、二手書、藝文空間。

店長小檔案

周義翔，34 歲，射手座。

大學畢業後任職於湛盧咖啡四年的時間，擔當店長一職；三年前於新竹開設墨咖啡，通過美國精品咖啡協會 Q-Grader 杯測師資格認證。

在裝潢之前找過多位設計師詢價，由於室內面積多達上百坪的緣故，光是設計和監工費用就要 90～180 萬左右，周義翔毅然決定自己完成這個部分。「想到省下來的錢，可以用來升級咖啡設備，就硬著頭皮做下去。」先去書局買些室內設計相關書籍埋頭苦讀，再自己丈量尺寸把圖稿給畫出來，整整十八張各式圖面，這樣就花了他四個月的時間。

被許多施工班頭拒絕後，終於有位好心的木工師傅願意承接這個外行人畫出來的設計圖，幫他找來其他水電、泥作、油漆的工班，周義翔說：「每天從早上八點到下午五點，我都待在現場跟師傅們溝通意見。」就這樣磕磕碰碰地完成墨咖啡的裝潢。

對於想要經營自家烘焙咖啡的朋友，周義翔的建議是：「開店不會只是個夢想，而是個目標，為了完成這個目標，就必須做很多功課，誰做的功課比較深、比較足，就能在這個產業裡站穩腳步。」他同時認為，只去上課學技術是不夠的，必須先真正踏進來，才能瞭解到自己所具備的優勢或欠缺的能力。

新鮮的咖啡，沖煮水溫低

手沖咖啡的部分，使用 Kalita 經典銅質手沖壺搭配 Hario V60 陶瓷濾杯，以 20 公克咖啡粉萃取出 210 毫升，水溫 88℃ 為基準，淺焙或養豆時間超過十五天以上，則用較高的 90℃ 來沖煮，周義翔認為：「店內的咖啡豆都在烘焙完成後三天就上架使用，這麼新鮮的咖啡，在吸水後的發粉（膨脹）狀況會太厚，流速會變慢，所以要用低一點的水溫。」研磨粗細為小富士磨豆機刻度 5，他覺得鬼齒式磨豆機的特性，在於能夠表現出比較圓潤而乾淨的味道；而轉速慢的平刀式 Kalita niceCut 則用在咖啡杯測，方便找出瑕疵風味。

黑潮、日出、日落、藍調

墨咖啡店內共有四款配方，黑潮、日出、日落、藍調，其中日出、日落分別是淺烘焙和深烘焙，而黑潮則是負責加入牛奶和濃縮咖啡的綜合配方，裡面包括做為骨幹的瓜地馬拉安提瓜花神、表現出烏梅和仙楂味的肯亞 AA、發酵酒香味與巧克力感的日曬西達摩、巴西日曬，混合後烘焙，烘焙程度約為接觸二爆，總時間約為 12 分半鐘。

關於配方概念，周義翔說：「我很喜歡日曬西達摩，所以黑潮這支配方裡面佔比超過四分之一。」他再藉由中美洲豆來增加乾淨度，讓味道更細膩且耐喝，成為配方的主軸；增加油脂感的巴西讓風味更討喜，而肯亞則是近期才放進來，做為取代原本曼特寧的地位，鑑別度高。

把烘焙過程分為幾個階段，周義翔很有自己的想法，「以比較高的進豆溫度，讓生豆很快速地與鍋體達到溫度平衡，我稱它為爬溫期。接著就是脫水期，依照不同的生豆來決定脫水時間，這段使用較小的排風讓脫水一致。脫水完成後，藉著加大排風和火力來蓄熱，這是高溫期。最後是烘焙期，使用盡量小的火力，這時升溫速率是重點，每分鐘約 7℃ 是最理想的。」

烘焙數據是最寶貴的資產

從最熟悉的台製 1 公斤級半熱風式烘豆機，升級成美國製 Diedrich 5 公斤級咖啡烘焙機，這期間的適應，周義翔覺得：「藉由記錄來重現好的味道，是非常重要的。」當味道出現問題需要做出修正，或是新品項的生豆、新的手法都會做記錄，超過一千筆的烘焙數據成為他最寶貴的資產。

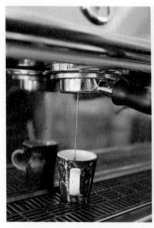

1	2	3
4	5	

1　純飲濃縮咖啡時，有著黏稠的質感和苦甜巧克力調性，伴隨著柚子般的酸甜口感，風味極佳。
2　詳實記錄下每次烘焙數據，是墨咖啡的無形資產。
3　墨咖啡專職甜點師。
4　檸檬塔清爽的酸味很適合搭配淺烘焙咖啡。
5　單品咖啡附上富士奶精、黃金砂糖，讓客人自行調整味道。

| 咖 | 啡 | 大 | 叔 | 品 | 味 | 時 | 間 |

 衣索比亞耶加雪菲（Ethopia Yirgacheffe WP）

 柳橙般的溫和酸質，質地厚實、前中段表現很好，是一杯讓人感到舒服的咖啡。

	0	1	2	3	4	5
苦味				▼		
酸味						▼
甜味				▼		
香氣				▼		
回甘		▼				

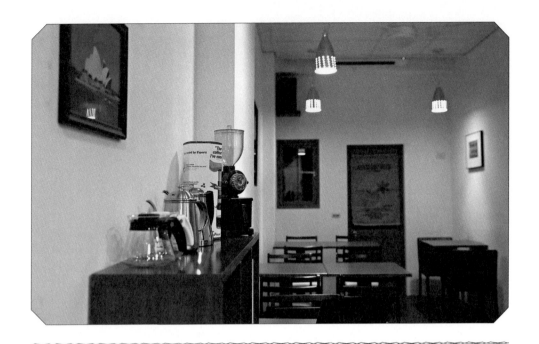

Piccolo Coffee ╳ 小惡魔的短笛進行曲

☕ 新竹市東區建中路 101 號　☎（03）571-8460

「碩二的時候，我和黃崇適、張雁翔、黃介吳、莊汜邦這些朋友一起組成大水鴨工作室，開始做生豆進口與咖啡烘焙的生意。」林錦隆談到進入咖啡業界的契機，是當時在就讀碩一的時候，就認識後來獲得台灣咖啡師大賽冠軍的吳則霖，一起跑咖啡館、討論咖啡，是最關鍵的原因。

結束生豆業務工作後，在準備開店前決定前往澳洲打工度假，期間碰巧在位於雪梨的 Mecca Espresso 所屬烘焙廠找到助手的工作。「這間有自己烘焙廠的咖啡店在雪梨算是相當有名，使用的是 Probat 22 公斤級烘豆機。」他認為這半年的助手經驗，最大的幫助就是每天跟著烘豆師做咖啡杯測，瞭解到如何控管品質。

Piccolo Coffee 分為一般的內用座位區和外帶長凳區，在長凳區喝咖啡的話就能享受跟外帶一樣的優惠價格，這是林錦隆從澳洲咖啡店得到的靈感，適合上班族在中午休息時間到這裡，稍微坐下來休息 10 分鐘再回去辦公室。

店長小檔案

林錦隆，32 歲，天秤座。

2006 年開始在聯傑咖啡擔任樣品烘焙、業務拓展的工作，曾兩度參加台灣咖啡大師競賽。五年前選擇返鄉，在新竹開設 Piccolo Coffee 自家烘焙咖啡館。

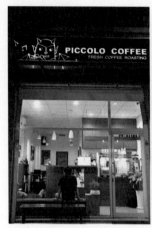

談起開業以來所遇到的困難，「初期經營淺烘焙咖啡這塊市場，在酸味這個部分接受度比較低，慢慢去培養喜歡帶有果酸味咖啡的客群，是需要花點時間的。」林錦隆認為，新竹的消費者對這樣的風味接受度越來越高，而目前店內以外帶咖啡為主力，佔七成以上；而咖啡豆銷售量和咖啡飲品的比例則是各佔一半。陸續推出輕鬆入門的手沖咖啡課程，他希望能夠讓消費者逐漸養成在家沖煮咖啡的習慣。

對於想要從事自家烘焙咖啡的朋友，林錦隆建議說：「對咖啡要有絕對的熱情，雖然可以從不同管道得到技術或資訊，但最重要的還是本身是否真的想把咖啡做好，才能把這分喜愛分享給客人。」

質地堅硬的咖啡豆適用的水溫較高

Tiamo 細口手沖壺搭配 Hario V60 濾杯，以約一爆中段的極淺烘焙咖啡豆 17 公克，研磨粗細是大飛鷹磨豆機刻度 4.5，萃取出 200 毫升；沖煮水溫在 89～91℃ 之間，較高的溫度用在烘焙度淺或質地堅硬的咖啡豆。悶蒸時間約 20 秒鐘，其間分四次注水（含悶蒸），每階段注水流速由慢而逐漸加快。

氣勢十足的「惡魔綜合」

命名為「惡魔綜合」的招牌配方聽起來氣勢十足，組成內容卻非常簡單，佔比 60% 的日曬耶加雪菲為主體，搭配巴西組成全日曬配方，混合後烘焙至接近二爆的程度。純飲濃縮咖啡時，會被它強烈而上揚的酸質給震攝住，接著就轉成帶有核果與巧克力風味的甜感餘韻。

談到配方組成概念，林錦隆說：「由一支豆子當主軸，再搭配它加入牛奶後不足的部分。」他想要利用全日曬配方，來強調濃縮咖啡的質地與油脂感，以及辨識度高的耶加雪菲具有的柑橘、果乾的香氣，加入牛奶後飲用就是滿滿的太妃糖口味。

　　關於烘焙手法，他很慶幸自己在生豆貿易商的工作經驗，在品質與穩定的來源上有著相對優勢。而對咖啡整體風味的要求，他認為平衡度、乾淨度要好是最重要的，至於怎麼達到這些？林錦隆說：「要控制好咖啡生豆的受熱，讓升溫曲線和緩地爬升，不論是對流熱或傳導熱都要很穩定地供給，曲線不要有太奇怪的轉折。」

購買烘豆機前先試用

　　原本使用台製 1 公斤級半熱風烘豆機，因為烘豆量增加，所以想找台熱源穩定、受熱更均勻的機器，而在 2014 年所添購的美國製 Diedrich 咖啡烘焙機，在購買前有帶著不同生豆去試用，發現膨脹性和風味乾淨度都相當不錯，就做出決定。林錦隆也談到，將原本的烘豆曲線套用在新機器上，稍微修正後，很快地就能夠適應。

 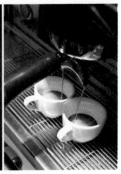

1　2　3

1　Piccolo Latte，以一份濃縮咖啡加入發泡牛奶到滿，總容量為 90 毫升。
2　義式咖啡的磨豆機以 Mazzer Rubor 為主，旁邊體積較小的 Super Jolly 則用於測試 S.O. 濃縮咖啡。
3　濃縮咖啡以 18 公克咖啡粉分流萃取出各 25 毫升，流速約為 24～25 秒，實測沖煮溫度為 92℃ 左右，採用 Nuova Simonelli 半自動義式咖啡機，搭配 Mazzer Robur 錐刀式磨豆機。

| 咖 | 啡 | 大 | 叔 | 品 | 味 | 時 | 間 |

 衣索比亞耶加雪菲洛米塔夏
（Level UP Lomi Tasha WP）

 非常舒服的蜂蜜與麥芽甜感，酸質溫和，口感如絲緞般細緻而柔軟。

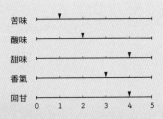

	0	1	2	3	4	5
苦味		▼				
酸味			▼			
甜味					▼	
香氣				▼		
回甘					▼	

OLuLu 咖啡店 ╳ 火焰山下的咖啡香

苗栗縣苑裡鎮上館里九鄰上館 180-1 號 ☎（04）2687-2980

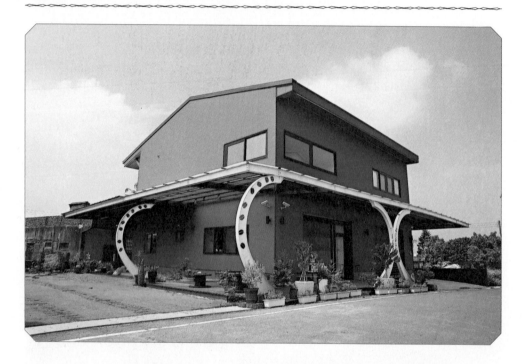

十二年前，原本從事活動行銷工作的王詩如，決定返家承接原物料批發中盤商的生意，但當時的主要客戶都是以餐廳為主，販售餐巾紙、義大利麵、香料、番茄醬等各式雜貨，而咖啡豆只是附餐飲料的一個小項目。

每天要搬卸批發生意的大宗產品，在體積和重量方面，對她來說是很吃力的負擔。一邊延續現有生意的同時，王詩如也在找尋解決方法，幾次前往日本東京的旅遊參訪，發現街頭有不少咖啡店的旗招寫著自家焙煎、新鮮烘焙等標語，吸引了她走進去店裡一探究竟。「那時候我覺得，這樣的風氣在日本還滿興盛的。」回來台灣後，決定購入烘豆機，就此踏上咖啡烘焙之路。

從 2011 年開始，就報名參加 SCAA 美國精品咖啡協會所舉辦的咖啡烘焙比賽，王詩如曾獲得第二名的優異成績，她說：「每年都有不同的想法，有時候會用便宜的生豆，或者用台灣產咖啡生豆。」陸續在國外研修咖啡課程的王詩如，非常積極地走出去，想向世界證明在咖啡烘焙這方面，我們台灣是不會輸給任何國家的。

1	2		1	熱風式烘豆機的結構圖。
3			2	木質杯墊上有各種不同的手繪圖案,翅膀、水沖壺、磨豆機、咖啡機,各式各樣。
4	5		3	二樓棋盤似的天花板,仔細看,那些都是裝生豆麻布袋的圖案。
			4-5	各式咖啡器具也是最適合咖啡店的裝潢。

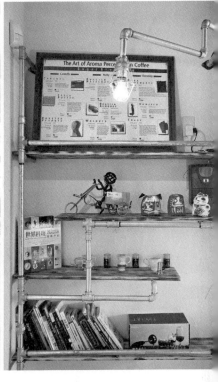

店長小檔案

王詩如,37 歲,獅子座。

參與過國內外多項咖啡課程及認證,2011 年美國精品咖啡協會烘豆大賽第二名,2013 年台灣烘焙咖啡比賽冠軍。現為苑裡 OLuLu 咖啡店、大甲傑恩咖啡的經營者與烘豆師,並同時身兼餐飲事業研發工作。

「很多咖啡店的客戶，會需要客製化的風味，我們就會為他們調製出專屬的配方。」原本王詩如所經營的傑恩咖啡，是以咖啡豆批發業務為主，客戶遍及台灣北中南各地，甚至是國外。而這次來採訪的苑裡 OLuLu 咖啡店則是在 2014 年才開幕的新據點，從無到有、由裡而外，都是她和家人一起努力的成果，忙到連原本的咖啡教學課程都暫停了下來。

　　協助客戶開業經驗非常豐富的王詩如，對於想要經營自家烘焙咖啡的朋友，建議說：「沒有後顧之憂再來開店，同時要先想到怎麼賺錢獲利。要考慮到每天要花上十二個鐘頭在做這件事情，並且全年無休，如果可以接受長期這樣生活著的話，再進來這個行業。」

首推控水容易的手沖壺

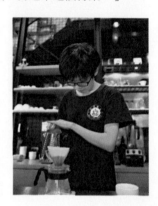

　　以 20 公克咖啡粉萃取出 300 公克重的咖啡液體，剛開始注水後，悶蒸時間會依照香氣來做判斷，中間斷水兩次，沖煮水溫設定在 90℃，視烘焙度深淺而調整 ± 2℃。會選用 Kalita 手沖壺搭配 Kono 濾杯，是因為她認為水流的一致和穩定非常重要，控水容易的手沖壺幫助很多。

傳達愛與勇氣的三款配方

　　談到店裡主要使用三款綜合配方，王詩如說：「深烘焙的『Sweet Memory』是用來製作拿鐵咖啡和冰咖啡，喝起來會像是牛奶糖般的風味，跟牛奶很搭。」在確定配方內容後，接著就由公司夥伴來備料或調配比例，而她只專心負責烘豆和味道確認的部分。

　　「而『Woman Power』則是因為去年店面在施工，媽媽每天都在工地監看工程進度，讓我覺得天下的女生都很辛苦，而這樣的辛苦卻很容易被忽略，想用這款配方來表達自己的心意。」她語帶感激地說著，這款配方主要強調的是甜感跟餘韻細緻度，主要以手沖咖啡來呈現。

　　混合烘焙、中淺程度的「Courage」綜合配方，是王詩如在做事情遇到瓶頸，需要勇氣的時候，調和出來的風味。有著強壯的枝幹，喝起來要有種熱熱脹脹的感覺，口腔裡表現得比較粗獷，通常用來製作濃縮咖啡和卡布奇諾咖啡。純飲濃縮咖啡時，有著很棒的前中後段，帶有核果香氣，檸檬般的酸質細緻而上揚，讓味道貫穿整個口腔。

　　針對配方的設計，王詩如有著自己的想法；當配方概念和想呈現的風味方向決定之後，才會選擇生豆的組成內容，然後會先用混烘的方式來做嘗試，讓操作的方式簡單。但如果沒有辦法用混烘的方式，來表達出想要的東西，才會用分開烘焙再混合的方式處理；每個配方大概都需要兩個

月以上的時間反覆測試，才能順利完成。

　　問起烘焙咖啡最重要的是什麼，她認為：「烘焙咖啡是一個面對生產者和市場端的連結，你會希望盡量呈現生產者的原味，但又同時必須符合不同市場端的風味需求，所以其中的取捨和拿捏，常常都會考驗烘焙者最後的決定。」面對客戶的不同需求，王詩如都希望能讓他們得到滿足。

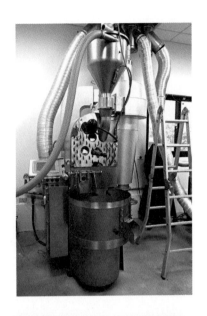

美國 Loring A15 全熱風烘豆機

　　台灣製 3 公斤級半熱風式烘豆機，這十年來，陪伴著王詩如度過艱辛的咖啡烘焙之路，是她最得力的助手，而因應業務量增加的需求，期間陸續添購台灣製 6 公斤級烘豆機、美國 Loring A15 全熱風烘豆機。

1　2　3　|

1　單品咖啡以美國製咖啡機萃取，沖煮過程分為 24 段，以電腦控制注水節奏。水粉比例約 1：15，熱水溫度則設定在 90.5℃，搭配的是 Kalita 磨豆機。

2　濃縮咖啡以 18 公克咖啡粉，萃取出 25 毫升左右，流速約 18～29 秒，同時以嗅覺來判斷咖啡豆狀況。店內使用的是 La Marzocco GB5 義式咖啡機，搭配同品牌的自動填壓磨豆機。

| 咖 | 啡 | 大 | 叔 | 品 | 味 | 時 | 間 |

 台灣阿里山奮起湖日曬微批次
（Taiwan Alisan Micro Lot DP）

 自行摘採並經過十四天日曬製作而成的極少量批次，豐富的甜感和厚實度，讓人對台灣產咖啡的風味完全改觀！

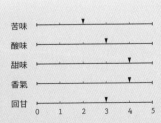

	0	1	2	3	4	5
苦味			▼			
酸味				▼		
甜味					▼	
香氣					▼	
回甘			▼			

珈琲院 ╳ 日式慢火烘焙

☕ 台中市西區存中街 165 號　☎（04）2376-1273

從朋友結束營業的咖啡館帶回一組賽風壺開始與咖啡結緣，「有一天姨丈來家裡，我就憑著印象中的操作方式用賽風煮了杯咖啡，結果他連喝都不想。」大受刺激後發誓要搞懂咖啡，除了看書學還到處喝咖啡，結果讓他從熟客進階到烘焙廠員工，退伍後曾從事歌詞創作的湯勝傑，回想起這段過程，連自己都覺得有趣。

在烘豆廠工作時，使用的是日本製富士皇家 10 公斤級直火式烘豆機，所以在創業籌備時，設定為批發咖啡豆為主，特別請鐵工廠做出 15 公斤級烘豆機，用以符合商業烘焙的需求。「這裡的座位數非常少，是因為一開始就是設定成要談生意用的。」後來因為附近居民、過路客經常上門詢問，才開放對外營業。雖然還算順利，但從無到有的過程依然是相當辛苦，靠著咖啡品質和口碑，十年來累積不少忠實客戶。

「十年前是因為找不到地點才勉強在這裡開業，覺得功能性不夠好，沒想到現在卻因為老屋的話題性而大受歡迎。」湯勝傑很興奮地告訴我們，根據地方文史工作者的考據，珈琲院這個房屋是當初駐台美軍空軍司令官的宿舍，相當富有歷史意義。「這附近中美街、華美街、美村路還有美誼游泳池，都跟美軍有淵源。」但是在都市陸續開發之下，相關建築幾乎已經蕩然無存。

店長小檔案

湯勝傑，40 歲，射手座。

2002 年開始任職於烘豆廠兩年的時間，之後籌備創業相關事宜，初期以咖啡豆批發業務為主，經營至今約十年。

請他給想要開自家烘焙咖啡的朋友一點建議,「坦白說,只要遇到想要開店的,都會先做勸退的動作,或是丟出一些問題讓他們先回家想清楚,認真下定決心的,我才會協助他。」湯勝傑覺得,開店必須具備整體觀念,包括瞭解機器設備、內部裝潢、原物料等各項所需經費。他認為,如果資金不夠時,就先把這個夢想藏在心裡,透過拜訪店家時多看多喝,來培養自己對味覺的正確認知。

高濃度、低萃取

珈琲院店內的單品咖啡是以賽風式沖煮為主,採用粉水比 1:10 的比例,也就是 20 公克咖啡粉萃取出 200 毫升。不同於一般常見的手法,而是先將咖啡粉倒入上座,等到賽風壺下座裡面的水受熱完全上升後,使其與咖啡粉快速融合,就立即關火做攪拌的動作。

他堅持不需要用濕毛巾來冷卻下座,因為沖煮時間很短,讓咖啡液體自然下降就可以。這個手法主要靠撥動,來萃取出咖啡粉內所含有的物質,雖然粉水比偏低,但在短時間的情況下,不容易發生過度萃取的情形。湯勝傑說:「就當作是 Syphon Ristretto 吧!」也就是大家所常提到的高濃度低萃取的概念。

不加糖就有甜味的配方概念

以批發業務為主的珈琲院有不少綜合配方,其中一款「五號配方」,內容包括薩爾瓦多、巴西、衣索比亞、烏干達、瓜地馬拉、盧安達等六種生豆,混合後烘焙,烘焙至接觸二爆的時候就下豆。甜味、溫和帶著些花香。

「配方組成概念很簡單,希望客人在喝拿鐵的時候,不加糖就能感受到甜味,喝起來很舒服順口。」湯勝傑都會將加入牛奶後的味道做為主要的考量。

另一款「六號配方」則是改良自曾經喝到過的,來自南義大利的綜合配方,裡面包括巴西、瓜地馬拉、衣索比亞、印度、烏干達,湯勝傑表示:「我們在混合義式配方時,會按照義大利傳統的作法,一定會超過五種。」烘焙程度略深,在二爆劇烈時下豆,加入牛奶後,有著很明顯的巧克力牛奶風味。因為有加入品質不錯的羅布斯塔種,適當的比例下,醇厚度有加分而且又沒有不舒服的味道。

「烘咖啡就跟練功夫一樣，不是按照秘笈上的招式比劃，就可以說你學會了。」湯勝傑覺得，必須去瞭解每個動作所代表的意義，在把咖啡豆烘熟的前提下，淺烘焙跟深烘焙應該要有不同的處理方式。同時他認為自己的烘焙手法是比較接近日式慢火烘焙，總時間都會在20～30分鐘左右。

自行找廠商開發製作的 15 公斤級烘豆機

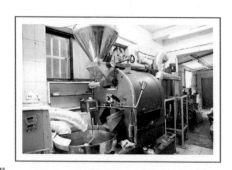

十年前，自行找工廠開發製作的 15 公斤級直火式烘豆機外表看起來非常龐大，是因為當初外殼在設計時，就為升級 30 公斤級留下空間，目前還沒派上用場。在湯勝傑熟稔的操作之下，烘焙量從 100 公克到 16 公斤都可以，但要取得比較穩定的烘焙，他認為是在 3～12 公斤這個區間。

整體完成度相當高，雙集塵桶的概念，是希望抽出去的銀皮能更乾淨；火排為三十個火嘴，使烘焙鼓受熱平均。湯勝傑認為，唯一的缺點是深入式的冷卻盤，比較不適合台灣悶熱的天氣。

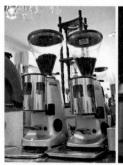

1　卡布其諾咖啡，以 45 毫升濃縮咖啡加入發泡牛奶，杯子容量約為 250 毫升。
2　濃縮咖啡是以 8 公克咖啡粉，萃取出 30 毫升液體。
3　Mazzer-Super Jolly 磨豆機負責研磨五號配方豆；Luigi 磨豆機則是六號配方豆。
4　店內陳列架上有許多不同款式的手搖磨豆機、濾杯、手沖壺。

咖啡葉 ╳ 咖啡界的流言終結者

☕ 台中市豐原區西安街 95-5 號　☎（04）2522-2005

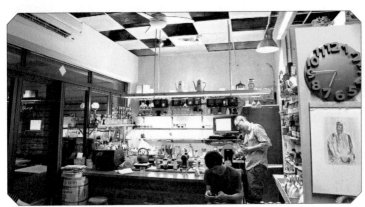

「**做**咖啡看起來比較好賺，3 分鐘就一杯咖啡，可以賣一百多塊錢，比做麵包好太多。」

　　揮別麵包店的工作，在九二一大地震那一年，葉世煌應徵到真鍋咖啡總公司，擔任產品研發的職務。兩年後，公司有意發展義式咖啡的部分，就派他到日本研習受訓。他回想起當時：「本來真鍋沒有義式咖啡，是受到星巴克進入台灣市場的影響，才開始想補足這塊。」受訓回來的葉世煌，負責在台北內湖展店，是真鍋（後來更名為客喜康）第一間有義式咖啡的概念店，並歷經台北重慶店、中國上海店等管理職務。回來台灣後，決定頂下真鍋豐原富春店來經營，同時也在總公司擔任督導的工作，總算是擁有屬於自己的咖啡店。

　　離開連鎖體系咖啡館，受到旋轉門條款的競業禁止限制，葉世煌只好暫時先到胡同咖啡幫忙，在這裡接觸到精品咖啡的世界。接著，才又接手那時候要頂讓的約克咖啡舊址，他笑說：「從那時候就開始自己烘焙咖啡，不過也只是亂烘亂焙。」離市區近、能見度高、省下裝潢費用，是他頂店的考量。

　　租約三年期滿後，葉世煌選擇搬回自己家的店面，簡單地裝修成自家烘焙咖啡館，吧檯、原木桌椅，就這麼開始他烘烘烈烈的咖啡人生。

　　四度參加台灣咖啡大師競賽，是葉世煌被咖啡業界注目的起點，他說：「開始是好玩，想用極淺焙、極深焙的咖啡豆來做口味變化，我叫它做『天使跟魔鬼』；第二次又用極深焙的黑珍珠參賽，其實是有新的想法，就在比賽中表現。」

店長小檔案

葉世煌，43 歲，魔羯座。

踏入咖啡業界約有十六年時間，從任職日式咖啡連鎖體系開始，逐步轉型為自家烘焙咖啡，以極淺烘焙為訴求，在台中豐原頗具盛名，也曾多次參加台灣咖啡大師競賽。

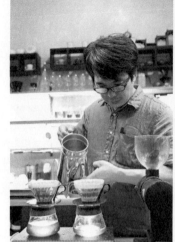
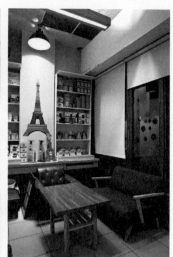

　　對於想要踏入自家烘焙咖啡領域的朋友，葉世煌建議：「烘焙本身是很簡單的東西，比較困難的是怎麼去修正，必須要建立在自己會喝咖啡、煮咖啡，才能烘好咖啡。」也就是說烘豆師要能夠找出問題是出在烘焙或是萃取方面，甚至有辦法透過沖煮技巧來修正烘焙所產生的瑕疵。

少粉量、粗刻度、大水流

　　手沖咖啡，依照咖啡豆的特性改變沖煮方式，「少粉量、粗刻度、大水流」，使用 12 公克咖啡粉萃取出 240～280 毫升咖啡液體，粉水比為 1：20。通常較淺的烘焙程度會萃取較多量，因為葉世煌認為，烘焙時間短的咖啡豆保留有較多的風味在裡面，濃度高會有過於強烈刺激的味道。

　　使用大容量不鏽鋼手沖壺搭配新款 Hario V60 玻璃濾杯，熱水溫度約 85℃，悶蒸過後持續注水至完成，主要是利用控制水柱粗細來調整風味，前段細水柱且拉高與咖啡粉的距離，後段粗水柱並較接近粉層表面。另外，最下方的手沖咖啡專用保溫燈座，是咖啡葉自家開發的產品。

非洲系「摩力哥巴曼」配方

　　這款咖啡葉店目前還沒有取名的配方，裡面包括日曬耶加雪菲、水洗耶加雪菲、水洗西達摩、兩支瓜地馬拉、玻利維亞、曼特寧，烘焙完成後再混合。每支生豆的烘焙程度不同，大致來說，日曬處理法的咖啡豆烘焙至一爆密集、水洗處理法則是一爆結束，而負責厚度質地的瓜地馬拉烘焙程度為二爆之前。

至於配方的組成概念，葉世煌提到，當時去參加台灣咖啡大師競賽時，使用一款以非洲系列為風味主軸的「摩力哥巴曼」配方，但因為考量到部分生豆的品質穩定度，就逐漸修正為目前的內容。

把機器的效能發揮出極限

談起去年十一月購置的台製 KapoK 1 公斤級半熱風烘豆機，葉世煌認為，這款機器所提供的熱風效應比較多，所以烘焙出來的咖啡豆，口感比較柔和。在安全方面的考量也比較周到，當排風未開啟的狀態下，瓦斯開關無法做動，這樣可以避免氣爆的狀況發生。另外，自動溫度控制系統，當烘焙鼓設定溫度到達時，就會自動調節火力。

「我實驗過，這台最多可以烘焙到 3 公斤，效果還不錯。」很有實驗精神的葉世煌，把這台機器的效能發揮出極限，目前他每次烘焙量以 800 公克～2 公斤左右。

```
1   2   3
4
```

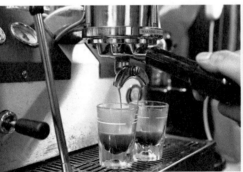

1　極淺培的咖啡，顏色如茶湯一般，呈現琥珀色的淡雅。

2　改為大水流的 La Marzocco GS3 義式咖啡機，目的是要讓咖啡層次更豐富，咖啡液在第二秒就滴下來，縮短預浸時間，但受到粉體膨脹效應的影響，空氣來不及出去，萃取總時間反而延長。濃縮咖啡以 16 公克咖啡粉，細研磨、輕填壓，分流萃取各 30 毫升，流速約 25～30 秒。

3　Compak K8 平刀式磨豆機磨出來的粉是熱的，刀盤產生的摩擦熱讓咖啡粉到達 40～50℃。

4　咖啡粉、檸檬片、砂糖，據說這是義大利黑手黨愛吃的甜點。

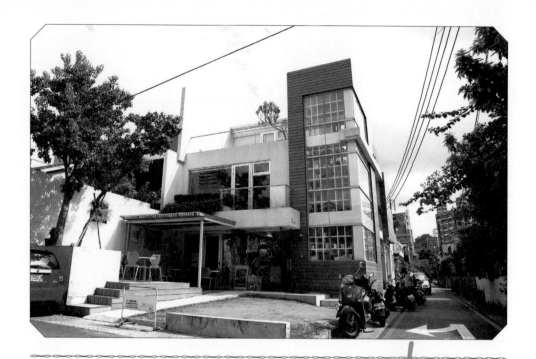

The Factory- Mojocoffee
✕ 製造生活風格的咖啡工廠

☕ 〔The Factory-Mojocoffee〕台中市西區精誠六街 22 號　☎（04）2328-9448
☕ 〔Retro- Mojocoffee〕台中市五權西路一段 116 號　☎（04）2375-5592
☕ 〔Mojo Modern〕台中市霧峰區柳豐路 500 號（亞洲大學現代美術館）　☎（04）2332-3456 #6480

Mojocoffee 的前身，其實是在逢甲大學校內，一個英文教學空間所附設的咖啡吧，結束與學校合作後，2003 年在台中市大業路開設第一間門市（現已租約到期），問到店名的由來，陳俞嘉說：「mojo，是美國南方黑人巫術傳統中對於護身符的稱呼，那時候聽比較多藍調，都會唱到這個東西。」這個名稱，後來成為台中地區對於自家烘焙咖啡的代名詞之一。

　　從第一間店開始後，相隔每四、五年的時間，分店 Retro、Factory 相繼開幕，接下來以教學為主的空間也正在籌備。同時在進行的還有 2014 年開始的生豆進口、批發業務，以及所衍生出來的咖啡杯測和樣品烘焙等工作。「好像隨時準備要走下一步，停不下來，連想睡到自然醒也不是很有辦法。」緊湊的步調，反而是陳俞嘉創業以來，覺得最困擾的事

店長小檔案

陳俞嘉，36 歲，水瓶座。

踏入咖啡領域約有十一年的時間，現為 Mojocoffee-Retro、Factory、Modern 等三間咖啡門市的負責人，現同時代理銷售「Black Gold」咖啡生豆品牌，並通過美國精品咖啡協會 Q-Grader 杯測師資格認證。

1	2	3
	4	

1　這只是生豆存量的冰山一角。

2　通往二樓的階梯兩側以方格架搭配透明玻璃外牆，擺放咖啡
　　器具及書籍裝飾，兼具採光及美觀的效果。

3　烘焙完成的咖啡熟豆也被妥善地儲存著。

4　各種口味的比利時鬆餅也是必點項目！

情。

　　「我們算是資本家，用資本來周轉，應該要給用勞力來周轉的人一個舞台。」陳俞嘉本身沒有參加咖啡比賽，但卻提供資源，並放手讓員工發揮，所以 Mojocoffee 的夥伴們在歷屆台灣咖啡大師競賽、賽風咖啡大賽都曾經獲得優異的成績。同時他認為，咖啡師透過參加比賽，對個人履歷是有加分的。

　　與合夥人共同經營生豆進口與批發生意，2014 年特地前往哥斯大黎加參訪咖啡莊園的陳俞嘉說：「除了瞭解咖啡栽植環境之外，也把生豆處理製程的訊息帶回來給消費者。」透過在哥斯大黎加當地的專業杯測師事先篩選樣品，引進不少令同業們耳目一新的精品生豆。

　　對於有興趣從事自家烘焙咖啡的朋友，陳俞嘉覺得：「要烘出自有品牌的味道，不一定要最佳化，但要能夠從眾多自烘店裡被認出來，才是重點。」同時他也認為，不要過度迷信杯測，因為杯測分數不一定能夠反映到實際售價上，咖啡杯測應該是在決定採購生豆時才需要的動作。

用看起來很蠢的方法，泡出很好喝的味道

單品咖啡採用聰明濾杯來沖煮，以三匙咖啡粉（約 30 公克重），研磨刻度需比手沖咖啡再細一點，倒入水溫為 94℃ 的熱水 400 毫升，接著略做攪拌讓粉水均勻混合，浸泡時間依照烘焙深淺做調整，中淺烘焙約 4 分鐘、深烘焙為 1 分鐘。另外，在讓它洩下來之前，會再做一次攪拌的動作。陳俞嘉笑說：「如果用看起來很蠢的方法，泡出很好喝的味道，客人就會覺得這樣泡也不錯。」不少消費者都向他買聰明濾杯和咖啡豆，享受在家輕鬆煮咖啡的樂趣。

步驟1 直接以熱水機注水。　步驟2 加蓋後靜置1～4分鐘。　步驟3 洩水前稍做攪拌。
步驟4 置於咖啡杯或玻璃壺上，咖啡液體就會自動洩下。

深烘焙避免焦味、淺烘焙避免不熟，就是適合的烘焙手法

「Mojo Blend」招牌綜合配方，包括東帝汶、西達摩以及三款哥斯大黎加，覺得分烘很麻煩的陳俞嘉，認為先將生豆混合後再烘焙，對於品質控管比較有幫助，而烘焙程度約在接觸二爆左右（Agtron 50/55）。純飲濃縮咖啡時，能感受到堅果、熟果、巧克力等比較深沉的風味。

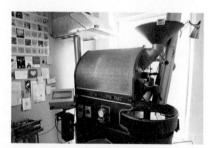

談到配方概念，陳俞嘉表示：「我是個非常討厭巴西咖啡豆的人，所以巴西從來不在我的選擇裡面。」最早是以摩卡爪哇的概念組成配方，以蘇門答臘與衣索比亞西達摩或吉瑪為主體，而為了分散採購風險，加入哥倫比亞或哥斯大黎加來擔任調和的角色。但是爪哇咖啡豆的風味表現與價格不盡如人意，後期改以東帝汶取代，在義式濃縮的強烈度、甜感厚實度加分不少。

Probat L5 利用排風排檔來調整抽風、冷卻的比例，集塵筒設計在機器下方內部。左側小螢幕為加裝的紀錄器。

「至少要烘熟啦！生豆的來源很重要，當豆子是對的時候，就只是讓它做自己的事情而已。」同時他認為，保持烘焙時的排風順暢，深烘焙避免產生焦味、淺烘焙沒有過生不熟的情形，就是適合的烘焙手法。在烘焙曲線規劃時，會先透過儀器來測量水分與密度；烘焙完成後也有 Agtron 焦糖化測定儀來幫助判斷烘焙度深淺。

不需要太多使用技巧的德國 Probat 半熱風烘焙機

使用德國製 Probat 5 公斤級半熱風烘焙機，購入已有七、八年的時間，陳俞嘉說：「沒有太大的使用技巧，使用時不會去調整風門，只會依照各批次數量大小，在少量烘焙時風門會稍微關一點。」這樣烘焙出來的咖啡豆，量測出來的 Agtron 數據內外比較接近，就算烘焙時間再快也拉不開差距。同時他認為缺點在於，要烘出中淺焙香氣型的咖啡豆比較有困難，所以會偏重在口感上的表現，但這也是他個人比較喜歡的。

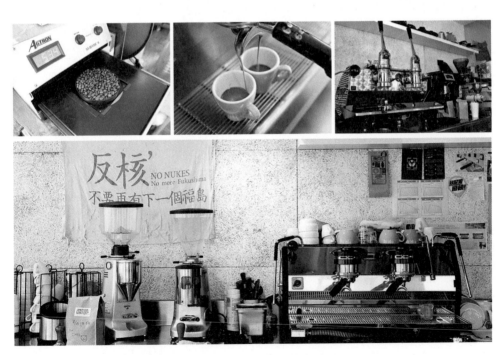

1	2	3
	4	

1　Agtron 焦糖化測定儀，數字越大，烘焙程度越淺。
2　濃縮咖啡使用 Synesso 義式咖啡機搭配 Mazzer Robur 磨豆機，以 18 公克咖啡粉萃取 60 毫升（重約 38 公克），流速控制在 30 秒，水溫約 93℃。
3　拉霸式義式咖啡機。
4　二樓教學空間的 La Marzocco Strada 義式咖啡機。

芒果咖啡 ╳ 具有深度內涵的鄉巴佬

☕ 〔莿桐本店〕雲林縣莿桐鄉中山路 114 號　☎（05）584-1987
☕ 〔文化中心店〕雲林縣斗六市大學路三段 310 號　☎（05）537-1355

從高雄醫學院藥劑系畢業後的廖思為，深覺得藥劑師這個職業不是他一生的志向，等待入伍前，短暫地在台中蜜舫咖啡擔任學徒的工作，學習沖煮咖啡等吧檯技能。醫療替代役退伍後就先在斗六正心中學校園內，一個只有七坪大小的咖啡店，滿足著全校兩千多位學生的需求，這已經是十一年前的事情。

談起創業以來所遇到的困難，廖思為說：「主要是在心理層面，一開始會不斷產生懷疑，自己回鄉下這麼努力地做，像是在墾荒、在沙漠掘水。有時看到了一點成績，就會問自己說，這樣是不是對的？要不要繼續做下去？深怕掘出來的水只是海市蜃樓。」

2006 年，莿桐、竹山、斗六，一口氣拓展三個據點的芒果咖啡，逐漸在咖啡業界嶄露頭角，從只有五名員工的小店變成擁有三十名員工的連鎖體系。接著，夫妻倆聯袂參加 2009 年台灣咖啡大師競賽，王琴理以台灣產咖啡豆獲得第五名的優異成績。

店長小檔案

廖思為，37 歲，雙魚座。

從在蜜舫咖啡擔任學徒八個月開始踏進咖啡產業，替代役退伍後則於正心中學創立芒果咖啡，十一年的時間，與妻子王琴理攜手打造出雲林最有個性的咖啡館。目前有位在斗六的文化中心店與莿桐本店。

　　2013 年元旦，芒果咖啡雲林文化中心店，正式開幕。累積十年的經驗，芒果咖啡找來各領域的達人在店裡舉辦講座，以咖啡為主，也包括音樂、旅行、電影、美食、紅酒等主題，希望透過分享讓彼此有所成長。

　　對於想要投入自家烘焙咖啡的朋友，廖思為的建議是：「要想得夠遠、做得夠快！」他認為很多人為了實現夢想而衝得太快，卻想得不夠遠；而另些人卻因為想得太縝密，反而卻步不前。

沖泡全程不斷水，以流速控制的好手藝

手沖咖啡以 16 公克咖啡粉萃取出 250 毫升，水溫控制在 93℃，悶蒸時間則依照不同烘焙度做調整，使用的是 Hario V60 濾杯。悶蒸後的注水從第一滴咖啡滴落到下壺時開始，過程中不斷水，用流速（水柱粗細）控制咖啡粉與熱水接觸時間的長短，如果客人要求口味重，才會利用斷水做調整。目前在莿桐本店才有提供手沖方式，文化中心店主要以賽風壺沖煮。

「鄉巴佬」的能耐

命名為「鄉巴佬」的綜合配方，耶加雪菲、巴西、哥斯大黎加、日曬西達摩，分開烘焙後再混合。其中，烘焙程度最淺的是水洗耶加雪菲，在二爆前 40 秒；其餘三種則分別是接觸二爆、二爆後 5 秒、二爆後 30 秒。純飲濃縮咖啡時，可以明顯地感受到近似於柑橘、巧克力的風味。

「會取這個名字，是因為剛回鄉下開店時，常被笑說是傻子，心裡難免有點不服氣。」

不服氣的廖思為，想讓大家看看鄉巴佬有什麼能耐，先定味道再找配方。他說：「耶加雪菲是讓我們踏入精品咖啡的第一支豆子，是我們最喜歡的風味。」因此以佔 40% 的水洗耶加雪菲為主軸，其他則會依照每一季所採購到的咖啡生豆做調整，增加整體平衡感，建構出層次與餘韻。對於分開烘焙的影響，廖思為覺得，最大的好處是可以把味道做到更細膩，拉開整體味譜，更妥善地銜接前中後段的風味。

廖思為認為烘豆最重要的是想法，當技巧的部分已經很熟稔，而且目前的機器設備、資訊交流都和十年前不一樣，剛入門就很容易烘出好喝的咖啡。但要能讓人留下深刻印象，擁有屬於烘豆師本身的個性特色，就必須有自己的想法。

每年都會用一個新配方，來整理對於咖啡烘焙的想法或突破。像是 2014 年為了迎接新生命誕生，以這款充滿甜蜜的「喜悅」綜合配方中的三支蜜處理咖啡豆代表家中成員，巴拿馬就像個性鮮明的妻子，哥斯大黎加同一個莊園出產的兩款生豆則是自己和兒子，廖思為讓烘豆變得更有趣。

直擊生豆庫房

咖啡生豆放置在冷藏庫裡，透過電子控制恆溫保存。

節省能源、「對比性」優異

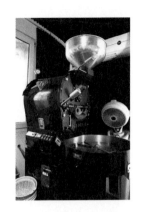

　　目前芒果咖啡使用的是美國製 Diedrich 7 公斤級烘豆機，以廖思為的實際使用經驗來看，節省能源是很大的優點，為他省下不少瓦斯費用。他同時覺得這個品牌的烘焙機還有個特長，就是「對比性」非常優異，意思是在不同規格的使用上，無論是從 1 公斤到 24 公斤級，都可以套用相同的升溫曲線，烘焙出來的風味也相當接近，避免升級機器後適應困難的情形。

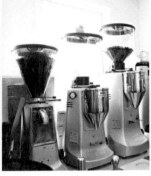
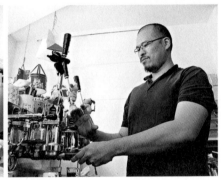

1　2　3　|

1　鴨子杯是芒果女王的最愛。

2　莿桐本店配置三台磨豆機，分別負責鄉巴佬配方、法國佬配方及其他咖啡豆研磨。

3　濾杯口徑 53 公釐的 La San Marco 拉霸式咖啡機製作濃縮咖啡，利用 17 公克咖啡粉萃取 55 毫升咖啡液，流速約 41 秒（含預浸 5 秒），厚實感、圓潤度的表現突出。

| 咖 | 啡 | 大 | 叔 | 品 | 味 | 時 | 間 |

 盧安達基伍湖（Rwanda Gishamwana）

 甘蔗甜、中後段有著不錯的表現，
整體質地乾淨。

	0	1	2	3	4	5
苦味			▼			
酸味				▼		
甜味					▼	
香氣				▼		
回甘					▼	

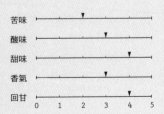

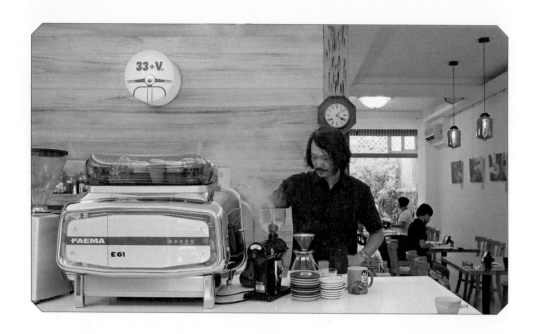

33+V. ✕ 緩慢旅行的咖啡生活

☕ 嘉義市東區東義路160-2號　☎（05）277-4567

33+V.，是一種 33 號咖啡店加入了偉士（Vespa）生活的概念，對李哲仁來說，偉士牌不只是摩托車，而是有著慢速旅行的意義，他想要在嘉義推廣這種咖啡和生活都是慢慢地在前進的態度，結合哥哥所收藏的偉士牌摩托車，打造出風格獨一無二的咖啡店。

　　建築製圖科系畢業的李哲仁，和家人共同描繪出這家店的藍圖，他說：「以前的我很在意客人的一舉一動跟反應，這次的吧檯設計成背對座位區，因為我想要專心煮咖啡。」吧檯桌面和以往擺滿各式玩具公仔的 33 號咖啡店不同，只有義式咖啡機、磨豆機、手沖道具，李哲仁希望大家能夠重新認識這間店，把重點擺在咖啡上面。

　　雖然曾在台灣咖啡師大賽獲得不錯的成績，但李哲仁認為，自己的舞台應該落實在咖啡店裡面。所以當返鄉創業有成後，積極地在雲嘉南多所學校舉辦分享講座、教學課程，努力地讓更多人愛上咖啡。「嘉義跟七年前不太一樣，消費者開始會用手沖、家用咖啡機或是摩卡壺在家沖煮咖啡的比率，有逐漸成長的趨勢。」除了推廣咖啡，他也藉由攝影記錄下嘉義在地的風景人文，並且製作成明信片在店內販售。

　　透過多次的電視、報紙的報導，李哲仁的創業過程可以說是廣為人知，從早期借用母親的傳統早餐店克難經營，到現在嶄新裝潢的 33+V.，歷經感情與親情的動盪洗鍊，讓他成熟了許多。

店長小檔案

李哲仁,33 歲,金牛座。

2010 年 TBC 台灣咖啡大師競賽第四名,求學時期就在台北咖啡店打工,退伍後曾任職於台中歐舍咖啡。26 歲那年返回嘉義經營咖啡店33 號,至今已有七年的時間,去年就近遷移至新址,更名為「33+V.」。

對於想要經營自家烘焙咖啡的朋友,他很直接地說:「你為什麼覺得去學了幾個月的課程,就能把它當作一個職業呢?我認為想把咖啡師當成畢生的工作,必須付出很大的代價。」他更舉例說明,如果是一人咖啡館的老闆就要學習怎麼面對客戶,形成團隊後則要學習面對員工,專職烘豆師就要學習面對負責沖煮的咖啡師。

1	2	3
4	5	

1 代表偉士牌的 V。

2 店內、店外可以看到多款偉士牌機車。

3 通往二樓的階梯,比起整面裝飾牆和造型特殊的掛燈,最搶眼的還是機車。

4 牆面上掛的照片一幅幅展現出製作一杯咖啡的過程。

5 咖啡店 33 號舊址,現做為咖啡教育訓練中心使用。

透過鹵素燈座觀察表面的油脂感

以兩平匙（約 20 公克）咖啡豆，研磨粗細為小富士磨豆機刻度 6.5，先過篩後再倒入濾杯內；沖煮淺烘焙咖啡時的水溫約 93℃，悶蒸時間 30 秒，其間斷水一次，最後萃取出 150 毫升，使用的器具是 Kalita 經典銅質手沖壺與梯型三孔濾杯。在玻璃壺下方的是台製的鹵素燈座，李哲仁覺得除了保溫功能之外，優點是能清楚地觀察到表面的油脂感，從而得知質地的厚實度。

平衡而協調的核果香氣

命名為「Rainbow」的綜合配方，包括哥斯大黎加、日曬西達摩、水洗耶家雪菲，採取混合烘焙，烘焙程度約為一爆接近結束。純飲濃縮咖啡時，能感受到很強勁的酸質，而且這樣的果酸味並不常見，伴隨著平衡而協調的核果香氣。李哲仁覺得這款配方就像彩虹一樣讓人感覺舒服，就算初次接觸濃縮咖啡的朋友，也能很輕鬆地去喝，感受到咖啡本身就有的甜感。

另外，李哲仁很迷戀拉霸式咖啡機的風味，因此在綜合配方上會特別注重後段餘韻的表現，他加重語氣地說著：「客人很難得來喝咖啡，所以我們想讓他所感受到的香味能保留很久，不管是在嘴裡或是杯底。」而且希望消費者在購買回去後，也能夠很輕鬆地重現出類似的風味，這點對他來說更為重要。

對於如何表現後段餘韻，李哲仁覺得，在烘焙時讓咖啡生豆的水分平均地被釋放，保留住烘豆師想要的部分，也就是找出可用的最小風門與悶豆的時間。

升溫狀況的差異

從台製 1 公斤升級到 4 公斤級半熱風烘豆機，李哲仁以自己的經驗來說：「在不改火排的狀況下，火力對應到烘焙鼓的升溫狀況是不同的，兩者差異很大。」另外，對於外露式的皮帶要特別注意，要避免在轉動時用手觸碰。

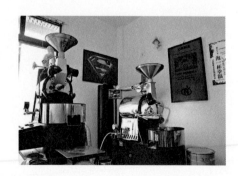

1　2　3	
4　5　6	

1　三台義式磨豆機各有任務，最右邊的 Major 平刀式負責研磨綜合配方；Mazzer Robur 則負責淺烘焙；而 SuperJolly 讓中深烘焙咖啡豆保留該有的粗獷風味。

2　可愛大眼睛的心型拉花。

3　以入門款義式咖啡機做為教學主力，讓學生輕鬆上手。

4　經典拉霸式咖啡機，帶人找尋義式咖啡的源頭。

5　家用型烘豆機 FR8+、Hot Top，是李哲仁早期烘豆的工具。

6　Faema E61 有自然水壓，李哲仁常用這個功能來沖煮。前段用自然水壓預浸 6 秒，接著用 9 BAR 壓力正常萃取，最後再用自然水壓（約 3 BAR）流出最後一小段，總共萃取 25 毫升的濃縮咖啡，流速約為 27 秒。

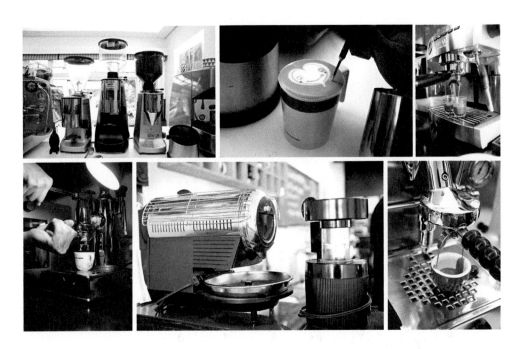

|咖|啡|大|叔|品|味|時|間|

衣索比亞日曬耶加雪菲（Ethopia Yirgacheffe Gamana DP）

具有草莓似的乾香氣，前段有著上揚而且舒服的酸質，像喝到柳丁汁一般，餘韻稍弱。

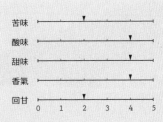

	0	1	2	3	4	5
苦味			▼			
酸味					▼	
甜味					▼	
香氣					▼	
回甘		▼				

〔台南〕

艾咖啡「拉花的訣竅是先練好打牛奶，奶泡就像是咖啡師的顏料。」

甘單咖啡「從烘焙和化學的角度來看，不管怎樣都要先烘甜，焦糖化要有，香味則是靠生豆本質去表現。」

St.1「除了一定要烘熟之外，我會去聞生豆在每個階段的味道變化。」

道南館「適切地傳達出精品咖啡的豐富感，就是好的烘焙。」

〔高雄〕

Café 自然醒「最重要的是水分，咖啡生豆要靠水才能完成風味轉換，烘豆說穿了就是在玩水。」

草圖自家烘焙咖啡館「如果咖啡本質很好的話，粉量用少一點味道才能拉得更開。」

真心豆行「我喜歡透明一點的味道，剛入口也許比較淡，但溫度降低後風味很好。」

Gavagai Café「咖啡是需要味覺的飲品，所以店裡面的空氣應該要乾淨。」

〔宜蘭〕

青果果咖啡（蔬）食堂「尾段排風盡量排乾淨，不要積灰燼，就能減少煙燻味。」

昀頂咖啡「沖煮淺焙豆的水柱比較細，為了讓風味表現比較飽滿。」

〔花蓮〕

Giocare「我喜歡先試豆子個別的味道，再抓比例。」

Part 4

新舊文化的交界線

艾咖啡 ╳ 拉花神之手

☕ 台南市中西區西華南街 15 號　☎ (06) 222-1387

在2011 年底，因為母親想要退休的緣故，就結束了經營五年的早餐店，進而轉移到現址的騎樓下，暫居在面積不到三坪的木造吧檯，經營以外帶為主的街邊咖啡吧。「因為沒有錢，剛好老婆的美甲店外面可以租我。」但在拿下拉花冠軍的頭銜之後，順勢成為咖啡迷們來到台南必訪的店家之一。有著稚氣臉龐的程昱嘉，就算已經在咖啡拉花這方面闖出名號，但卻常被客人認為是初出茅廬的年輕新手，很容易臉紅的他，有時候真的不知道該怎麼解釋。

對他來說，咖啡拉花就像是個業務人員，負責站在第一線面對消費者。但如果業務人員所販售的產品不夠好，也就是說咖啡不夠好喝的話，怎麼有辦法取得客人的信任呢？「我沒辦法很快地跟客人混熟，拉花就是把你帶進我的咖啡世界的最快方法。」在讚嘆他的拉花技巧的同時，請用心品嚐在杯裡的味道。

夏天揮汗如雨，冬天冷風颼颼，就是騎樓下的咖啡路邊攤的心情寫照，程昱嘉有點感慨地說：「身為一個咖啡師，我得要讓自己在一個這麼不穩定的環境，還得想辦法提供穩定品質的咖啡。」所以他覺得，就是在這樣克難經營的兩年時間裡，讓他有很大的成長。

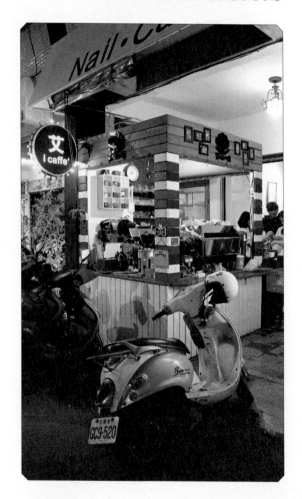

店長小檔案

程昱嘉，32 歲，巨蟹座。

曾於 2011 年、2012 年時獲得台北市咖啡拉花比賽亞軍、冠軍的殊榮，同時也是 2013 年 TLAC 台灣咖啡拉花大賽第三名，2014 年更入圍台灣咖啡大師比賽複賽，現於台南與友人莊文彥共同經營艾咖啡。

問他這種外帶咖啡和目前移到室內的經營模式差別在哪裡？他回答道：「最大的差別在於選擇單品咖啡的客人變多了，以前可能都只是為了要看拉花而來，現在比較有心在店裡享受一杯咖啡。」整體來看，來客數的提升是最直接的，而產品銷售的結構也隨之改變，更是個好現象。

足跡遍及台灣各地，甚至有前往中國的教學經驗，艾咖啡程昱嘉不藏私地跟大家分享拉花訣竅：「先練習好打牛奶，奶泡就像是咖啡師的顏料。」他認為，發泡量多不代表綿密，綿密的奶泡代表的是均質，要用來拉花的是需要流動性高的奶泡，均質而細緻，發泡量約兩成最佳。「穩定的距離、角度、流速，同時流量要一致。」這是他對咖啡拉花的定義，所以要在極短的時間內，在拉花鋼杯與咖啡液面之間形成完美的配合，是必須透過不斷地練習，讓肌肉形成記憶。但就像是棒球投手一樣，會因為緊張或其他因素，在細微的動作上而有所差異。

對於想和他一樣經營自家烘焙咖啡館的年輕朋友，他的建議是：「要擁有那種就算很貧窮地度過好幾個月的生活，也要撐下去的覺悟！」想起創業過程的拮据，說得連他自己都忍不住笑了出來。

可控溫細口手沖壺

手沖咖啡以 18 公克咖啡粉，水溫 87℃，使用 Bonavita 可控溫細口手沖壺搭配 Hario V60 濾杯，以秤計量，萃取出 250 公克重（約 230 毫升）的咖啡液體。先注水浸潤咖啡粉，悶蒸 15 秒後繼續注入熱水，中間斷水兩次，分別在 150、200 公克重的時候，整個過程約 1

```
1     4  |  1    很有個性的娜娜，可不是任人撫摸的看板犬唷！
2   3 5  |  2-3  店內隨處可見狗狗造型的擺飾或插畫，果然是有惡犬進駐的店家。
         |  4-5  拉花神之手的精心傑作。
```

分 15 秒。可控溫手沖壺是最近才換用的，程昱嘉說：「之前先用熱水壺加熱，再倒進手沖壺裡，需要一點時間等溫度下降，同時還要用溫度計測溫，比較不方便。」另外他也認為，用一直重覆沸騰的熱水來沖煮咖啡，在味道表現上會有影響。

烘焙味道的好壞，消費者最清楚

受限於機器設備，艾咖啡目前使用的綜合配方是與 Cafe Lulu 配合，自己烘焙的部分是單品咖啡。最早由手網烘焙開始練習，接著使用與友人借來的富士 1 公斤級直火式烘豆機，由於是很舊的款式，排風與冷卻效果不佳，無法克服烘焙後的燥火味，造成需要長時間養豆後才能使用等問題，讓他產生不少困擾。所以 2014 年新購入的台灣製 Mini 500 半熱風式咖啡機，在操作上比較符合他的需求。「自從換了新的機器以後，購買單品咖啡豆的客人來店的頻率變高。」程昱嘉認為，這其中的差別，消費者最清楚。

| 1 | | 1 | 濃縮咖啡以 15 公克重咖啡粉，分流萃取出各 23 公克液重，流速約為 23 秒。 |
| 2 | 3 | 4 | |

1　濃縮咖啡以 15 公克重咖啡粉，分流萃取出各 23 公克液重，流速約為 23 秒。
2　Unic 義式半自動咖啡機，搭配三款 Compak 磨豆機，分別是錐刀版的 K10、平刀版 K8，負責代客磨豆的 R100。
3　咖啡杯與拉花鋼杯之間的角度，是藏在細節裡的勝負關鍵。
4　工作夥伴莊文彥除了在咖啡方面能獨挑大樑之外，果雕裝飾、甜點製作也是強項！

| 咖 | 啡 | 大 | 叔 | 品 | 味 | 時 | 間 |

衣索比亞日曬耶加雪菲
（Ethopia Yirgacheffe DP）

溫和的酸中帶甜，濃郁的熟果香氣，是搭配自製甜點的絕佳選擇！

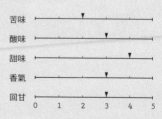

苦味
酸味
甜味
香氣
回甘
0　1　2　3　4　5

甘單咖啡 ╳ 深藏在巷弄裡的老靈魂

☕ 台南市中西區民權路二段 4 巷 13 號　☎（06）222-5919

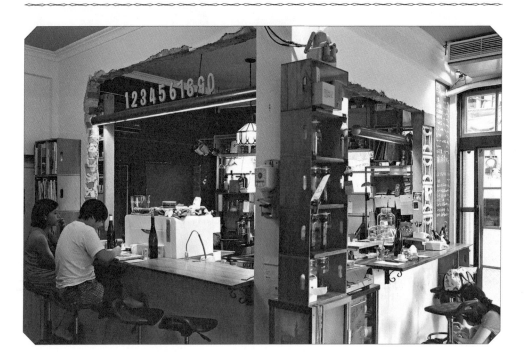

大約十一年前，原本只是想跟朋友開間早午餐店的王宏榮，在廠商的建議之下，添購了台製小鋼炮型烘豆機和咖啡生豆，開始自家烘焙咖啡的生涯。「不含人事費用，每個月的固定開銷就要十幾萬，我們幾個股東幾乎是沒有薪水。」撐了兩年半的時間，王宏榮結束了他第一次的咖啡夢想。

店面結束後，王宏榮跑去台南市政府大樓的地下室擺攤賣咖啡，「其實那時候是不想停下來，一邊找店面，反正先有事情做。」這期間他也開始自己製作烘豆機來使用，讓烘焙咖啡的工作沒有間斷。同時第二間咖啡店也逐漸成形，六年前取名為「Mr. Cafe」，是間只有五坪空間七個座位的咖啡店，在經營兩年多後，因為面積太小不敷使用，就轉移到目前的甘單咖啡。

已經成為台南巷弄景點代表之一的甘單咖啡，其實從開店到現在還不到四年的時間，當初的裝潢設計都是他一手包辦，「就是邊做邊想，也沒有請設計師，沒錢啊！」突然會冒出幾句很好聽腔調的台語，王宏榮說起話來讓人感覺很親切。很多裝潢素材，像是老窗框、舊家具，其實都是他長期以來的收藏。原本唸的是水產養殖的王宏榮，根本是集十八般武藝於一身，累積了前兩間店的裝修經驗，這對他來說，反而不是困難的事情。

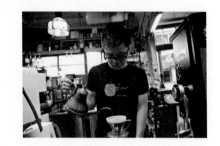

店長小檔案

王宏榮,36 歲,雙魚座。

從事咖啡超過十年的時間,現為台南知名地景——甘單咖啡經營者。

談起經營甘單咖啡三年半以來的甘苦,王宏榮覺得:「很怕那種做咖啡的熱情不見了,不希望只是在應付客人。」以他的經驗來看,南部咖啡館的特色就是比較容易吵,年輕人聊起天來就比較容易控制不住音量,有時候會影響到想來咖啡館享受寧靜氛圍的客人。雖然年輕族群是提供穩定業績的固定班底,但對於想要有更高周轉率的經營者來說,是個困難的課題。

近年來,台南府城的觀光旅遊蓬勃發展,根據王宏榮的觀察:「禮拜六日就必須應付一些觀光客,在地的客人就會避開這個時間或是晚上再來。」他擔心,喜歡新奇事物的觀光客,對於想專注在咖啡本身價值上的經營者來說,會有所偏差。

不適合悶蒸的咖啡

手沖咖啡以 19～21 公克咖啡粉,沖煮水溫約 88～90℃,這兩項都是依照烘焙深淺來做調整,研磨粗細使用 Ditting 最大刻度 8,最後萃取出 170 毫升咖啡液體。「我烘的咖啡不太適合悶蒸!」王宏榮會觀察注入熱水後產生的泡沫,剛開始以實心水柱沖到粉層底部,接著才會繼續繞圈的動作,過程中不斷調整水柱力道。另外,在沖煮淺烘焙咖啡時,會保持比較垂直的水柱和輕柔的注水力道。

去除雜味的來源,表現出甜味

問起甘單咖啡的綜合配方,「其實都是商業用的基礎配方豆啦!」王宏榮開始就特別強調這點,裡面由哥倫比亞、巴西、日曬西達摩、曼特寧所組成,分開烘焙後再混合。用的是一般等級的生豆,但是在烘焙手法上卻有所用心。

「我會按照生豆的狀況來調整,因為每次同個品項會烘三鍋,如果第一鍋發現到這支的果香味不錯,接著就會特別把這個味道給強調出來,所以雖然只有四個品項,卻通常有六、七種不同的烘焙程度。」像是在配方中,如果都是烘焙到一爆完整結束的哥倫比亞與日曬西

達摩，就會把哥倫比亞的時間拉長，讓酸味比較柔和。而考慮到不同烘焙度的咖啡豆狀況也會不一樣，所以在烘焙完成以後，都要放置兩到三個禮拜才會拿出來使用，讓它們的風味能夠發展完整，在同個基準點上被沖煮。

對於烘焙手法，王宏榮說：「雖然生豆條件很重要，但從烘焙和化學的角度來看，不管怎樣都要先烘甜，焦糖化要有，香味則是靠生豆本質去表現。」他比較在意的，是品嚐時的口感乾淨與質地厚實與否，不能有過多的雜澀味，再來才是香味的表現。為了要表現出甜味，王宏榮認為要去除雜味的來源，他會盡量把銀皮脫除乾淨，脫水完成後，在焦糖化開始的階段，會讓這段的時間拉長。同時他覺得，一爆開始的前後 1 分鐘，是風味形成的重要階段，透過取樣棒來聞香氣的變化，藉此判斷下豆的時機。

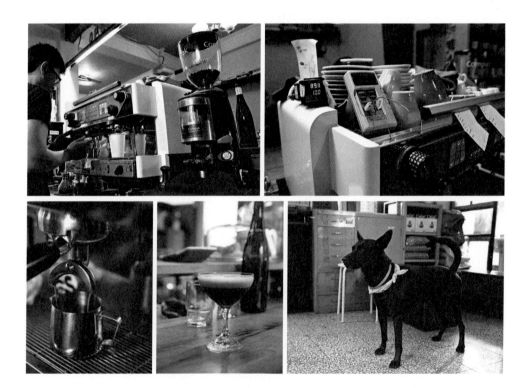

1　2
3　4　5

1　Faema E97 義式咖啡機搭配 Compak K10 錐刀式磨豆機。
2　測溫點改裝過的 Faema E97，外露的沖煮頭在一般待機時是 85℃，放水後溫度反而上升。
3　沖煮濃縮咖啡以 13 公克咖啡粉萃取 30 毫升，流速受到分烘的影響，變化較大，但通常控制在 20 秒左右。
4　Espresso Grappa 渣釀白蘭地加上濃縮咖啡，是他從義大利帶回來的靈感。
5　非常敬忠職守的店狗，阿牛。

St.1 ✕ 設計型男的溫柔工業風

☕ 台南市永康區大橋一街 328 號 ☎（06）302-9366

原本從事平面設計工作的郭柏佐，回想起踏進咖啡行業的過程，他說：「一開始並沒有想開店，只是平時要找個地方處理關於設計的事情、整理資料，就會跑到咖啡店去，後來想說，有個咖啡店結合設計工作室應該很不錯。」於是他就跟原本也是從事設計的夥伴，一起在這個地點開業，所以目前 St.1 的一、二樓是咖啡店，三樓是設計工作室。

聽到這裡的裝潢施工過程耗費整整七個月的時間，讓人不禁驚呼：「你是把它重新蓋起來嗎？」不僅如此，在前置期與設計師討論整體規劃、空間配置，更是花了六個月，以生小孩來比喻，應該算是難產了。全程負責監工的郭柏佐說：「其實就剩下外殼而已，台南很少有人這麼做，所以前前後後跟水電、木工、泥作師傅磨合了很久，也常發生點小口角，被認為是很難搞。」光是電線明管和二樓木製門窗的施作就拆了好幾次，但完工後的 St.1 著實令人驚艷！

在整個監工的過程中，郭柏佐覺得最困難的部分，在於要協調每個工班進退場的時間，「有時候泥作做到一半，水電可以進場，就要趕緊去通知，必須把每個環節銜接得很好。」由於沒有經驗，所以把整個工期拖得很長。

選擇外型經典耐看，又不會太過花俏的 Slayer 義式咖啡機，在視覺上能夠與空間融合，符合裝潢氛圍。「三孔也有三孔的好處，多一個沖煮頭，可以玩些不一樣的萃取方式。」郭柏佐是這樣覺得的，而剛開始是搭配使用錐刀式磨豆機，但總覺得這樣的味道不是自己想要的，所以都換成平刀式。

如果能夠重來一次，郭柏佐覺得一定會再重新思考空間配置、吧檯動線，雖然當初已經有所規劃，但實際使用起來還是有點問題出現。

在開店前曾任職於甘單咖啡，大約一年兩個月的時間，郭柏佐表示：「能走到現在咖啡的路程上，要感謝甘單咖啡的老闆王宏榮。」在朋友的介紹下，第一次去喝咖啡就和老闆相談甚歡，第二次再去的時候，就被問說要不要來上班。「那時就很直接跟他說，自己以後可能也要開咖啡店。」沒想到王宏榮完全不在意這點，很大方地讓他來上班邊做邊學。「第三天我就被嚇到了！觀光客很多、外帶也很多，沒想到咖啡店的生意能好成這樣。」也因為這樣的忙碌，打下了良好的基礎。

店長小檔案

郭柏佐，30 歲，巨蟹座。

原本從事平面設計工作，2012 年時在以開店為前提之下，於台南甘單咖啡任職約一年多的時間，而後經過漫長的施工裝潢，St.1 終於在 2014 年五月正式開幕。

1	2	3
4	5	6

1　鐵架與原木組成的吧檯區，冰冷與溫潤共存，卻不覺突兀。

2　裝潢時主座位區的地磚選擇和拼貼，讓大家傷透腦筋。

3　從電箱直接延伸出來的管路，也成為裝潢的一部分。

4　把自己喜歡的樂高元素放進裝潢裡，誰說工業風一定就是硬梆梆。

5　木板與紅磚組成的名片牆。

6　二樓外牆刻意用不同形狀的老窗戶組裝而成。

悶蒸時間短，中途不斷水

　　以手沖方式製作單品咖啡時，用 18 公克咖啡粉，搭配電子秤計量，萃取出 250 公克，水溫則視不同咖啡豆做調整，控制在 87～93℃ 之間，研磨粗細為 Ditting 刻度 8（或小富士磨豆機刻度 4）。比較特別的是悶蒸時間會視狀況調整，但也只有 5～10 秒鐘，郭柏佐說：「咖啡粉吸水膨脹起來，我就會開始注水，但一開始是用細水柱緩慢地注入，甚至是用滴的。」過程中不斷水，總時間約為 1 分 30 秒。

依香味判斷下豆時機

　　這款 St.1 二號配方，包括接觸二爆的哥倫比亞，一爆結束的西達摩、巴西 Ipanema、玻利維亞，分烘後再混合，在烘焙前後都會做挑除瑕疵豆的動作。純飲濃縮咖啡時，完全不苦，莓果調性的酸質很柔和，整體的黏稠感、乾淨度都很優異，豐富的核果味在尾段出現，是值得一嚐的好風味。

　　郭柏佐說：「我喜歡酸一點的感覺。」剛開始在試著組成配方的時候，並沒有放入哥倫比亞，但他覺得厚度和油脂不夠，就把日曬耶加雪菲換成哥倫比亞，結果十分令人滿意。會用上玻利維亞，是因為想營造出可可巧克力的餘韻甜感。

　　烘豆的時候一定要聽音樂的郭柏佐，覺得保持愉快的心情最重要，他拿著取樣棒說：「除了一定要烘熟之外，我會去聞生豆在每個階段的味道變化。當味道是不會嗆鼻的，是這款生豆該有的，像是花香、莓果、核果等味道出現，就是下豆的時機。」比起觀察顏色的變化，他認為味道更加的重要。

蒂芬妮藍，烘豆機也很時尚

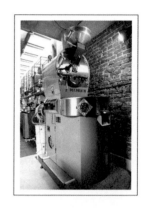

　　蒂芬妮藍塗裝的美製 Diedrich 烘豆機和裸露的紅磚牆特別相襯，從 Huky 300 微型烘豆機開始入門，郭柏佐說：「會這麼喜歡咖啡也是因為 Huky 300，三年多前有位住下營的陳大哥無條件借我的，就這樣開啟我烘豆的興趣。」而開店時會選擇 Diedrich 的原因，也是因為常到同業那邊試用，覺得操控起來很穩定，對新手來說複製性高。目前使用上，習慣是每鍋烘焙量為 1.5～4.5 公斤的生豆，他認為每次烘焙在 3 公斤以上會是升溫最穩定的數量，量少的時候則要找出適當的控制火力開關，才能符合想要的烘焙曲線。

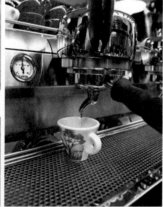

1	2	3
4	5	

1　用 9～12 公克咖啡粉萃取約 25 毫升濃縮咖啡，流速控制在 20～25 秒之間。
2　Slayer 義式咖啡機會先預浸 5～7 秒，接著增壓萃取直到結束，過程中不調整萃取壓力。
3　Compak F8 平刀式磨豆機，Anfim 平刀式磨豆機各自負責義式和單品。
4　選擇三孔的 Slayer 義式咖啡機，除了氣勢強大之外，也可以變換不同的沖煮法。
5　二樓有台 GS3 單孔義式咖啡機，預計做為咖啡活動與分享空間使用。

道南館 ╳ 移居台南，緩步生活

☕ 〔台南新館〕台南市中西區民權路二段 248 號 ☎ 0918626131
☕ 〔台北舊館〕台北市文山區新光路一段 8 號 ☎ 0939532215

> 我是賣豆腐的，所以我只做豆腐。
> ～日本導演小津安二郎

人稱小鬍子老闆的王樂群，2010 年在木柵開設道南館自家烘焙咖啡，以堅持極淺焙的風格打響名號。去年，第二間店選擇在府城台南落腳，他很謙虛地說因為沒有辦法在台北購置店面，所以把夢想在台南實現。

王樂群，50 歲。

進入咖啡行業只有四年的時間，去年移居台南並且開設分店，目前與妻子 Joyce 共同經營道南館咖啡。

「我們希望道南館的生命，可以超越我們的生命。」

王樂群認為，在台北開店的經驗，尤其是非常專注在淺烘焙單品咖啡這個領域，對於移居台南有非常大的幫助。「剛開始，進來的客人幾乎都是玩家或同業，大家都聽說有個在台北專門做淺烘焙的人來台南開店。」而透過不吝於分享的台南鄉親口耳相傳，讓王樂群覺得受到很大的幫助。

目前在道南館台南新館沒有提供義式咖啡，只有手沖和賽風兩種沖煮方式，「非常誠實地說，義式咖啡機的成本佔比很高，我可以把省下來的錢拿來買更多品質好的生豆。」同時，店內的淺烘焙咖啡優先用賽風壺沖煮，中烘焙程度的則慣用手沖的方式，「習慣傳統咖啡風味的，期待的是濃郁而飽滿的味道。」他希望透過這樣的方式，循序漸進地讓客人感受到咖啡在香氣、層次感還有甜味上的表現。

談到移居台南所遇到的困難，王樂群覺得經營方面很順利，問題反而是出在烘焙咖啡方面，他皺著眉頭說：「這十個月來，最痛苦的事情就是這個！」受到兩地氣候差異的影響，烘豆時產生無法掌握的變因，為了克服這點，費了不少功夫。

對於咖啡市場有著獨到的觀點，王樂群認為，精品咖啡的發展從降低瑕疵率到風味的追求，「做那種生意的杯測師是在找缺點，不像我們是在找優點。」他認為，趨勢就像是鐘擺

般地擺盪，從單品而義式，又從義式盪回到單品，差別只在於生豆品質的提升而已。「當市場的一致性到達很高度的時候，就會出現一個缺口。」他看到了這就是差異化能提供的優勢，所以往後也不排斥在義式咖啡上找到新的突破口，這樣的觀念非常值得同業們深思。

效法田口護先生的沖煮法

手沖咖啡利用棉花罐不鏽鋼手沖壺搭配 Hario V60 陶瓷濾杯，以 15 公克淺烘焙咖啡粉萃取出 130 毫升（使用三洋陶瓷濾杯則是 12 公克），沖煮水溫控制在 88℃。首先注水悶蒸，時間約 20～30 秒，沖煮時會讓旁邊築粉牆，每當水位齊平就暫時停止注水。他說，基本上就跟田口護先生的手法差不多。

時間跟火力的平衡點

對於道南館咖啡從開業以來都沒有綜合配方豆這件事情，王樂群認為：「當你的單品咖啡，精緻等級達到一個條件之後，內容本身的豐富性就會很好。」從開業的第二年開始採用 Ninety Plus Coffee 的精品咖啡生豆，目前品項佔店內一半左右。他覺得，現在也正好是單品

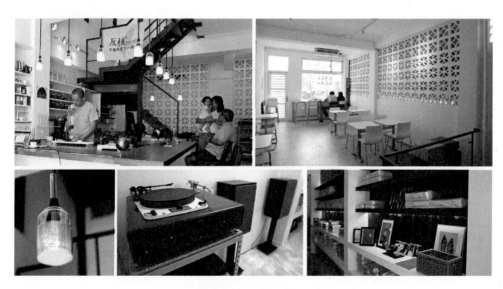

1	2	
3	4	5

1　極簡的純白空間，搭配黑色的鐵梯，替老屋打造時尚感。
2　店內大量使用各種花紋的空心磚，呼應老屋外牆原本的設計。
3　將虹吸式咖啡壺上座改裝成的燈罩，非常有創意。
4　黑膠唱片機，音樂在這裡也是裝潢的一部分。
5　架上銀色磚頭似的物體，其實是真空包裝的咖啡生豆。

咖啡被大家重新認識的時候，如果提供綜合配方，難免會模糊了焦點。

「適切地傳達出精品咖啡的豐富感，就是一個好的烘焙。」

因為他希望能夠呈現出咖啡風味的複雜性和層次感，所以在烘焙上的作法，就是盡可能地保留咖啡本身所具有的豐富度。要達到這個目的，王樂群認為，找出時間跟火力的平衡點是最重要的，「也就是說，在一個相對快的時間，但是火力不會過頭。」

火味和燥味較低的電熱式烘豆機

目前擺放在道南館台南新館店內的是 Topper 1 公斤級電熱式咖啡烘焙機，王樂群表示，自己最早是從 M3 微型烘豆機開始入門，所以對於採用電能加熱的方式比較熟悉。「相對於瓦斯火排，電熱式的好處，在於比較不會有那麼強烈的火味和燥味出現。」這樣的方式，也符合他對於風味方面細緻度的要求。

使用 Topper 已經有四年時間，王樂群覺得這台烘豆機的蓄熱條件非常好，就算是關掉熱源後，溫度還能持續上升 2 分鐘左右。「以半熱風式烘豆機來看，火力足夠的狀態下，空氣的流動、交換順暢的話，熱效能會更好。」唯一要注意的就是，由於冷卻盤和加熱管的位置比較接近，要等冷卻完成後，才能繼續下一鍋的烘焙動作。

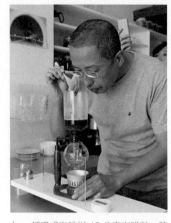

上　虹吸式咖啡以 15 公克咖啡粉，萃取出下壺水量 150 毫升。酒精燈加熱後，水位上升三分之一即倒入咖啡粉，平穩地攪拌，以香氣和混合的狀態來判斷第二次攪拌的時機。

下　手沖咖啡使用小富士磨豆機研磨，刻度 5。

 ｜咖｜啡｜大｜叔｜品｜味｜時｜間｜

巴拿馬伊利達莊園
（Panama Elida Estate）

 明顯的麥芽糖甜感，青蘋果般的酸質，餘韻悠長。

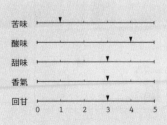

	0	1	2	3	4	5
苦味		▼				
酸味					▼	
甜味				▼		
香氣				▼		
回甘				▼		

Café 自然醒 ✕ 世界盃烘豆大賽冠軍

☕ 〔Café自然醒〕高雄市苓雅區中山二路 463 號 ☎ （07）536-6067
☕ 〔握咖啡〕高雄市鼓山區濱海二路 5 號 ☎ （07）533-7377

2014 年，賴昱權代表台灣前往義大利參加世界盃咖啡烘焙大賽，奪得冠軍後受到各界關注，大家都想知道到底他是怎麼辦到的？

談起會接觸烘豆這個領域的原因，十三年前，因為半工半讀的緣故，他找了份在雲林古坑咖啡店的工作。「開始是覺得煮咖啡很帥氣，後來除了沖煮，也跟著老闆學會了怎麼把生豆烘熟。」原本學設計的賴昱權，熬夜時就常喝咖啡提神，自己在咖啡店打工後也省下不少咖啡錢。畢業後，任職於台北精品咖啡連鎖店，長達四年半的時間，隨著老闆南征北討地在各地開展分店，「每天都在喝不同國家、產區的咖啡，對於味道的渴求越來越強烈。」離職後在朋友的介紹之下，前往波士頓拜訪傳奇級烘焙大師 George Howell，並在他的烘豆廠內一起進行咖啡杯測，興起想要考杯測師的念頭。

2011 年五月在高雄開設 Café 自然醒，賴昱權談起他找店面的原則：「要有停車場，離捷運站近，巷子轉進來的第一

店長小檔案

賴昱權，34 歲，天秤座。

世界盃咖啡烘焙大賽冠軍、SCAA Q-Grader 杯測師資格。求學時期就在雲林古坑的咖啡店半工半讀，長達五年的時間接觸到沖煮與烘焙，並於 2007年參加 TBC 台灣咖啡大師競賽，而後任職於以精品咖啡為主的咖啡館。2011年五月在高雄創立「Café自然醒」，隔年成立外帶店模式的「握咖啡」為旗下第二個品牌。

間店,這裡完全符合當初設定的目標。」他笑說,用四個員工服務二十個座位,這不是間賺錢的店,是交朋友的咖啡店。「南台灣的土地是會黏人的!」他持續地在深耕這個市場,去年開設以外帶咖啡為主的握咖啡。

貫徹開店前的理念,2012 年九月前往香港考取 SCAA Q-Grader 杯測師資格,同時認識在欉紅林哲豪,後來成為他參加世界烘豆賽的教練。其實賴昱權在去年就參加過烘豆比賽,但只拿到第十二名的成績,問起他如何在一年的時間取得這麼大的進步?他說:「在高雄舉辦大港盃烘豆賽時擔任工作人員,發現到究竟是什麼味道才會跳出來,容易被評審喝到。」

在義大利里米尼的世界盃咖啡烘焙大賽,這次的比賽指定豆是水洗處理法的哥斯大黎加,但是在比賽時選手並不會知道,必須先做生豆分級評鑑。接著先用比賽指定豆在樣品機上烘焙一次,再用比賽指定機烘焙樣品豆,按照這兩組數據來擬定出烘焙計劃表。最後才是用指定烘豆機烘焙指定豆,有 9 公斤的指定豆可以運用,最後要交出 1.5 公斤熟豆給評審計分。賴昱權使用 2.5 公斤的生豆在 6 公斤級烘豆機內烘焙,烘焙時間約在 8 分鐘結束,以強烈的酸質和堅果調性獲得評審的青睞。

對於想要開自烘店的朋友,賴昱權說:「做咖啡的都是浪漫的傻瓜,如果你要浪漫就不要怕傻,做自己想做的事,想要賺錢就不要做咖啡。」

以香氣判斷萃取程度

店內以虹吸式咖啡為主,使用 22 公克咖啡粉,研磨粗細為小富士刻度 3.5,水量約為 200 毫升。沖煮前會將研磨好的咖啡粉置於上壺,並拿到客人桌邊進行聞乾香氣的動作。賴昱權希望藉由這個過程,製造工作人員與客人互動的機會,有任何問題就可以直接溝通。先讓熱水緩慢地上升到上座,偏離熱源保持水位穩定後,輕輕攪拌,整個時間很短大約只有 15～20 秒,以香氣來判斷萃取程度。然後,與傳統使用濕毛巾冷卻下座不同,讓咖啡液體自然下降,完成萃取。上桌時以不同杯子盛裝,方便客人品評香氣。

充滿浪漫情懷的「Dear J」

獨愛衣索比亞的賴昱權,使用水洗和非水洗共三款咖啡生豆,採取分開烘焙再混合的方式組成配方,包括耶加雪菲和西達摩,烘焙程度約在一爆密集再後面些。談起配方概念,他說:「之前有個女孩子在找一款咖啡豆,想要有發酵水果味和清爽的口感,甜度又要高,我怎麼聽都不像是個單一風味。」就試著調和出這樣的味道,這款配方以這個女孩名字命名

為「Dear J」。賴昱權在說這件事情的時候，旁邊的員工都笑了，看來似乎還有段浪漫的故事在裡面。用賽風咖啡萃取時，有著檸檬香氣和熟蘋果的甜度，伴隨著茉莉花香、奶油，以及核果的油脂感。

怎麼烘出美味的咖啡？賴昱權說：「最重要的還是水分，咖啡生豆還是要靠水才能完成風味的轉換，我認為烘豆就是在玩水而已。」其中的訣竅就在於烘焙時，他會找尋生豆水分散失的那個點，然後讓這個過程更加完整，也就是在一爆開始時會加大排風速度，盡量把水分往外帶。另外，在烘焙前後都會手工挑除瑕疵豆，可以看出他對於咖啡品質的堅持。

烘豆師是咖啡的譯者

同時使用台灣製 Kapok 1 公斤和 5 公斤級烘豆機，賴昱權自己的經驗是：「跟日製直火式烘豆機比較起來，用這會使得厚實度增加、酸度減少，乾淨度非常好，也不太容易烘壞掉。」他覺得，咖啡豆的本質是固定的，烘豆師能做的比較像是個翻譯者，用不同的角度來詮釋咖啡的風味。

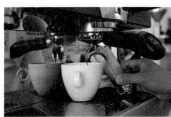

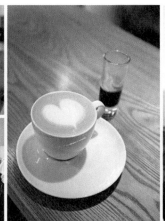

1		1	濃縮咖啡使用 20 公克咖啡粉，分流萃取出各 30 毫升，時間約為 25 秒。
2	3 4	2	義式咖啡以 Rancilio 半自動機搭配 Anfim 磨豆機，虹吸式咖啡則是用富士磨豆機。
		3	蜂蜜與蔗糖的甜感，略帶有核果味，具北歐風格。
		4	冠軍獎座肯定了賴昱權在咖啡之路上的努力。

草圖自家烘焙咖啡館 ✕ 熱情，並不是寫在臉上

☕ 高雄市前金區中正四路 111 號　☎ (07) 215-560 訂豆專線

退伍後才繼續唸大學，本科是就讀產品設計的許正宗，因緣際會地在咖啡館找到咖啡吧檯的工作，「朋友是在自烘咖啡店上班的烘豆師，有天問我要不要進來自己煮杯咖啡，結果他把我煮好的咖啡端去給董事長喝，喝完就順便叫我填張履歷表。」這份工作除了沖煮咖啡之外，也讓他開始對如何烘焙咖啡產生興趣。

從手網烘焙開始，到自己買台 Huky 家用式烘豆機在家裡練習，漸漸地就上手了。「跑去買機器的時候，才發現設計者是我高職的製圖老師！」接下來，花了半年多的時間找店面，2011 年選擇在高雄市議會捷運站附近，開設了草圖咖啡。

談起會去參加台灣咖啡大賽比賽的原因，「總是悶著頭在自己店裡面煮咖啡，想要去看一下台灣其他咖啡師怎麼做。」或許是因為那一次的成績很不理想，說起這段經驗，許正宗的情緒激動了起來。「原來有那麼多東西是自己不知道的！整整一個月晚上睡覺都夢到在填壓。」上台時緊張到忘記微笑，被評審說是缺少熱情，這點對許正宗來說打擊很大。

店長小檔案

許正宗，35 歲，處女座。

從 2009 年正式踏入咖啡業界，在高雄某咖啡館工作，三年前開設草圖自家烘焙咖啡館，兩次參加 TBC 台灣咖啡大師競賽，目前與妻子蔡孟霓共同經營店務。

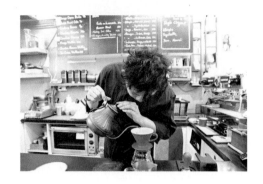

　　「有時候是現實跟夢想去做取捨，但還是要以不違背自己的原則為主。」由於許正宗自己喜歡香氣強烈的淺焙咖啡，所以在創業初期，店裡咖啡豆多以淺培、極淺培為主，那時客人總是反應酸質太過強烈。經過摸索後，他發現酸甜苦平衡也是表現咖啡風味的方法之一，目前也會提供中烘焙程度的咖啡豆。另外，為了把焦點放在咖啡上，也曾經因為要不要繼續提供「鬆餅」、「雕花教學」等很受客人歡迎的項目，讓夫妻倆在經營上難以抉擇。

　　對於想開自家烘焙咖啡的朋友，許正宗建議：「先在咖啡館工作過一段時間，了解實務部分的經營再說，不要光靠熱誠就想開一間店。」同時他也認為，在生活上要藉著其他興趣，像是運動、攝影、閱讀等事情，來維持對咖啡的熱情。因為在開店初期，如果生意不如預期的話，熱情很容易就會被磨滅掉了。

咖啡本質好，用量就少

　　手沖咖啡，18～20 公克咖啡粉，小富士磨豆機刻度 4～4.5，萃取出 220 公克咖啡液，水溫 88～92℃，悶蒸 20～30 秒，過程中會斷水兩次，用秤測重在注入水量為 120、190 公克的時候。簡單來說，烘焙程度較深的咖啡，會用較少的粉量、較低的水溫、較短的悶蒸時間。但許正宗偷偷透露說：「如果咖啡本質很好的話，粉量可以用少一點，味道才能夠拉得更開，特別像是 Ninety Plus 的產品。」

一把剪刀就能測量咖啡豆熟了沒

　　命名為「在山中做夢」的綜合配方，裡面包括水洗耶加雪菲、哥斯大黎加蜜處理、巴西達特拉莊園，分烘後再混合，前者烘焙至接觸二爆，後兩者皆為一爆結束。會這樣處理是因為他覺得耶加雪菲的酸質過於尖銳，所以稍微烘深一點，而這樣的烘焙程度在草圖咖啡店裡已經算是最深的。

　　關於配方的概念，許正宗說：「我喜歡清爽的甜，不會太沉重，口感滑順、香氣明顯。」前段是蜜處理的上揚甜感、中段能明顯感受到巴西的核果味，而耶加雪菲則是負責輔助的角色，銜接前中後的風味，提供清爽的柑橘酸香。雖然配方會經常更換，但依然會是類似這樣的調性。

大家常說烘焙咖啡最重要的就是要烘熟，對於這點，許正宗教我們一個如何判斷有沒有熟透的方法，他說：「在沒有任何儀器輔助下，就直接拿一隻剪刀，戴上手套，把在鍋內的咖啡豆直接拿一顆出來剪開，從顏色就可以判斷水分脫去的情況。」另外，也可以透過中心線有沒有膨脹張開，來決定悶蒸和脫水的時間點。

對於剛接觸烘焙咖啡的新手，許正宗建議，多喝不同店家的咖啡，先找到自己喜歡的味道，然後試著調整烘焙手法，重現出這個味道，最後再調整成屬於自家想要呈現的風味。

直火機獨特的奔放香氣

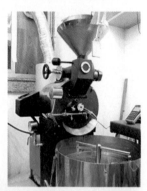

兩年前購入的台灣製造 3 公斤級直火式烘豆機，許正宗覺得，相對於變因多難控制的家用型機器，營業用機器比較穩定，而直火機獨特的奔放香氣更是他一直都很喜歡的。「換大台機器的好處，就是可以早一點回家睡覺了。」他的老婆在一旁補充著。

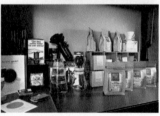

1　2　3
4

1　兩台義式磨豆機的高低不同，是為了使用上方便順手。

2　英文看板對外國朋友來說非常親切。

3　咖啡器具也是銷售咖啡豆的好幫手。

4　濃縮咖啡是使用 La Marzocco-Linea 義式咖啡機搭配 VST 濾杯、Major 定量磨豆機，以 20 公克咖啡粉分流萃取各 28 公克重液體，流速約為 30～33 秒。

| 咖 | 啡 | 大 | 叔 | 品 | 味 | 時 | 間 |

 哥斯大黎加蜜處理（Costa Rica Honey Process）

 雖然是淺烘焙，但酸味不明顯，整個風味就像是稀釋過的酸梅汁。

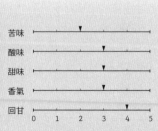

	0	1	2	3	4	5
苦味				▼		
酸味					▼	
甜味				▼		
香氣				▼		
回甘					▼	

真心豆行 ╳ 獨一無二的甜蜜樂章

☕ 〔真心豆行〕高雄市新興區洛陽街 38 號　☎ （07）236-2553
☕ 〔咖啡敘事曲〕高雄市苓雅區永定街 85 號　☎ （07）536-3618

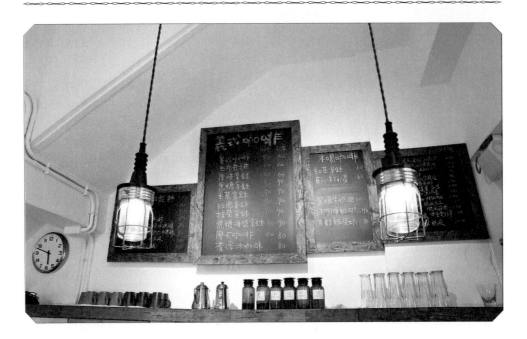

從音樂圈轉戰咖啡界，吳建彰回想起十年前創業的歷程：「開店初期是用進口豆，著重在義式咖啡，後來又加進早餐等項目。」店名就像是對自己的期許，always A+，永遠都要最好！經過三年的慘澹經營終於站穩腳步，但由於座位數不夠，營收成長受到限制，興起再拓展分店的念頭。「我不想讓咖啡館像連鎖店一樣！」為了做出客群區隔，把店名取為咖啡敘事曲，也新增單品咖啡的供應。

　　平均三年的時間開一間店，聽起來挺有規模的，但吳建彰卻有點不好意思地說：「其實我們資金有限，這三間店剛開業時用的都是中古咖啡機，後來存了錢才換購新機。」但在食材選擇方面卻不含糊，距離咖啡敘事曲不遠處的街角就是吳寶春麵包店，開業時就不惜成本地毅然採用，深得消費者的喜愛。

　　去年才開幕的真心豆行，捨棄之前兩間店的輕食餐點，以提供咖啡類品項為主，茶飲和比利時列日鬆餅做為輔助。「本來設定是間外帶店，前三個月的生意不好，但到後來內用喝單品的客人非常多。」這讓吳建彰很意外，以單品咖啡每杯一百四十元左右來看，因為都是用到 Tchembe、Nekisse 這類的精品莊園豆，所以雖然沒有冷氣可以吹，但還是時常客滿。另外，半磅裝咖啡豆和掛耳包的銷售量也很穩定地在成長。

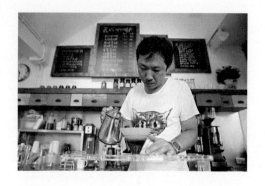

吳建彰，45 歲，摩羯座。

待過五大唱片公司長達二十年的音樂人，轉換
跑道來咖啡業界，目前經營 always A+、咖啡
敘事曲、真心豆行等三間不同風格的咖啡店。

晚上六點就打烊的真心豆行，這樣的經營型態和台北不太一樣。「在時間內做足就好了
啊！拉長也沒有用。」吳建彰覺得，高雄的消費者願意在晚上喝咖啡的不多，尤其是在以住
宅區為主的商圈。

「一定要到處喝，從北到南，我喝過很多間很多間自烘咖啡店。」對於想要開自家烘焙
咖啡的朋友，吳建彰建議，除了學習沖煮技術外，關於經營方面更要多下點功夫，像是菜單
設計以及產品行銷，才是咖啡館獲利的不二法門。

入口較淡，降溫後風味絕佳

先將 18 公克咖啡粉過篩，大概會篩出 0.3 公克的細粉，沖煮水溫則按照咖啡豆烘焙度
淺深不同做調整，控制在 87～90℃；悶蒸時間也依照深淺，約在 15～25 秒，沖煮時不斷
水，最後萃取出 200 毫升，手沖壺是 Takahiro 不鏽鋼細口壺。「我喜歡透明一點的味道，乍
喝之下也許比較淡，但溫度降低後的風味很好。」咖啡溫和的口感就像他本人一樣。

濃縮咖啡就像一曲「甜蜜樂章」

命名為「甜蜜樂章」的配方，包括烘焙至一爆密集的水洗西達摩、一爆結束的巴西達特
拉莊園甜蜜日曬和哥斯大黎加塔拉珠，以及烘焙到接觸二爆的蘇門答臘曼特寧，採取先烘焙
再混合的方式組成。學音樂的吳建彰覺得，濃縮咖啡就像是首樂曲，會有高中低音，非洲豆
的明亮度就像是高音一般，中美洲豆則是負責協調的角色，比較溫和的巴西像是和音一樣，
而亞洲豆渾厚的質感像是低頻的樂音，所以要透過分別烘焙來表現出它們各自的特色。

關於烘焙手法，吳建彰認為：「口感和香氣必須取得平衡，就算是在極淺烘焙的時候，
也要讓前段香氣出來，而且後面的尾韻與甜感一定要有。」所以他覺得只要把脫水階段做足
一點，就算是一爆開始 40 秒就下豆，也不用怕有未熟的風味。

尋找記憶中的味道

從 M3 微型烘豆機開始接觸烘焙，到三年前購入Diedrich 2.5 公斤級烘豆機，吳建彰曾經直接用上兩袋生豆來做練習，從反彈點的高低、升溫快慢、烘焙時間長短都做過測試，就這樣靠著自學得到記憶中的好味道。期間也時常到台北向知名極淺焙咖啡店老闆請教，討論自己的烘焙曲線，理解出每個步驟對於風味的影響。

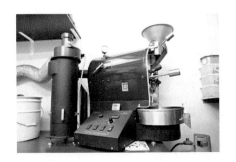

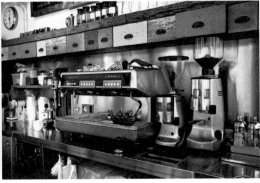

1	2	
3	4	

1　過篩減少細粉，讓味道更乾淨。

2　濃縮咖啡使用 16 公克咖啡粉，分流萃取各 30 毫升，流速約 25～30 秒，純飲時微酸的口感非常舒服，有明顯的苦甜巧克力風味，尾韻則是黑糖般的甜感。

3　店內使用 Simonelli 雙孔半自動義式咖啡機，搭配不同型號的磨豆機：Robur、Super Jolly。

4　看起來像是藥罐子，但裡面裝的是咖啡豆。

| 咖 | 啡 | 大 | 叔 | 品 | 味 | 時 | 間 |

 衣索比亞耶加雪菲日曬谷吉
（Ethopia Yirgacheffe Guji DP）

 明顯的熟果香氣，微酸甘甜，乾淨無雜味。

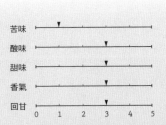

	0	1	2	3	4	5
苦味		▼				
酸味				▼		
甜味				▼		
香氣				▼		
回甘				▼		

Gavagai Café ╳ 堅持單一風味，追求完美境界

☕ 高雄市三民區敦煌路 80 巷 11 號　☎（07）395-8857

第一次見到藍啟航是在台北，剛開幕不久的 Rufous 咖啡店裡，相對於小楊的高酷帥，大家比較容易忽略掉他的存在。在大學就讀餐飲管理，畢業後準備考研究所的藍啟航，原本只有在連鎖咖啡打工兩年多的經驗。「這段期間，我喜歡上咖啡館人與人互動的感覺，會認識小楊，是因為他是我的主管。」這是他退伍後的第一份工作，回想起當時，他說：「在一年多的時間裡，認識了很多同業前輩，從連鎖咖啡跨越到精品咖啡的領域，得到很多不同的想法。」同時他也瞭解到烘焙咖啡的粗淺概念。

接著是在嘉義中正大學內的湖畔咖啡工作，「跟著郎叔學會烘豆，見識過他對生豆品質幾乎是狂熱的追求，讓我認識到咖啡的可能性。」在這段期間，除了沖煮咖啡之外，也負責起烘焙咖啡豆的工作。

但是後來面臨母親開刀，必須請假回家照顧的狀況，藍啟航覺得是應該要返鄉的時候了。2011 年選擇在高雄開設 Gavagai 各比伊自家烘焙咖啡店，「咖啡是需要味覺的飲品，店裡面的空氣應該是乾淨的。」因為這樣的理念，堅持只賣咖啡和甜點，他自己知道這是一場賭注，對於消費習慣不同的高雄鄉親來說，這也是一場味覺的革命。三年的經營下來，目前已經達到損益平衡。

店長小檔案

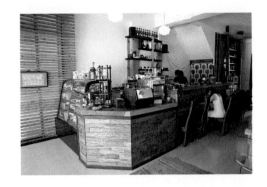

藍啟航，33 歲，雙魚座。

從大學時期在連鎖體系咖啡半工半讀開始，退伍後，歷經 Rufous、湖畔咖啡等自家烘焙咖啡的洗禮，2011 年在高雄開設 Gavagai 各比伊咖啡，個性低調，善於用咖啡與客人對話。

　　歷經台北、嘉義、高雄等地的咖啡消費市場，問起藍啟航其中差異在哪裡？他說：「北部的客人流動性較大，很多都只是在享受空間氛圍；而南台灣消費者的針對性較強，幾乎都是想要認識咖啡或非常喜歡咖啡的。」對於想要開自家烘焙咖啡店的朋友，藍啟航的建議是，找市場上沒有的東西、發掘消費者的需求，一昧地模仿複製只是搶食既有市場而已。

低水溫沖煮法，後段香氣較強烈

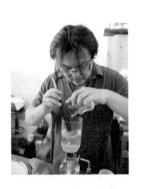

　　虹吸式咖啡利用 24 公克咖啡粉，萃取出 180 毫升咖啡液。很特別的手法在於，下座先加入120 毫升的熱水，等到受熱上升後，另外在上座倒入 100 毫升冷水，使用大約 70℃ 左右的較低水溫來做沖煮。兩次攪拌一次搖晃，總時間約為 1 分鐘。藍啟航說：「個人偏好用較低的溫度來萃取咖啡，這種方法呈現出來的味道，後段香氣會比較強烈。」

1	2
3	4

1　榻榻米座位區，旁邊是整面落地窗，還有店貓來玩耍，很受常客喜歡。
2　百年前對於咖啡的各種稱呼，由日本知名版畫家製作。
3　店貓花花。
4　店貓毛毛。

追求好喝的咖啡，而不是一模一樣的味道

在各比伊咖啡店內沒有固定配方，而是以單一莊園咖啡豆來製作濃縮咖啡，也就是所謂「Single Origin Espresso」的概念。之所以沒有綜合配方豆，「配方就像是用個大問題來解決小問題，我們期待每支咖啡豆在風味上有所互補，卻忘記它們本質上的不完美依然存在。」藍啟航認為，就算是同一款生豆，每次烘焙時還是需要稍微調整，因為他是在追求好喝的咖啡，而不是一模一樣的味道。

對於烘焙度的抉擇，藍啟航說：「通常我烘焙的咖啡豆都不會碰到二爆，因為自己不喜歡焦油味，所以會盡量避免讓這種風味出現。」選在一爆結束後到接近二爆這個區間下豆，目的是讓萃取出來的濃縮咖啡油脂感豐厚、甜味提高、酸度降低。在烘焙不同處理法的咖啡生豆時，也有不同的手法。像是水洗或硬度較高的，會用較大的火力來烘焙；質地相對脆弱的日曬豆，則會利用一爆結束就關火滑行的方式把酸質去除，讓甜感增加。

好就好在小，壞也壞在小

用習慣台灣製造的 Mini 500 半熱風烘豆機，藍啟航覺得這款機器在風門改款後的操控性比較好，舊款幾乎只有大中小三段控制。「好就好在它小，壞也壞在它小」，由於每次烘焙量少，當想做新的嘗試時，每一鍋可以迅速地修正，但產能無法提升卻是難以解決的問題。另外，因為小型烘豆機的火力升降很快，在下豆前，都會關閉爐火滑行 15 秒左右，讓咖啡豆的烘焙度一致性較佳。

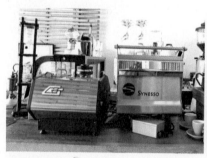 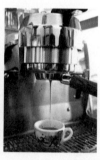

1　2　|

1　除了原本慣用的 La Marzocco GS3 義式咖啡機，最近也添購 Synesso 變壓舵式版。

2　濃縮咖啡的萃取頗為奧妙，先利用自然水壓預浸 3 秒鐘，接著用7 Bar 壓力萃取 5 秒、10 Bar 壓力萃取 9 秒，最後降壓用 7 Bar 萃取至結束（以咖啡液顏色偏白為準），整個過程約 30 秒左右。

| 咖 | 啡 | 大 | 叔 | 品 | 味 | 時 | 間 |

 巴拿馬翡翠莊園（Panama Esmeralda Geisha Lot3）

 花香，葡萄般的微酸口感，前中後段飽滿，風味很扎實的一款咖啡。

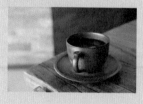

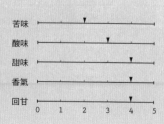

苦味
酸味
甜味
香氣
回甘

0　1　2　3　4　5

青果果咖啡{蔬}食堂 ✕ 堅持手作，一如本味

☕ 宜蘭縣礁溪鄉奇峰街 4 號　☎ （03）9871-015

兩年前，接案吧檯師蔡昇原和從事文字企劃工作的邱必軒，兩人原本想回台南開咖啡店，因緣際會，島內移民到宜蘭礁溪，沒想到才來一個月就愛上這裡的人文風土。在資金不足的狀況下，以五十萬的經費就把咖啡店給開起來，蔡昇原笑說：「好在以前有零用錢就會買咖啡用具，甚至是遇到有店面結束營業時，就去收購便宜的烘豆機。」原本打算以手沖咖啡為主，所以店內沒有配置半自動咖啡機，但為了滿足想喝義式咖啡的客人，就提供用摩卡壺沖煮的咖啡歐蕾，也算是一種變通方式。

主要負責外場招待的夥伴邱必軒說：「這兩年是我們很重要的一段過程，以前在台北生活，討論的都是錢、工作。來到宜蘭，說的變成都是怎麼讓這塊土地變好的話題，客人教會我們很多，相同磁場的朋友會互相吸引，應該就是這個道理。」他們都覺得，台北跟宜蘭的人情味差很多，這裡常可以用咖啡跟鄰居換來一些蔬菜水果。

目前以精緻蔬食料理和自家烘焙咖啡在礁溪地區打出名號的青果果，其實剛開始的時候，有稍微找不到方向。「當初什麼都想賣，想討好所有的客群。」蔡昇原回想起當時的狀況，現在青果果蔬食堂更注重的是食材的來源與內容，包括醬料、麵包、甜點都選擇親手製作，盡量避免購買現成品，這樣的堅持只希望讓客人能品嚐到食物的本味。

店長小檔案

蔡昇原，29 歲，獅子座。

從廚師到售屋接待中心裡提供咖啡服務的吧檯手，五年的時間讓他學習到義式咖啡與店務管理，2012 年八月與女友邱必軒選擇在宜蘭開設青果果咖啡{蔬}食堂，提供自家烘焙咖啡與健康蔬食料理，並且落實在地經營與動物保護議題。

1　前門兩側大片落地窗設計，讓上午的陽光充滿店內。

2　把口號化為行動，這是青果果與友人一起搶救死刑狗的心意。

3　木架上擺滿可愛的文創商品，可供販售。

4　宜蘭濕氣重，咖啡豆要靠防潮箱才不會受潮而流失風味。

5　使用摩卡壺填裝 22 公克咖啡粉，再倒入 150 毫升熱水，萃取出 100 毫升咖啡液體，取其中 50 毫升與 200 毫升牛奶混合，就是咖啡歐蕾。

　　店裡收養兩隻流浪狗——牛皮、豬皮，青果果咖啡蔬食堂在菜單上也相當友善，就算是客人帶狗一起來用餐，也能在菜單上找到為狗兒們精心特製的料理。櫃檯上有個用來幫助流浪貓狗的捐款箱，是某次客人覺得咖啡好喝而且東西又好吃，執意要給小費，就乾脆將這筆錢捐出來，也讓這個善舉持續發酵。

　　對於想要開咖啡店的建議，蔡昇原說：「沒有百分之百的資金，也要有百分之百的決心！」另外他也認為，在開店的過程中會聽到很多親友們的建議，但因為時代不同、地點和客層也不盡相同，「堅持理念很重要，開始時就要決定好方向，不要想說等賺錢了再做改變。」這些都是他在經營店務中逐漸領悟出來的道理。

視咖啡粉吸水狀態、顏色間歇斷水

　　使用 Kono 濾杯，搭配水流涓細的 Kalita 銅製細口宮廷壺，以 24 公克咖啡粉萃取出 240 毫升，Kalita NiceCut 磨豆機刻度 5.5；沖煮水溫控制在 87℃。過程中，視咖啡粉的吸水狀態、顏色來判定間歇斷水與停止注水的時機。

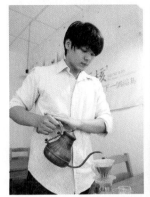
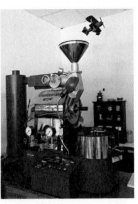

充滿濃濃焦糖香味的咖啡歐蕾

　　店裡沒有義式咖啡機的青果果咖啡蔬食堂，只有用摩卡壺來製作的咖啡歐蕾，搭配的是這款綜合四種生豆的配方，採分開烘焙，有烘焙至一爆密集的日曬耶加雪菲、西達摩，一爆結束的哥倫比亞、瓜地馬拉。蔡昇原覺得，這款配方尚未達到他認為的完美狀態，接下來仍會做更多的嘗試，其中幾支風味特色比較強烈的豆子，會單獨拿來做手沖單品咖啡。

　　因為主要用在搭配牛奶做成咖啡歐蕾，考慮水洗非洲豆明亮的酸質與牛奶搭配會顯得過於突兀，所以採用在一爆密集後仍能保留類似熱帶水果香甜味與柔和酸質的兩款日曬豆。另外分別加入兩支一爆結束的哥倫比亞、瓜地馬拉，利用這兩支豆子的油脂感與甘甜核果風味，呈現出更均衡的層次與口感。

　　他說：「在烘焙咖啡時，我會著重於讓甜味明顯。」所以在悶蒸階段會將火力加大，等到進入到焦糖化階段時，再將火力調小，以延長焦糖化時間。

直火式烘豆機的特有甜感

　　開店前就購入的台製 1 公斤直火式烘豆機，雖是二手機，狀況卻和新機差不多，這得歸功於使用者對它的細心保養與照料。蔡昇原說：「尾段的排風盡量讓它排得乾淨，不要有積灰爐的情況，這樣就能減少煙燻味。」他確實把直火式烘豆機特有的甜感，表現得非常好。

| 咖 | 啡 | 大 | 叔 | 品 | 味 | 時 | 間 |

 衣索比亞日曬耶加雪菲
（Ethopia Yirgacheffe DP）

 甜味很明確，柑橘酸香上揚，口感乾淨。

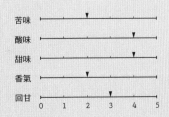

昀頂咖啡 ╳ 學習，是一切的起點

☕ 宜蘭市復興路二段 12 號　📞 0913303077

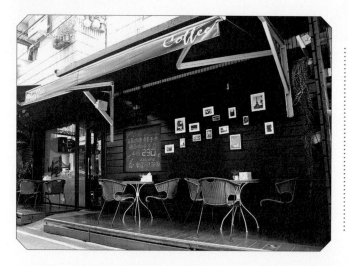

許彥達，37 歲，牡羊座。

職業軍人退伍，通過 SCAE 歐洲精品咖啡協會 Roasting ／Brewing Level 1、2 資格認證，目前在宜蘭市經營昀頂咖啡，已有一年多的時間。

任職於後備司令部的時候，許彥達看到部隊同袍把奶粉罐改裝成烘焙咖啡的器具，因而對此產生興趣，後來購入 Gene 3D 開始在家研究烘焙。為了知道味道上的差異在哪裡，他會去不同的咖啡店喝咖啡，時間久了，許彥達開始感覺到家用型烘豆機在風味上的表現不盡理想，又陸續添購不同款式的烘豆機。

在退役前一年開始學習咖啡相關技能，曾經在桃園職訓局等處學習沖煮咖啡，並且找到生豆貿易商所開設的課程，跟著胡元正老師學習烘焙咖啡。「參加職訓的好處，是有半年的時間可以領全薪，讓我可以專心的學習咖啡。」從事軍職十三年的時間，最後擔任少校營輔導長的許彥達，對於規劃退伍後的職業生涯，很有自己的想法。

2013 年，也就是昀頂咖啡正式開幕的前一年，為了開店，許彥達下了很大的功夫，「去年是我的考證照年、SCAE Roasting、Brewing Level 1、2 都順利通過，就只差 SCAE AST 考官資格還沒考。」接下來，他還打算繼續取得 SCAA 美國精品咖啡協會杯測師認證資格。

「每個來的客人要求會不一樣，沒辦法符合每個需求，評價有點兩極。」許彥達有點無奈地說著，同時也因為巷弄隱密的緣故，讓客人幾乎都是靠口耳相傳介紹，必須放慢經營腳步。以他自己的觀察，宜蘭的客人很多都是退休老師、公務人員，這些消費者喜歡在家沖煮咖啡，所以咖啡豆的銷售佔了營業額很大的部分。目前店內輪流供應多達三、四十款的咖啡豆，也就是為了讓客人有新鮮感，可以品嚐到不同的風味。

對於想開自家烘焙咖啡館的朋友，許彥達建議，要保持住自己應該有的原則，不需要過度地迎合消費者，自然會有屬於自己的客群。

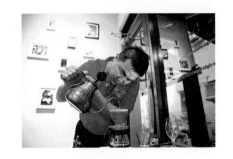

沖煮淺焙豆的水柱細，讓風味更飽滿

　　Kalita 經典銅製細口手沖壺搭配 Hario V60 濾杯，沖煮時以電子秤計量，將 20 公克咖啡粉萃取出 250 公克液體，水溫控制在 88℃ 上下。悶蒸階段會先注入與咖啡粉等重的熱水，靜置 25 秒後持續注水，過程中斷水一次，是在注水量到達 230 公克的時候。「沖煮淺焙豆時的水柱會比較細，是想讓風味表現比較飽滿。」總時間含悶蒸階段，約為 2 分鐘～2 分半鐘左右，深烘焙的咖啡豆則會使用較大水柱，時間也會較短。

一爆密集後下豆，風味十足

　　組成配方的內容包括接近二爆的黃金曼特寧、巴西，以及一爆將要結束的瓜地馬拉微微特南果、耶加雪菲荷夫莎合作社水洗處理，採用分開烘焙後再混合的方式。純飲濃縮咖啡時，酸味上揚而柔和，前中段質感厚實，能明顯地感覺到核果風味。

　　嘗試過四、五十種配方比例，後來選擇以曼巴為基底，其他兩種則是負責香氣和提升口感，這樣萃取出來的濃縮咖啡在加入牛奶飲用時，就算不加糖也能表現出相當好的甜感。

　　關於烘焙手法的部分，他在每一階段的處置，會依照咖啡生豆本身的特性來做調整，尤其是升溫曲線，甚至同一款生豆，會利用不同的升溫方式，像是前快後慢、前慢後快等不同，來找出最好的烘焙手法。而大部分的咖啡豆會控制在一爆密集後就下豆，「這個階段就下豆的話，本身應該有的風味比較足夠。」特別重視甜感表現的許彥達，藉由把一爆時間拉長，讓強烈酸質得以減少，突顯出咖啡豆的香甜口感。

保溫效果好，較不受外在因素影響

　　曾經短暫使用台製 1 公斤半熱風烘豆機，因緣際會下接手美國製 Diredrich 2.5 公斤級烘豆機，到現在已經有半年的時間。許彥達發現這台機器的保溫效果非常好，比較不受外在因素影響，「升溫速度很穩定，可以烘出兩鍋幾乎接近的咖啡豆，掌握住我要的味道。」因為店內空間有限，目前機器擺放在頂樓。

Giocare ✕ 慢城生活自在風味

☕ 花蓮市樹人街 7 號　☎ 0980917424

在花蓮經營自家烘焙咖啡的范喧，其實不是花蓮本地人，她最早是在台中開早午餐店，店名叫做木盒子。開業前，跟蜜舫咖啡的鄭超人學習義式咖啡基礎、咖啡拉花等入門課程，一次學不好，還特別再去學第二次，這已經是十年前的事情了。那時還沒有自家烘焙的她，是向咖啡葉進咖啡豆。忙了四年，直到合夥人去了法國，才把早午餐店頂讓出去。

「選擇一個沒有來過的地方，那就是花蓮。」范喧回想起當時所做的決定。

來到花蓮，需要個地方落腳，做陶器的朋友也想找個可以當工作室的地方，范喧聽到有人說這間日治時期老屋要出租，剛好房東只想租給藝術工作者，後來才知道這裡也曾經是台灣已故文學作家孟東籬的暫居之處。

「那時候這裡跟廢墟差不多！」看完屋之後沒被嚇跑，她反而馬上約房東簽下租約。

店長小檔案

范喧，30 歲。

投入咖啡行業已有十年的時間，曾在台中開設早午餐店，移居花蓮後，也擔任過自家烘焙咖啡店長的職務，現和友人共同經營由老屋改造的 Giocare 咖啡店，以及即將開幕的第二間門市。

其實在 2009 年時就入住這裡，搭好了吧檯也添購器具，卻遲遲沒有開業。直到兩年前才正式對外營業，而且只有利用屋外庭院的空間，擺放桌椅讓客人坐下來喝咖啡，順便販售手作陶器。從忙碌的台中早午餐店，移居到花蓮來，范暄說：「我所有的腳步都有放慢了一點，因為這裡的生活。」但她也感覺到咖啡文化的差異，當時花蓮的淺烘焙精品咖啡市場還在起步，范暄就率先引進相對高價的 Ninety Plus Coffee 產品，藉以測試消費者的反應。

　　談起在花蓮經營 Giocare 的甘苦，范暄說：「其實剛好是天時地利人和，唯一覺得不足的，是咖啡設備還不夠齊全，一直想要升級烘豆機，像現在每天早上醒過來就要烘豆。」隨著咖啡豆銷量的提升，目前的機器和場地已經不敷使用。至於咖啡豆的業績持續成長，她覺得，是自己走出另外一種競爭比較少的淺烘焙風格，但也是透過不斷地和在地消費者溝通，讓他們能夠接受這樣的味道。

　　對於想要經營自家烘焙咖啡館的朋友，「要先知道自己最喜歡的東西是什麼，如果這個也好、那個也好，就很難找到方向。」范暄說，像是台北的 Coffee Sweet 和台中咖啡葉，都給了她很大的影響，所以就會想要呈現出類似的風味，還有感受到咖啡竟然可以這麼的有趣。

1	2	3	4
5	6		

1　隱身在日式老屋內，推開木門才知道是咖啡館。

2-5 為了配合老屋的氛圍，裝潢也走復古風。

6　小學生的課桌椅，在這裡重新被利用。

短悶蒸、多斷水，輕柔的沖泡技巧

手沖咖啡使用 15 公克咖啡豆，研磨粗細為小富士磨豆機刻度 5，萃取出 180 毫升，粉水比 1：12。悶蒸時間很短，讓咖啡粉輕柔地浸泡一下就開始萃取。很特別的是，在沖煮過程中會斷水多達五次以上，范暄說：「我有時候喜歡看沖起來的高度，去決定口感。」她慣用 Hario V60 錐型濾杯，搭配有著極細水柱的聖一牌棉花罐不鏽鋼手沖壺，有時也用月兔印琺瑯壺。

香氣突出、口感輕柔、餘韻帶有甜感

綜合配方裡包括巴西日曬波旁、哥斯大黎加、日曬耶加雪菲莉可合作社，分開烘焙後再做混合，烘焙程度最深的是巴西，接近二爆；其餘大約在一爆密集下豆。談到為什麼要分烘，范暄說：「我喜歡先個別試它們單一的味道，再去抓比例。」綜合配方會依照季節變化來做調整，她希望在夏天喝到的拿鐵咖啡是輕柔上揚的口感，冬天則是比較深焙厚實。

「香氣突出、口感輕柔、餘韻帶有甜感。」這些是范暄在烘焙咖啡時所想表達的方向，而為了做到這些，她會讓烘焙鼓的轉速提高，在最後梅納反應也就是焦糖化的階段，則加大火力。下豆後，會讓它在冷卻盤上稍微噴水冷卻，再打開抽風散熱。或許是受限於烘豆機擺放在戶外的位置，范暄認為在晚上進行烘焙，會比中午的狀況來得好。

最後，在採購咖啡生豆方面，著重於從產區特色來做挑選，因為她偏好風味比較多層次的日曬豆，像是耶加雪菲柯契爾產區這種風格明顯的品項。

經驗談：烘豆機不適合擺在室外

購入多年的台灣製造 Mini 500 直火式咖啡烘焙機，排氣風門是尚未改裝過的舊款，最大和最小的排風量級距相差不多。以范暄的使用經驗來說，由於擺放位置在室外，容易受到天候變化的影響，這也是她想改善烘焙環境的主要原因。

1	2	3	
4		5	
6	7	8	9

1-3 有家貓也有流浪貓，這裡是貓咪的遊樂園。
4　店長收集了不少款式的拉花鋼杯。
5　合作夥伴燒製的陶杯，每一個都是獨一無二的。
6　純飲濃縮咖啡時，前段呈現酸質溫和、黏稠感佳，帶有些許核果風味。
7　濃縮咖啡以 16 公克咖啡粉萃取 35 毫升咖啡液，流速依照狀況調整。
8　冰拿鐵咖啡使用極薄的玻璃杯盛裝，層次黑白分明。
9　手沖咖啡吧檯配置兩台小富士磨豆機，其中一台專門負責研磨耶加雪菲。

| 咖 | 啡 | 大 | 叔 | 品 | 味 | 時 | 間 |

 衣索比亞耶加雪菲
（Ethopia Yirgacheffe Aricha）

 飽滿的熟果甜感、明顯的酒香，
質感乾淨。

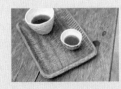

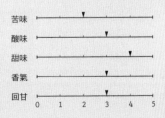

苦味
酸味
甜味
香氣
回甘
　　　0　1　2　3　4　5

咖啡專業名詞解釋

A

- 〔**Acaia**〕新一代電子秤，可搭配智慧型手機或平板裝置，記錄重量變化，設計於手沖咖啡時使用。
- 〔**Agtron**〕近紅外線焦糖化光譜分析儀，以數值來協助烘焙師辨識烘焙程度，1～100，數字越小，烘焙程度越深，反之亦然。
- 〔**AST**〕Authorised SCAE Trainer，歐洲精品咖啡協會授權教練員，具備在全球培訓和頒發證照的資格。

B

- 〔**BGA**〕Barista Guild of America，咖啡師協會，美國精品咖啡協會下屬機構。
- 〔**BOP**〕Best of Panama，從 1997 年開始的巴拿馬精品咖啡年度活動，透過評分和國際競標來提升產業價值。

C

- 〔**Chemex**〕被美國紐約當代藝術博物館收藏的咖啡壺，玻璃壺身、木質握把，需搭配專用濾紙使用。
- 〔**COE**〕Cup of Excellence，極佳杯咖啡競賽，此組織協助各咖啡生產國舉辦的年度生豆評鑑活動，並於賽後舉行國際競標。
- 〔**Coffee Review**〕在美國由 Kenneth Davids 創立的咖啡評鑑機構，給予烘焙豆風味上建議的服務，並酌收固定費用。

CQI
- 〔**CQI**〕Coffee Quality Insititute，咖啡品質學會。
- 〔**Crema**〕濃縮咖啡最上層，因高壓萃取出的油脂，通常是褐色或赭紅色。
- 〔**Cupping**〕直譯為杯測，是種評鑑咖啡風味、品質的方法，用最簡單的方式萃取咖啡。

D

- 〔**Diedrich**〕美國 Stephen Diedrich 先生所創辦的專業咖啡烘豆機品牌，以遠紅外線做為熱源是此系列機器的特點。
- 〔**Ditting**〕成立於 1928 年的瑞士磨豆機品牌，常見的造型多以長方形為主。

F

- 〔**Fuji Royal**〕富士皇家，日本富士珈機株式会社的形象品牌，產品包括烘豆機、磨豆機。

G

- 〔**Geisha**〕源自於衣索比亞 Geisha Mountain 區域的咖啡品種，或稱做 Gesha，輾轉傳播至肯亞、坦尚尼亞、哥斯大黎加、巴拿馬等地種植。
- 〔**Gene 3D**〕韓國製微型滾筒式烘豆機，每次最大烘豆量為 300 公克。

H

- 〔Hachira〕音譯為「哈契拉」，是 Ninety Plus Coffee 公司旗下的產品之一，來自衣索比亞的咖啡生豆，種植海拔約 1,750～2,000 公尺，採取日曬處理，該公司分級為 L12。
- 〔Hario〕以玻璃製品聞名的日本咖啡器材廠商，創立於 1921 年，旗下產品以賽風壺最為經典，其他還有咖啡濾杯、手沖壺、法國壓。
- 〔HG one〕透過網路販售的高階手搖磨豆機，設計者為 Craig Lyn、Paul Nahhas。

I

- 〔IR〕紅外線，都常會出現在烘豆機，或是標示手沖壺可對應使用的加熱熱源。

K

- 〔Kalita〕創立於 1959 年的咖啡器材廠商，產品包括濾杯、磨豆機、手沖壺、咖啡機，是日本咖啡器具的領導者之一。
- 〔Kochere〕科契爾，衣索比亞耶加雪菲轄下的小產區，種植海拔約 1,800～2,200 公尺。
- 〔Kono〕隸屬於 1921 年創立的日本珈琲サイフオン株式会社的品牌，以錐型濾杯最是經典，其他產品還有賽風壺、磨豆機、手沖壺、烘豆機等。

L

- 〔La Marzocco〕創立於 1927 年的義大利經典咖啡機品牌，以獅子為標誌，常見的機種包括 Linea、GS3、GB5、FB70、FB80。
- 〔Loring〕美國烘豆機品牌，以熱風式為主，型號大小分為 15、35、70 公斤級。
- 〔Lycello〕譯為「大荔琴」，是 Ninety Plus Coffee 公司旗下的產品之一，來自巴拿馬的藝妓種咖啡生豆，種植海拔約 1,250～1,650 公尺，採取水洗處理，該公司分級為 L21。

M

- 〔Mazzer〕來自義大利的磨豆機品牌，依刀盤規格有不同機種，型號包括 Luigi、Super Jolly、Kony、Major、Rubor。
- 〔Mahlkonig〕德國磨豆機品牌，最著名的型號就是世界盃咖啡大師競賽，指定選用的 K30ES 全自動定量磨豆機。

N

- 〔Ninety Plus Coffee〕美國的生豆貿易公司，以微批次的精品衣索比亞咖啡豆聞名，近年來在巴拿馬，經營以 Gesha 藝妓樹種為主的咖啡莊園。

P

- 〔**Perci Red**〕音譯為「紅波西」，是 Ninety Plus Coffee 公司旗下的產品之一，來自巴拿馬的藝妓種咖啡生豆，種植海拔約 1,250〜1,650 公尺，採取日曬處理，該公司分級為 L95。

- 〔**Probat**〕創立於 1868 年的德國烘豆機品牌，以半熱風式為主，設計給咖啡店鋪使用的型號分別有 L1、L5、L12、L25，數字代表每次最大烘焙量，另外就是大型工廠級的 G60、G120。

Q

- 〔**Q-Grader**〕由美國咖啡品質協會所認證的咖啡品質鑑定師（Q-Grader Certificate），需通過筆試、杯測、生豆評鑑、味嗅覺感官測試等項目。

R

- 〔**Ristretto**〕製作萃取濃縮咖啡時，使用雙倍粉量但卻只萃取出大約是正常時的一半，目的是品嚐前段的風味。

- 〔**Roasting Drum**〕烘焙鼓，或稱做鍋爐。為烘豆機的主要部件，也就是讓生豆在裡面翻滾攪動的桶身，類似鼓型。

S

- 〔**SCAA**〕Specialty Coffee Association of America，美國精品咖啡協會。

- 〔**SCAE**〕Speciality Coffee Association of Europe，歐洲精品咖啡協會。

- 〔**SCRBC**〕South Central Regional Barista Competition，隸屬於美國精品咖啡協會所舉辦的分區比賽，包含德州、阿肯瑟州、路易斯安那州、奧克拉荷馬州，優勝者可獲得 USBC 參賽權。

- 〔**SHG**〕Strictly High Grown，咖啡生豆分級標準之一，指種植在海拔 1,200 公尺以上。

- 〔**S.O.**〕Single Origin 的縮寫，有時意指使用單一產區的咖啡豆來製作濃縮咖啡。

- 〔**Sweet Maria's**〕位於美國加州的咖啡業者，以透過網路銷售咖啡生豆、相關沖煮、烘焙器具為主，購買者遍及全球，被譽為自家烘焙咖啡發源地之一。

- 〔**Synesso**〕來自美國的義式咖啡機品牌，以多鍋爐與 PID 溫控系統為其特色。

- 〔**Syphon**〕音譯為賽風，另稱做虹吸式咖啡。

T

- 〔TBC〕Taiwan Barista Championship 的簡稱，是以義式咖啡為主的競賽，2004 年為首屆，之後每年都舉辦一次，冠軍可代表台灣參加世界盃咖啡師大賽。

- 〔Tchembe〕音譯為「倩碧」，是 Ninety Plus Coffee 公司旗下的產品之一，來自衣索比亞的咖啡生豆，種植海拔約 1,750 ～2,000 公尺，採取日曬處理，該公司分級為 L7。

- 〔TLAC〕台灣咖啡拉花大賽（Taiwan Latte Art Championship），初賽以拉花拿鐵與創作拿鐵為比賽項目，決賽則增加瑪奇朵濃縮咖啡，獲得冠軍者可代表台灣參加世界大賽，前兩屆冠軍分別為顏志恩、鍾志廷。

W

- 〔WBC〕World Barista Championship 的簡稱，是以義式咖啡為主的競賽，2000 年為首屆舉辦，共產生十四位世界冠軍，其中以丹麥獲得四屆冠軍為最多，美國、英國、挪威各有兩次，其餘則分別是澳洲、愛爾蘭、薩爾瓦多、瓜地馬拉等國家。台灣在此競賽中最好的成績為第七名，由吳則霖獲得。

- 〔WCE〕World Coffee Events，包括義式咖啡、杯測、沖煮、烘焙、咖啡拉花等多項國際級賽事的活動總稱。

Y

- 〔Yukiwa M5〕不鏽鋼製廣口手沖壺，是《咖啡大全》作者田口護先生所參與設計的款式。

烘一杯好咖啡
咖啡大叔嚴選，50間自家烘焙咖啡館的美味配方

文 字 攝 影	許吉東
責 任 編 輯	余純菁
美 術 設 計	比比司設計工作室
總 經 理	陳逸瑛
編 輯 總 監	劉麗真
發 行 人	涂玉雲
出 版	麥田出版
	台北市中山區104民生東路二段141號5樓
	電話：(02) 2500-7696 傳真：(02) 2500-1966
	blog：ryefield.pixnet.net/blog
發 行	英屬蓋曼群島商家庭傳媒股份有限公司城邦分公司
	台北市民生東路二段141號11樓
	書虫客服服務專線：02-25007718．02-25007719
	24小時傳真服務：02-25001990．02-25001991
	服務時間：週一至週五09:30-12:00．13:30-17:00
	郵撥帳號：19863813　戶名：書虫股份有限公司
	讀者服務信箱E-mail：service@readingclub.com.tw
	歡迎光臨城邦讀書花園 網址：www.cite.com.tw
香港發行所	城邦（香港）出版集團有限公司
	香港灣仔駱克道193號東超商業中心1樓
	電話：(852) 25086231 傳真：(852) 25789337
	E-mail：hkcite@biznetvigator.com
馬新發行所	城邦（馬新）出版集團
	【Cite(M) Sdn. Bhd. 】
	地址：41, Jalan Radin Anum,
	Bandar Baru Sri Petaling,
	57000 Kuala Lumpur, Malaysia.
	電話：+603-9057-8822 傳真：+603-9057-6622
	電郵：cite@cite.com.my
總 經 銷	聯合發行股份有限公司 電話：(02)2917-8022 傳真：(02)2915-6275

製 版 印 刷	中原造像股份有限公司
初 版 一 刷	2014年12月
初 版 八 刷	2015年2月
定 價	NT$350元

國家圖書館出版品預行編目（CIP）資料

烘一杯好咖啡：咖啡大叔嚴選,50間自家烘焙咖啡
館的美味配方／許吉東文字,攝影. -- 初版. -- 台北
市：麥田出版：家庭傳媒城邦分公司發行, 2014.12
　面；　公分
　ISBN 978-986-344-176-2(平裝)

1.咖啡館

991.7　　　　　　　　　　103022627

★ 咖啡帶你環遊世界 ★

Coffee Shop Business Consulting

咖啡/茶/器具
開店輔導 人員培訓
品牌規劃　商品開發

Coffee&Tea Equipment
Store Design
Menu Development

前往官網 了解更多

咖啡 COFFEE
手搖烘焙壺

歡迎推廣咖啡文化・烘焙咖啡
教學・咖啡農園體驗或個人特色
咖啡店的商家，另有優惠！

小金剛

珍藏版

馬卡龍系列

曄新

地　址：新北市鶯歌區鶯桃路67巷24號
電　話：02-26709006

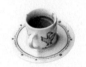